KB007444

365일
모든 순간의 미술

* 《365일 모든 순간의 미술》은 《365일 명화 일력》의 콘텐츠를 기반으로 엮은 소장본입니다.

* 표지 그림 Hans Thoma 〈Waldwiese〉

365일
모든 순간의 미술

김영숙 지음

빅피시
BIG FISH

365일 중 어떤 날, 유난히 시간이 밍밍하게 흐르고 지칠 때, 일상에서 벗어나지 못하고 떠나고픈 마음 앞에 서성이기만 할 때, 더는 떠오르지 않는 새로움과 어쩌다 내게서 한번 튕겨나간 이후, 멀리 지구 밖으로까지 도망가 버린 아름다움의 전설이 그리워질 때, 그런 날들에.

그림은 더러 지루하거나, 간혹 남루해진 현실이라는 큰 벽에 구멍을 낸 뒤 사각의 틀을 끼워 만든 작은 창이 된다. 현실보다 한결 느슨한 창밖 세상에는 이파리들에만 갇혀 있던 초록이 얼굴이 되고, 딸기만 상대하던 빨강이 포도가 되며, 발레복에 얹혀 사각거리던 분홍이 강물이 되어 흐르기도 한다. 그저 수평이나 수직의 몇몇 선과 두 가지 혹은 세 가지 정도의 색으로 단출하게 그려진 세계는 도무지 '생략'이나 '대강'을 모르는, 정교하고 치밀한 현실을 단숨에 단순하게 만든다. 허영이나 가식으로 부풀어오른 몸들이 평평한 종이 위에 그려지기 위해 한껏 납작해지고, 표현할 길이 막막했던 젖은 마음들이나, 짐작이 어려웠던 누군가의 사연들이 수채화처럼 투명해진다.

《365일 모든 순간의 미술》은 그 수만큼 많아진 창을 통해 이 세계가 하지 못한 일을 쓱쓱 해치우는 저 세계와의 조우를 허락한다. 창밖으로 잠시 고개를 내밀면 365마리의 새들이 풀어놓은 바람이 젖어 있던 머리와 몸을 말려주고, 등 뒤로 날개를 돋게 해 중력을 박차고 오를 수 있게

한다. 행복한 날을 더 행복하게 만들고, 불행한 날은 덜 불행하게 만들며, 꿈꾸고 싶은 날은 더 꿈꾸게 하고, 꿈에서 깬 날은 또 다른 꿈이 찾아들게 하는, 그 마법 같은 날들.《365일 모든 순간의 미술》은 그런 당신의 특별한 날들에 매 순간 피어나는 매혹의 꽃과도 같다.

지구상에 존재하는 사람들의 숫자보다 더 많은 그림 중에 에너지, 아름다움, 자신감, 휴식, 설렘, 영감, 위안이라는 키워드에 맞추어 캐낸 그림과 글을, 사랑하는 가족과 친구들에게, 무엇보다 독자 여러분께 바친다.
당신들은 내 365일 모든 순간의 그림이자 창이다.

김영숙

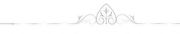

오직 나만을 위한 아름답고 신비로운 미술관 여행

《365일 모든 순간의 미술》은 365점의 명화 그리고 그에 얽힌 재미난 이야기와 미술 지식을 담은 특별한 전시회입니다. 월요일부터 일요일까지, 요일마다 생동감 있는 메시지를 전하는 그림은 여행을 가지 않고도 프랑스, 이탈리아, 영국, 미국, 독일, 스페인, 북유럽 등 총 25개국 125곳의 미술관으로 안내합니다.

매일 한 작품씩, 눈길이 가는 작품부터 읽거나 처음부터 차례대로 감상해도 좋습니다. 219명의 예술가가 빚어낸 아름다운 회화는 미술에 관한 교양 지식과 예술 세계를 확장해줍니다. 오직 나만을 위한 한 권의 미술관이 삶의 곳곳에 다양한 영감을 불어넣어 줄 것입니다.

Monday	에너지 Bright Energy	하루를 기분 좋게 시작하는 빛의 그림
Tuesday	아름다움 Eternal Grace	눈부신 기쁨을 주는 명화
Wednesday	자신감 Aura of confidence	나를 최고로 만들어주는 색채들
Thursday	휴식 Rest from Everything	불안과 스트레스를 내려놓는 시간
Friday	설렘 Exiciting Day	이색적인 풍경, 그림으로 떠나는 여행
Saturday	영감 Creative Buzz	최상의 황홀, 크리에이티브의 순간
Sunday	위안 Time for Comfort	마음까지 편안해지는 그림

❶ 작품명

❷ 작가

❸ 작품 정보

❹ 주제

❺ 작품

057
Monday

Bright Energy 에너지

신록이 우거진 6월
헨리 스콧 튜크 Henry Scott Tuke

✛ 1909년, 캔버스에 유채, 개인 소장

058
Tuesday

Eternal Grace 아름다움

보트 파티에서의 오찬
오귀스트 르누아르 Pierre Auguste Renoir

✛ 1880~1881년, 캔버스에 유채, 워싱턴 필립스 컬렉션

튜크는 바닷가의 소년 누드로 유명한 화가이자 사진가이다. 그가 이번엔 6월의 호숫가, 초록이 우거진 풀숲으로 막 수영을 마치고 올라오는 두 남자의 아restored 옷을 벗고 강으로 뛰어들려는 남자를 그린다. 만지면 손에 잡힐 듯 두텁게 바른 물감 때문에 초록의 깊이가 더 느껴진다.

72

인상주의 화가들이 가장 즐겨 그리던 주제는 '일상'이었다. 이런저런 일을 하는 사람들이 모여 모처럼 즐거운 선상 파티를 하는 장면으로, 르누아르는 지인들을 모델로 그려 넣었다. 왼쪽에 개를 안은 여인은 훗날 그의 아내가 되는 샤리고이며, 그녀 맞은편은 화가 카유보트이다.

73

❻ 작품에 관한 지식

작품을 감상하며 글을 읽다가 같은 작가의 다른 작품이 보고 싶을 때, 지금 보고 있는 작품이 소장된 미술관에는 또 어떤 작품이 소장되어 있는지 궁금하다면 책 뒤편의 인덱스를 활용하세요.

�다 읽은 페이지를 체크하면서 365일을 채워보세요.

	Mon	Tue	Wed	Thu	Fri	Sat	Sun
1week	☐	☐	☐	☐	☐	☐	☐
2week	☐	☐	☐	☐	☐	☐	☐
3week	☐	☐	☐	☐	☐	☐	☐
4week	☐	☐	☐	☐	☐	☐	☐
5week	☐	☐	☐	☐	☐	☐	☐
6week	☐	☐	☐	☐	☐	☐	☐
7week	☐	☐	☐	☐	☐	☐	☐
8week	☐	☐	☐	☐	☐	☐	☐
9week	☐	☐	☐	☐	☐	☐	☐
10week	☐	☐	☐	☐	☐	☐	☐
11week	☐	☐	☐	☐	☐	☐	☐
12week	☐	☐	☐	☐	☐	☐	☐
13week	☐	☐	☐	☐	☐	☐	☐
14week	☐	☐	☐	☐	☐	☐	☐
15week	☐	☐	☐	☐	☐	☐	☐
16week	☐	☐	☐	☐	☐	☐	☐
17week	☐	☐	☐	☐	☐	☐	☐
18week	☐	☐	☐	☐	☐	☐	☐
19week	☐	☐	☐	☐	☐	☐	☐
20week	☐	☐	☐	☐	☐	☐	☐
21week	☐	☐	☐	☐	☐	☐	☐
22week	☐	☐	☐	☐	☐	☐	☐
23week	☐	☐	☐	☐	☐	☐	☐

24week	☐	☐	☐	☐	☐	☐	☐
25week	☐	☐	☐	☐	☐	☐	☐
26week	☐	☐	☐	☐	☐	☐	☐
27week	☐	☐	☐	☐	☐	☐	☐
28week	☐	☐	☐	☐	☐	☐	☐
29week	☐	☐	☐	☐	☐	☐	☐
30week	☐	☐	☐	☐	☐	☐	☐
31week	☐	☐	☐	☐	☐	☐	☐
32week	☐	☐	☐	☐	☐	☐	☐
33week	☐	☐	☐	☐	☐	☐	☐
34week	☐	☐	☐	☐	☐	☐	☐
35week	☐	☐	☐	☐	☐	☐	☐
36week	☐	☐	☐	☐	☐	☐	☐
37week	☐	☐	☐	☐	☐	☐	☐
38week	☐	☐	☐	☐	☐	☐	☐
39week	☐	☐	☐	☐	☐	☐	☐
40week	☐	☐	☐	☐	☐	☐	☐
41week	☐	☐	☐	☐	☐	☐	☐
42week	☐	☐	☐	☐	☐	☐	☐
43week	☐	☐	☐	☐	☐	☐	☐
44week	☐	☐	☐	☐	☐	☐	☐
45week	☐	☐	☐	☐	☐	☐	☐
46week	☐	☐	☐	☐	☐	☐	☐
47week	☐	☐	☐	☐	☐	☐	☐
48week	☐	☐	☐	☐	☐	☐	☐
49week	☐	☐	☐	☐	☐	☐	☐
50week	☐	☐	☐	☐	☐	☐	☐
51week	☐	☐	☐	☐	☐	☐	☐
52week	☐	☐	☐	☐	☐	☐	☐
53week	☐	☐	☐	☐	☐	☐	☐

"아직도 나는 날마다
새롭게 아름다운 것들을 발견한다."

클로드 모네 Claude Monet
1840. 11. 14. ~ 1926. 12. 5.

001
Monday

Bright Energy 에너지

분홍색 장미가 있는 꽃병
빈센트 반 고흐 Vincent van Gogh

✛ 1890년, 캔버스에 유채, 워싱턴 내셔널 갤러리

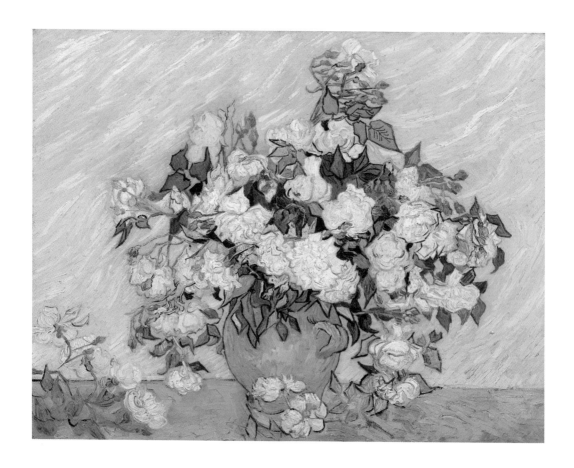

귀를 자르는 소동 끝에 스스로 입원을 결정했지만, 요양원 생활은 날이 갈수록 고흐를 숨 막히게 했다. 두 번째 맞이하는 병원에서의 봄, 그는 이곳을 떠나기로 결심했고, 그런 그의 뜻을 동생, 테오는 경제적으로, 심리적으로 묵묵히 지지해주었다. 그 무렵 고흐는 곧 자유의 몸이 될 것이라는 희망을 가득 안고 정원의 장미를 따와 화병에 꽂고 이 그림을 그렸다.

신문 읽는 아침 식사
라우리츠 안데르센 링 Laurits Andersen Ring

❖ 1898년, 캔버스에 유채, 스톡홀름 국립미술관

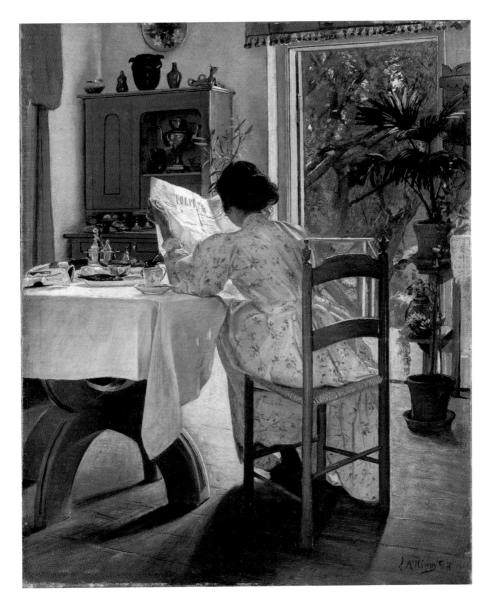

아내는 신문을 본다. 바람 한 점 없는 맑은 아침, 찬장 속엔 그녀의 손길이 닿은 그릇들이 오밀조밀 자리를 차지하고 앉아 기지개를 켠다. 풍성하게 자란 야자나무가 문밖, 푸른 숲에 인사를 건넬 때 여린 오전의 빛이 슬그머니 들어와 바닥에 길게 그림자로 눕는다.

음악

앙리 마티스 Henri Matisse

❖ 1939년, 캔버스에 유채, 버펄로 올브라이트 녹스 미술관

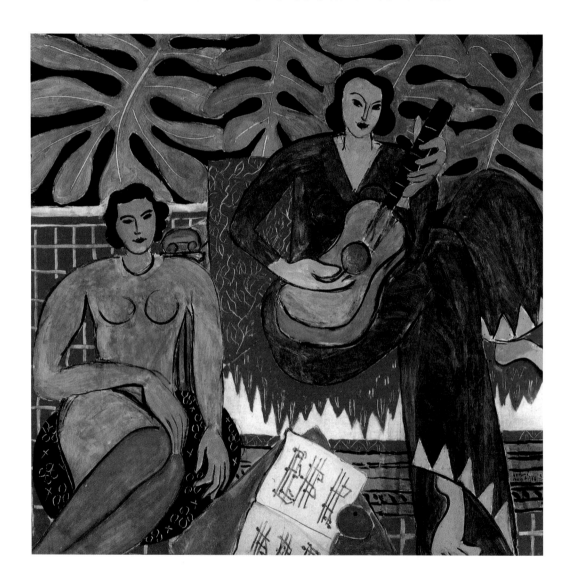

노란 옷을 입은 여인의 다리와 오선지, 기타, 그 뒤 배경으로 그려진 이파리들이 모두 사선으로 그려져 있다. 여인들의 가슴과 몸통도 비슷한 크기와 모양이다. 이런 형태들의 조화와 균형에 더해 강렬하고 생경하며 화려한 색이 적절하게 배치되어 그림의 분위기를 한층 즐겁고 편안하며 낙천적으로 만든다.

기념일

파니 브레이트 Fanny Brate

❖ 1902년, 캔버스에 유채, 스톡홀름 국립미술관

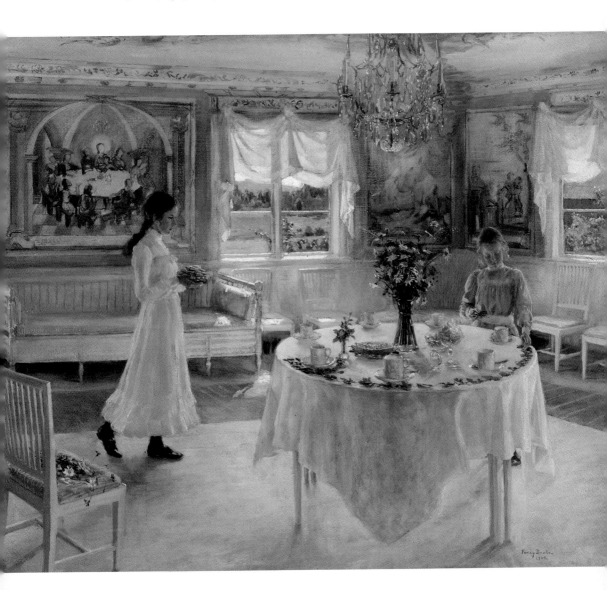

푸른 옷을 입은 여인이 둥근 탁자 위에 정성스레 나뭇잎을 놓고 있지만, 어떤 일에 대한 기념인지는 알 수가 없다. 푸른색과 하얀색이 주도하는 실내 풍경은 같은 계통의 옷을 입은 두 여인의 모습과 잘 어우러진다. 브레이트는 여성 화가라는 제약으로 인해 주로 가족 혹은 같은 여성의 일상을 그렸다.

그랑자트섬의 일요일 오후

조르주 쇠라 Georges Seurat

❖ 1884~1886년, 캔버스에 유채, 시카고 미술관

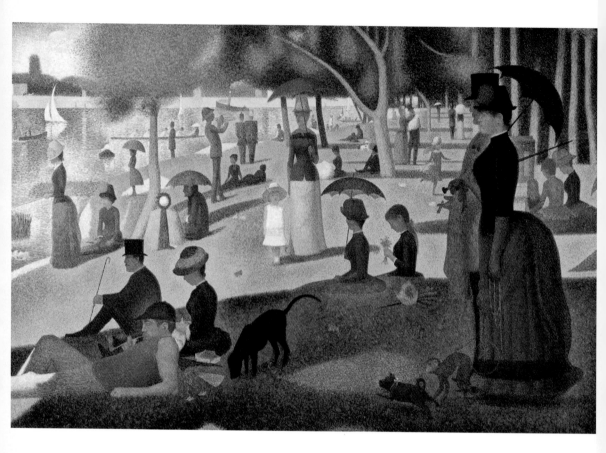

팔레트에서 순색을 섞어 다른 색을 만들어내면 채도가 낮아진다. 이를 피하기 위해 쇠라는 순색들을 촘촘하게 점으로 찍어 보는 사람들의 눈에서 섞이도록 하는 점묘법을 구사했다. 그 덕분에 그의 그림은 맑고 화사한 색감을 고스란히 간직할 수 있었다. 그랑자트는 파리 북서부에 위치한 휴양지로 주말이면 인파로 북적였다.

006
Saturday

Creative Buzz 영감

| 모비딕

잭슨 폴록 Jackson Pollock

❖ 1943년, 보드에 구아슈와 잉크, 구라시키 오하라 미술관

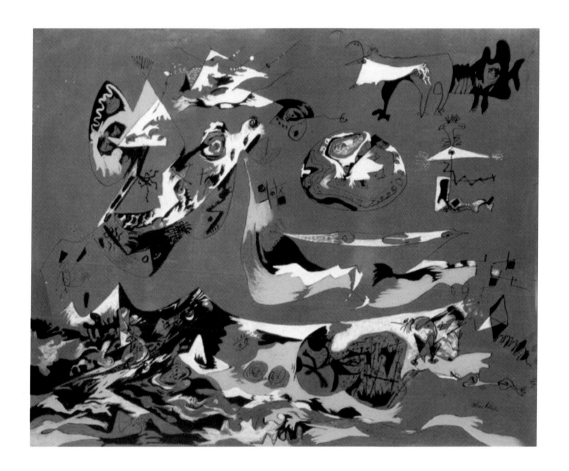

폴록은 바닥에 펼친 종이 위에 물감을 들이붓거나 뿌리는 기법으로 유명하다. 그러나 이 그림은 붓으로 꼼꼼하게 채색하는 전통적인 방식을 고수한다. 푸른색은 사각의 틀을 벗어나 한없이 확장될 듯하고, 그 안을 떠다니는 것들은 물고기를 연상시킨다. 그러나 이들은 꿈과 상상 속에 부유하는 그 어떤 것이지, 그 무엇도 아니다.

침대

앙리 드 툴루즈 로트레크 Henri de Toulouse Lautrec

✤ 1892년, 캔버스에 유채, 개인 소장

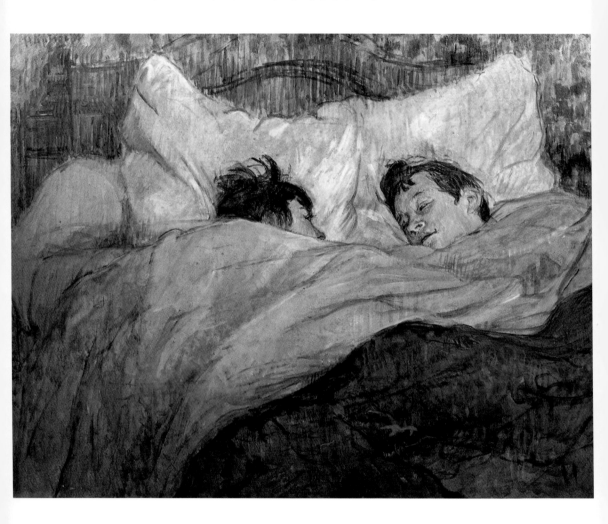

파리의 유흥가에서 일하는 그녀들은 손님들의 짓궂은 농담이나 폭언에 무방비로 노출되어 있었다. 돈이 된다면 머리카락까지 팔아치울 정도로 가난했던 그녀들에게 따스한 위안의 말을 건넬 수 있는 사람은 같은 처지에 놓인 이들뿐이었다. 내일은 오늘 같지 않은 날이리라 기대하며, 그녀들이 잠을 청한다.

무용 수업

에드가르 드가 Edgar Degas

✣ 1874년, 캔버스에 유채, 뉴욕 메트로폴리탄 미술관

공연 직전, 발레리나들이 마지막 리허설에 몰두하는 모습이다. 비스듬한 시점으로 잡혀 역동적인 느낌이 든다. 구도를 꼼꼼하게 잡고, 좌우상하를 잘 배치하던 전통적인 그림이 아니라, 순간적으로 셔터를 눌러 찍은 스냅사진처럼 의도치 않게 한쪽이 툭 잘려나가 더욱 자연스럽다.

명나라 화병에 담긴 꽃들의 정물
암브로시우스 보스샤르트 Ambrosius Bosschaert the Elder

✣ 1609~1610년, 동판에 유채, 런던 내셔널 갤러리

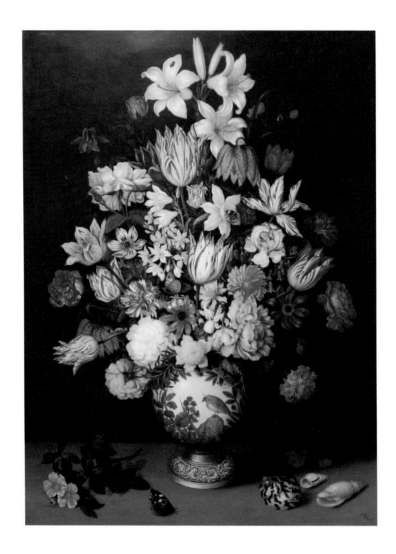

꽃은 시들지만, 꽃 정물화는 시들지 않으니 경제적 이유 때문에라도 더 큰 사랑을 받을 수 있었다. 그림 속 꽃은 그 자체로도 아름답지만 이 찬란한 것들이 결국은 시들고 썩을 운명이라는 '바니타스' 를 상기시킨다는 점에서 더욱 매력적이다. 바니타스는 라틴어로 '빈', '없는', '허무'를 뜻한다. 곧 모든 것이 헛되고 헛되다는 뜻이다.

010
Wednesday

Aura of confidence 자신감

아비뇽 교황청

폴 시냐크 Paul Signac

❖ 1900년, 캔버스에 유채, 파리 오르세 미술관

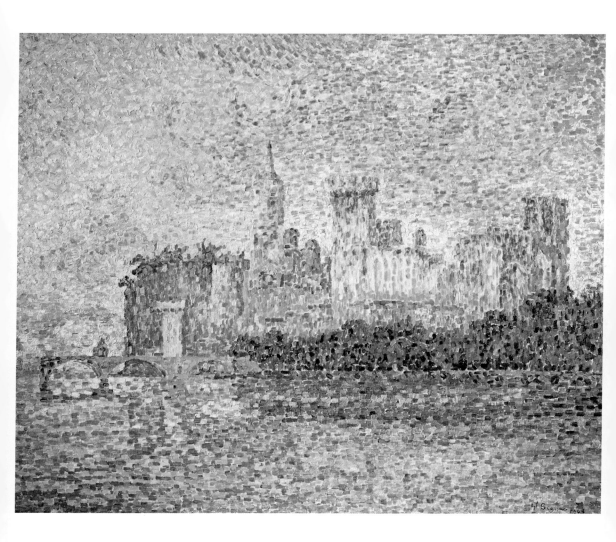

1309년, 교황 클레멘스 5세는 여러 가지 정치적 알력으로 인해 바티칸의 교황청으로 가지 못하게 되자, 아비뇽에 거처를 마련했다. 그 이후 1376년까지 7명의 교황이 이곳을 교황청으로 삼았다. 시 냐크는 결혼 후 아내와 함께 프랑스 남부의 항구 도시 생트로페로 이사한 뒤, 취미였던 항해를 본격 적으로 이어나갔는데 아비뇽도 그들 중 하나였다. 그는 배가 잠시 정박하는 동안 그곳의 풍광을 현 장에서 스케치해두었다가 훗날 작업실에서 완성하곤 했다.

011
Thursday

Rest from Everything 휴식

폴리 베르제르의 술집

에두아르 마네 Édouard Manet

✤ 1881~1882년, 캔버스에 유채, 런던 코톨드 갤러리

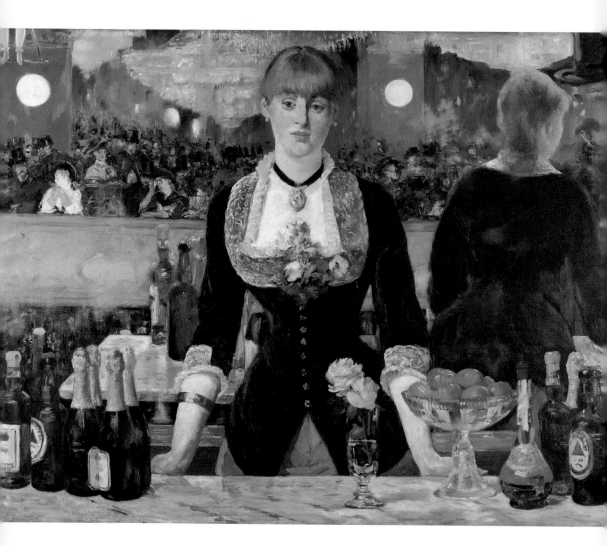

여자는 폴리 베르제르 술집에서 일한다. 배경은 거울로 오른쪽에 그녀의 뒷모습과 한 남자의 얼굴이
비친다. 따라서 그녀는 지금 정면에 선 남자와 마주하고 있는 셈이다. 그러나 그녀의 시선은 공허하
다. 그녀가 원하는 건 휴식. 누구의 관심도 없는 곳에서 오롯이 혼자 쉴 자유, 그뿐이다.

| 파리의 성곽길
모리스 위트릴로 Maurice Utrillo

❖ 1922년, 보드에 유채, 개인 소장

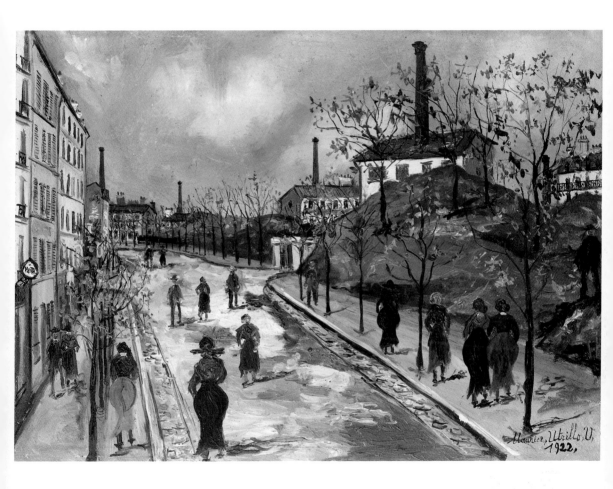

19세기 많은 예술가의 뮤즈였던 수잔 발라동의 사생아로 태어난 위트릴로는 이미 10대 때 알코올중독으로 고단한 청춘을 보냈다. 모델이었던 엄마는 화가가 되었고, 방황하는 아들에게도 그림을 권유했다. 이윽고 위트릴로는 파리의 모습을 가장 아름답고 산뜻하게 그려낸 화가로 거듭난다.

013
Saturday

Creative Buzz 영감

우피치의 트리뷰나

요한 조파니 Johann Zoffany

✤ 1772~1778년, 캔버스에 유채, 영국 왕실 소장

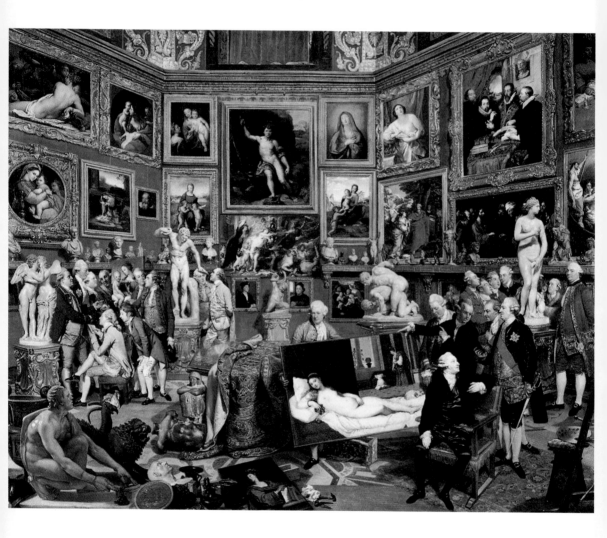

조지 3세의 궁정화가로 일했던 조파니가 왕비 샬럿의 명을 받아 당시 가장 훌륭한 예술작품이 다 모여 있다는 우피치 미술관의 트리뷰나 전시실을 그린 것이다. 조파니는 가능한 한 더 많은 작품을 그림에 담기 위해 실제 전시 모습보다 더 빼곡하게 연출해 왕비에게 이탈리아 미술의 아름다움을 하나라도 더 전하고자 했다.

014
Sunday

Time for Comfort 위안

지붕 위의 카프리 소녀
존 싱어 사전트 John Singer Sargent

✣ 1878년, 캔버스에 유채, 벤턴빌 크리스털 브리지스 미술관

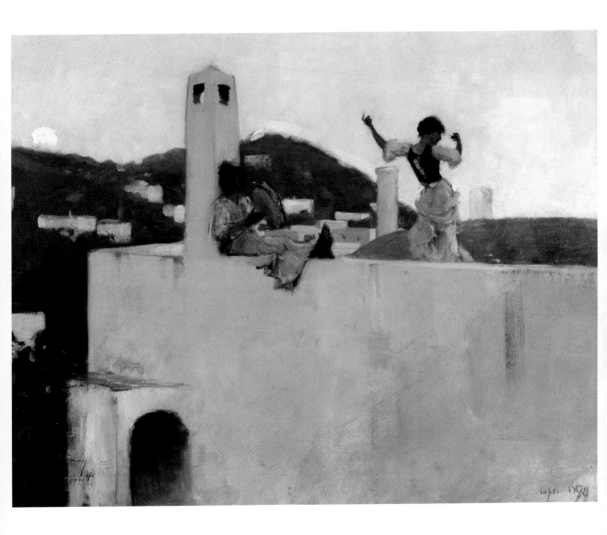

미국 출신 화가 사전트는 이국적인 아름다움을 가진 이탈리아 카프리섬을 방문해 한동안 머물렀다. 그사이 그곳 출신의 페라라에게 완전히 매료되어 1년간 무려 12점의 그림을 그녀를 모델로 해 그렸다. 하얀색 집 옥상에서 '타란텔라'라는 사랑의 춤을 추는 페라라가 하늘을 풀어헤치고 있다.

015
Monday

Bright Energy 에너지

돛의 수선

호아킨 소로야 Joaquín Sorolla

✣ 1896년, 캔버스에 유채, 베네치아 카 페사로 현대미술관

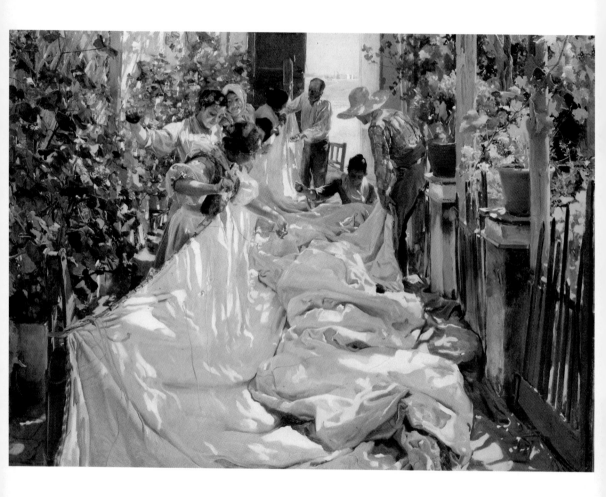

한 여인이 노련한 솜씨로 빛과 그림자가 가득 수놓인 돛을 수선한다. 동네 사람들이 모여 작업을 돕고 있다. 발렌시아에서 태어난 소로야는 마드리드와 로마 등지에서 공부했고, 특히 파리 유학 중 빛아래 펼쳐지는 자연의 다채로운 모습을 아름다운 색과 분위기로 표현하는 인상주의에 매료되었다.

물랭 드 라 갈레트 무도회

오귀스트 르누아르 Pierre Auguste Renoir

❖ 1876년, 캔버스에 유채, 파리 오르세 미술관

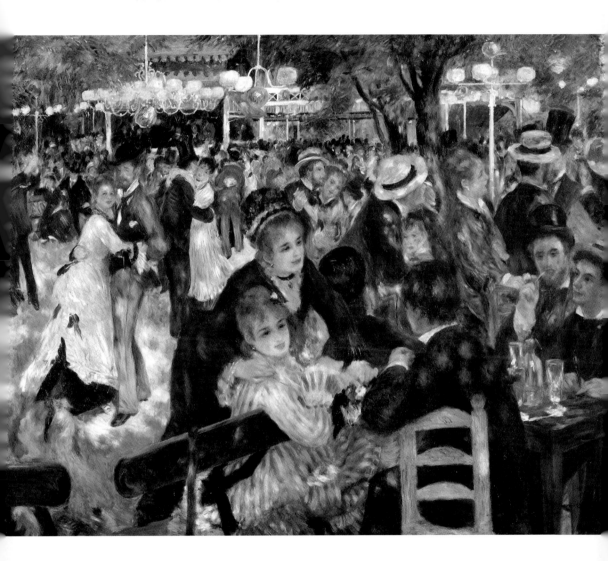

인상파 화가, 르누아르는 인공조명의 실내보다는 자연 빛이 펼쳐지는 실외 풍경을 더 선호했다. 그는 몸 위로 떨어지는 실제의 빛을 관찰하여, 그 빛들이 바꿔놓은 색들을 가능한 한 눈에 보이는 대로, 화면에 옮기고자 했다. 그 때문에 그는 무려 175센티미터에 달하는 대형 캔버스를 직접 이곳 야외 무도회장으로 옮기는 수고를 마다하지 않았다.

017

제일란트의 교회탑

피에트 몬드리안 Piet Mondrian

✤ 1911년, 캔버스에 유채, 헤이그 미술관

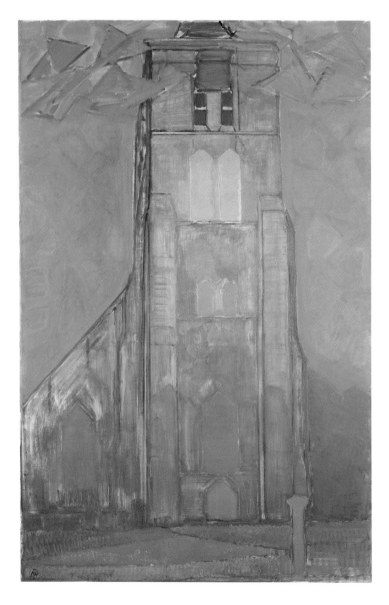

삼원색과 선, 면으로만 구성하는 추상화의 대가, 몬드리안도 초기에는 이 그림과 같이 자유로운 색채와 단순화된 형태에 더 많은 서정을 담아내는 그림을 시도했다. 태양이 저무는 시각, 잿빛 대리석 교회탑이 벌겋게 타들어 가고, 푸른 그림자가 스멀스멀 벽을 타고 올라와 비상을 꿈꾼다.

018
Thursday

Rest from Everything 휴식

예르강에 내리는 비

귀스타브 카유보트 Gustave Caillebotte

✛ 1875년, 캔버스에 유채, 블루밍턴 아슈케나지 미술관

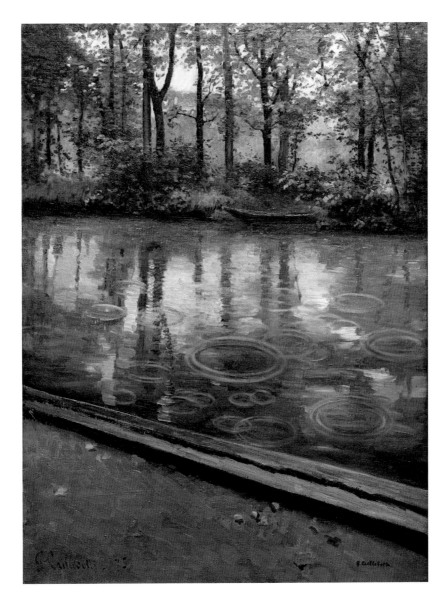

카유보트는 어릴 적부터 20여 년간 살던 마을, 예르강의 모습을 자주 그리곤 했다. 고요하고 아늑해서 정적만이 흐르는 강물 위로 오랫동안 이웃해 가까운 사이가 된 나무들이 하늘을 불러 함께 그림자를 던져놓는다. 떨어지는 빗방울에 닿은 물살이 동심원을 그리며 간지럼을 탄다.

생타드레스의 정원

클로드 모네 Claude Monet

✤ 1867년, 캔버스에 유채, 뉴욕 메트로폴리탄 미술관

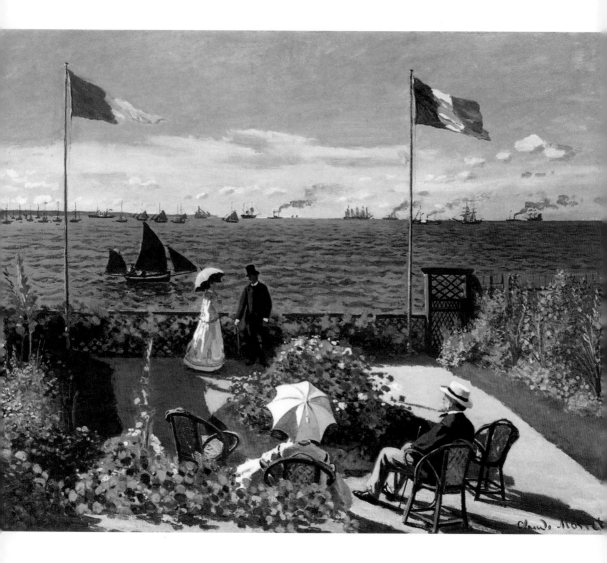

당시 모네는 모델 출신의 카미유 동시외와 사귀고 있었다. 아버지는 그녀와 헤어지지 않으면 생활비를 끊겠다고 엄포를 놓았다. 모네는 막 아이를 가진 동시외를 두고 가족들의 휴가 모임에 참석했다. 헤어진 척 연기라도 해야 그녀에게 식사라도 사줄 수 있었기 때문이다. 그의 아버지가 등받이 의자에 기대앉아 바다를 바라보고 있다.

020
Saturday

Creative Buzz 영감

이집트로의 피신

아담 엘스하이머 Adam Elsheimer

✤ 1609년, 동판에 유채, 뮌헨 알테 피나코테크

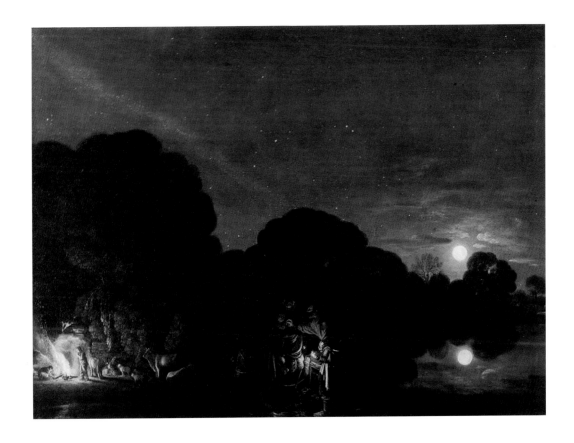

헤롯은 한 아이가 태어나 왕이 될 것이라는 이야기를 듣고 2세 미만의 유대 영아를 모두 학살하라는 명령을 내린다. 천사로부터 이 일을 전해 들은 요셉은 어린 예수와 성모를 데리고 이집트로 피신한다. 여러 화가가 이 내용을 그림에 담았는데, 고즈넉한 달빛과 모닥불이 함께하는 밤 풍경을 배경으로 담았다는 점에서 이 작품은 특별하다.

021
Sunday

Time for Comfort 위안

썰매 타기

애나 메리 로버트슨 모지스 Anna Mary Robertson Moses

❖ 1953년, 패널에 유채, 소재 불명

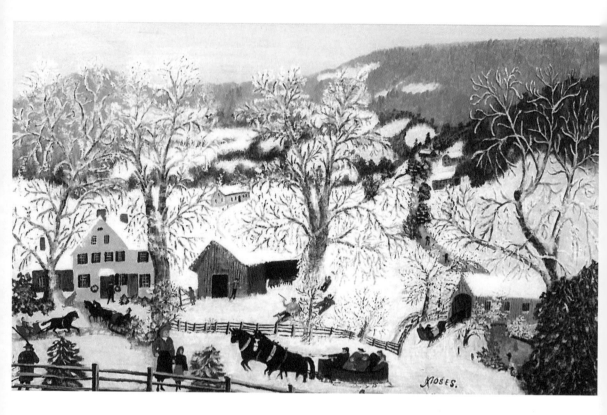

76세 되던 해에 본격적으로 그림을 그리기 시작해 101세로 생을 마감하기까지 1천여 점 이상의 그림을 그린 미국의 화가, 모지스 할머니가 어린아이처럼 순박하고 단순하게 그린 산골의 겨울 풍경이다. 먼 거리에서 내려다본 시점으로 그려진 이 풍경은 크리스마스 카드를 수줍게 주고받던 어린 시절을 떠올리게 한다.

태양

에드바르 뭉크 Edvard Munch

❖ 1911년, 캔버스에 유채, 오슬로 국립미술관

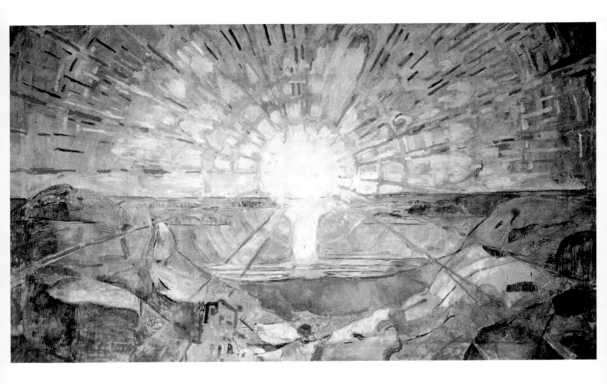

뭉크가 오슬로 대학 회의장 벽면을 장식하기 위해 그린 그림이다. 그림 정중앙의 거대한 태양이 내뿜는 광선이 엄격하게 좌우 대칭을 이루며 바위산을 뚫을 듯 치고 들어온다. 호흡을 한번 가다듬어야 할 것처럼 강렬한 태양 빛에 혹시 눈이 상할까, 손이 저절로 이마 위를 향한다.

023

Tuesday

Eternal Grace 아름다움

론강의 별이 빛나는 밤

빈센트 반 고흐 Vincent van Gogh

❖ 1888년, 캔버스에 유채, 파리 오르세 미술관

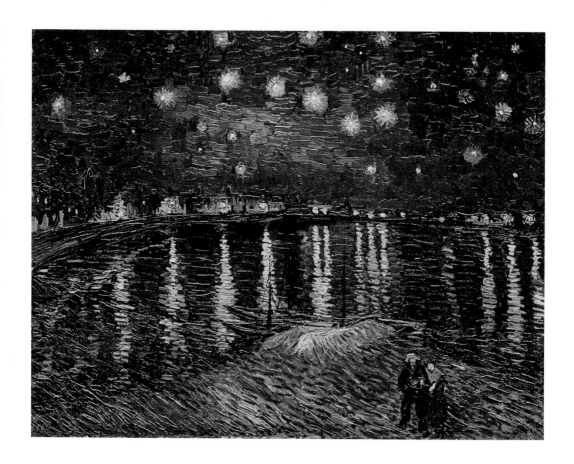

고흐는 밤하늘과 강을 짙은 코발트색으로, 별빛과 멀리 마을의 불빛들을 보색인 노랑으로 그려 강렬하게 대비시켰다. 별의 형태나 크기는 비록 과장되어 있지만 별들의 위치는 정확해서, 자세히 보면 북두칠성임을 알 수 있다. 왜곡과 과장이 심한 그림이지만 그는 꼭 현장에서 직접 그 장면과 대상을 관찰하면서 그리는 것을 원칙으로 삼았다.

024
Wednesday

Aura of confidence 자신감

황금 백합이 있는 벽지 문양집
윌리엄 모리스 William Morris

❖ 1899년, 벽지, 런던 윌리엄 모리스 갤러리

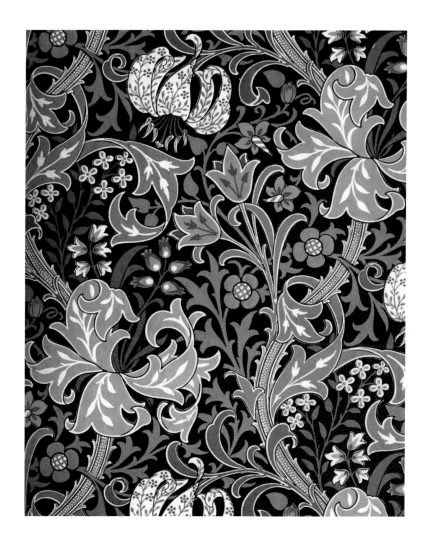

산업혁명 이후 기계화와 대량 생산이라는 몰개성의 시대가 도래하자 모리스는 중세와 같은 장인 정
신을 대안으로 삼고자 했다. 그는 모리스 마셜 포크너 회사를 설립, 가구, 벽지 등의 생활 공예품 제
작에 수작업과 협업의 가치를 부활시키고자 하는 '미술공예운동'을 주도했다. 그는 식물 등에서 취
한 우아한 선으로 문양을 만들곤 했는데, 이 벽지 디자인은 백합에서 따온 것이다.

025
Thursday

Rest from Everything 휴식

| 수련

클로드 모네 Claude Monet

✤ 1906년, 캔버스에 유채, 시카고 미술관

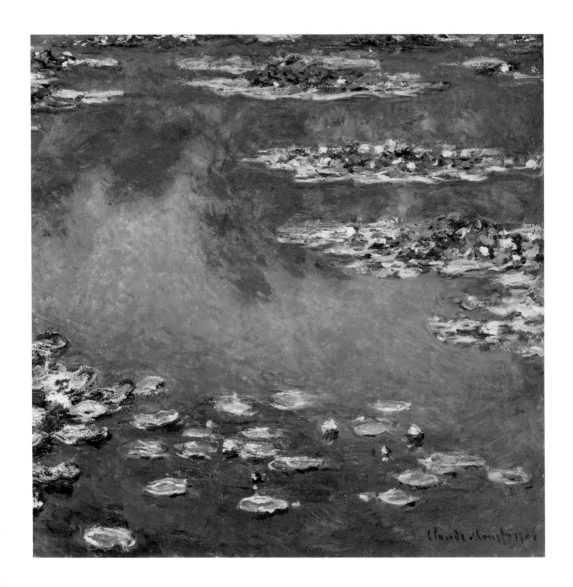

모네에게 물은 거대한 캔버스였다. 이쪽에서 보면 하늘을, 저쪽에서 보면 버드나무를 담고 있는 호수에 모네는 일본에서 수입한 여러 종류의 수련을 심었다. 날이 맑거나, 흐리거나, 해가 뜨거나, 지거나 하면서 달라지는 빛에, 호수도, 또 그 호수가 품은 꽃과 하늘도 그 색을 달리했다.

026
Friday

Exiciting Day 설렘

물랭루주에서의 춤
앙리 드 툴루즈 로트레크 Henri de Toulouse Lautrec

❖ 1890년, 캔버스에 유채, 필라델피아 미술관

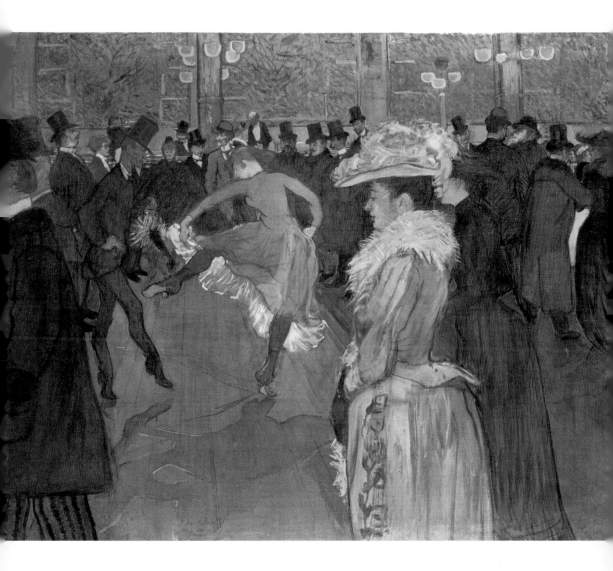

유서 깊은 귀족 출신, 로트레크는 주로 파리의 유흥가를 떠돌며 그림으로 담곤 했다. '빨간 풍차'라는 뜻의 극장식 카바레, 물랭루주는 공연과 술과 음식을 함께 즐길 수 있는 곳으로 몽마르트르의 명소였다. 상대적으로 임대료가 싼 몽마르트르는 예술가들이 모여들어 예술촌을 형성하면서 더욱 유명해졌다.

키스

구스타프 클림트 Gustav Klimt

❖ 1907~1908년, 캔버스에 유채, 빈 벨베데레 국립미술관

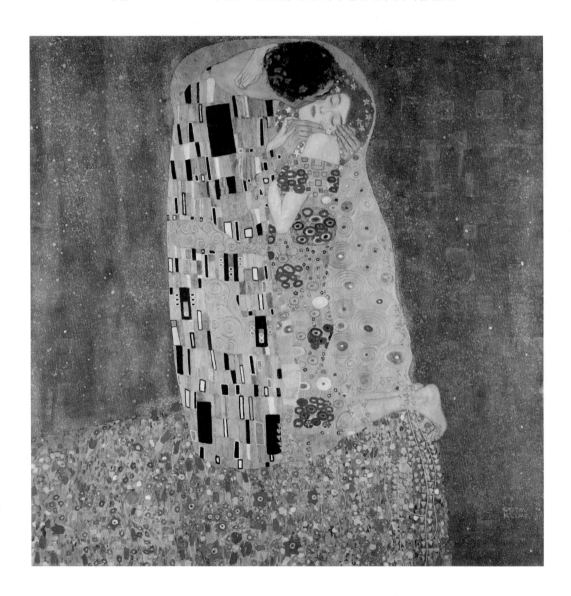

남자는 고개 숙여 여인의 입술에 입을 맞춘다. 여인은 눈을 감는다. 그의 너른 망토가 둘을 하나로 묶어주는 듯하다. 절벽 끝에 무릎을 꿇고 앉았지만 행여 떨어진다 한들, 황금빛 단내 나는 사랑이 있는 한 들뜬 가슴은 그들을 부풀려 중력을 가볍게 벗어나게 할 것이다.

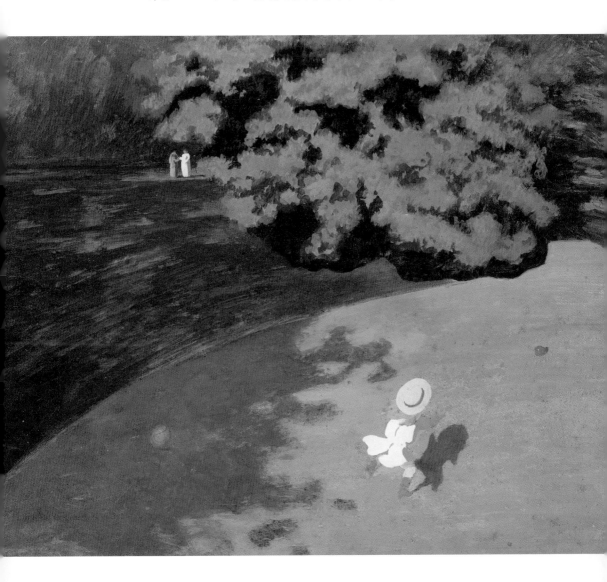

발로통의 그림은 현실을 그린 것임에도 불구하고 강렬한 색상, 파격적인 구도로 인해 꿈의 흔적을 좇는 느낌이 든다. 속을 들여다볼 수 없을 정도로 깊은 숲과 텅 빈 모래사장이 사선으로 나뉘어 있다. 소녀가 풍선을 따라 뛰는 모습은 언젠가 식구들이 모두 외출한 빈집에서 꾸었던, 괜히 슬펐던 꿈 속 장면인 것만 같다.

"꽃을 보고자 하는 사람에겐
어디에나 꽃이 피어 있다."

앙리 마티스 Henri Matisse
1869. 12. 31. ~ 1954. 11. 3.

봄
보리스 쿠스토디예프 Boris Kustodiev

✤ 1921년, 캔버스에 유채, 개인 소장

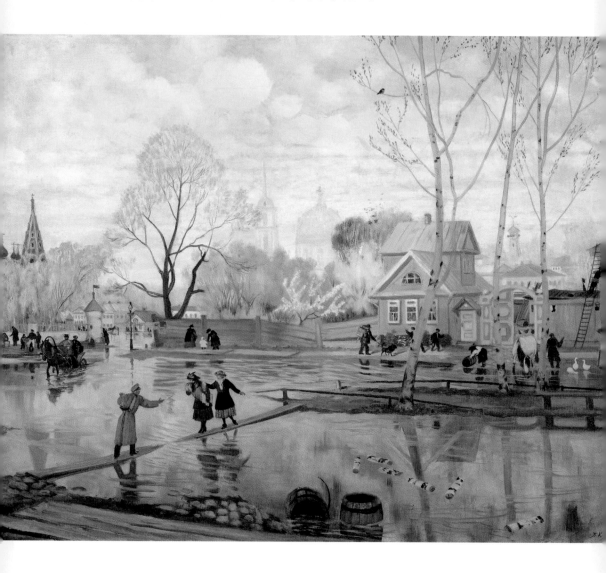

갑작스레 내린 봄비가 길 곳곳을 물바다로 만들었다. 급하게 이어놓은 널빤지 위를 위태롭게 걷는 여인에게 남자가 손을 뻗는다. 파스텔풍으로 칠해진 집들, 멀리 보이는 정교회 건물 등은 이국적인 동화의 한 장면 같지만, 막 연두색으로 물이 오르기 시작한 나무와 솜사탕 같은 구름 사이로 솔솔 날아오는 봄 내음만큼은 우리네와 다를 바 없어서 친숙하다.

두 자매

오귀스트 르누아르 Pierre Auguste Renoir

❖ 1881년, 캔버스에 유채, 시카고 미술관

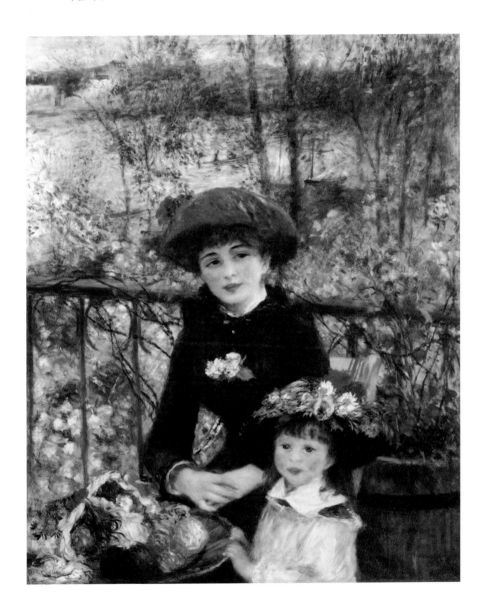

르누아르는 자매로 연출한 두 소녀 모델의 모습을 깔끔한 선에 부드러운 색을 꼼꼼하게 입혀 사진처럼 매끈하게 묘사하는 고전적인 방식을 취했다. 그러나 배경의 나무와 이파리들, 꽃 등은 짧은 터치로 그려, 인상주의 창단 멤버이면서도 고전적인 그림을 사랑하던 자신의 취향을 어김없이 드러냈다.

꽃 정물화

라헬 라위스 Rachel Ruysch

✤ 1704년, 캔버스에 유채, 디트로이트 미술관

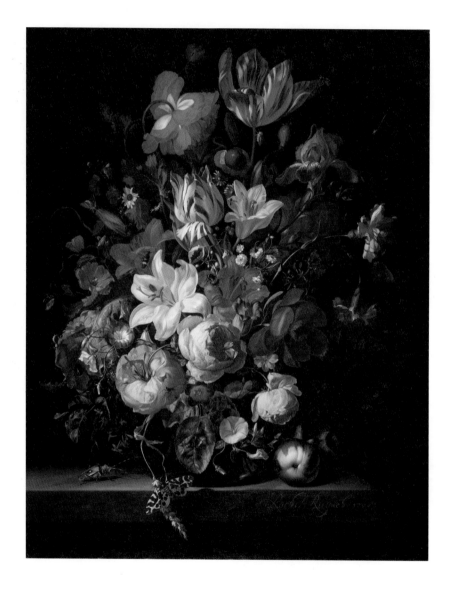

라위스는 17세기에 드물었던 여성 화가로 특히 꽃 정물화에 능했다. 취미 삼아 그림을 그리던 식물학자 아버지 아래서 자란 영향도 있을 듯한데, 검은 배경에 밝은 톤의 꽃을 한가득 그리는 것이 특징이다. 주로 아버지가 보관하던 식물도감을 보고 그린 것으로, 한철에 피기 어려운 꽃들이 어우러져 묘한 분위기를 연출한다.

암송

토마스 윌머 듀잉 Thomas Wilmer Dewing

✣ 1891년, 캔버스에 유채, 디트로이트 미술관

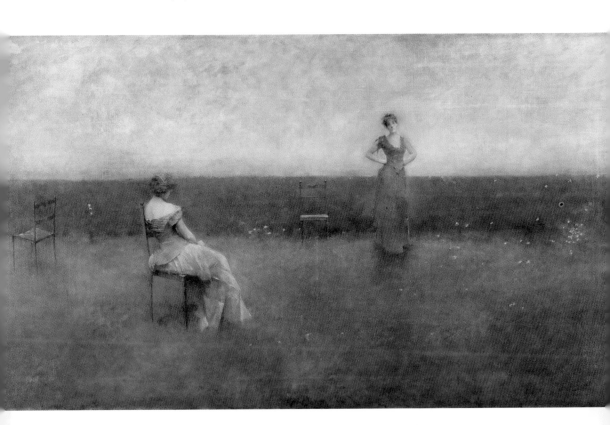

듀잉은 미국인으로 파리에서 미술 수업을 받았다. 특히 우아하고 세련된 귀부인들의 모습을 주로 화폭에 담았는데, 음악 수업을 받거나 연주하는 모습을 그리곤 했다. 그림 속 두 여인은 무엇인가를 낭송 중인 듯하다. 있다. 의자가 몇 개 놓여 있지만, 배경은 안개 자욱한 늦은 저녁의 바다와도 같은 분위기이다.

| 베네치아
장 뒤피 Jean Dufy

✣ 1926년, 캔버스에 유채, 소재 불명

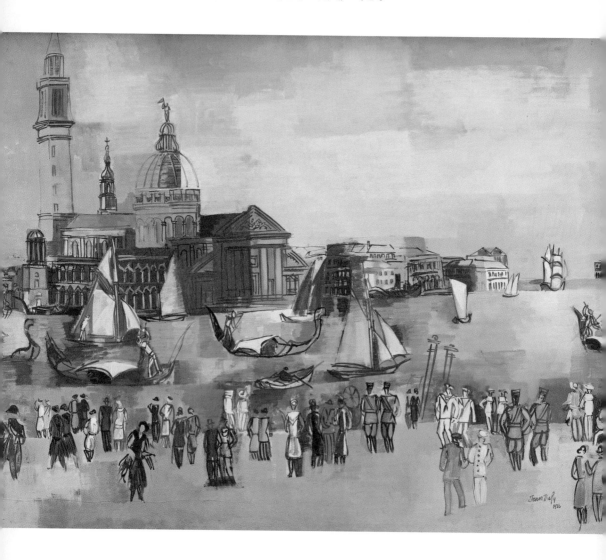

장 뒤피는 단순한 형태로 어떤 대상의 특징을 잡아낸 뒤 밝은 톤의 색으로 얇게 칠해 캔버스 바닥까지 투명하게 드러낼 듯 작업한다. 그는 파리에 이어 베네치아를 가장 잘 그리는 화가로 명성을 떨쳤다. 황혼이 드리워진 푸른 물빛의 운하 위를 떠다니는 곤돌라와 종탑 그리고 교회 건물까지 베네치아를 사랑하는 이들에겐 낯설지 않은 풍광이다.

034
Saturday

축축한 오후

에델 스파워스 Ethel Spowers

✣ 1930년, 종이에 리놀륨판, 웰링턴 테 파파 통가레와 박물관

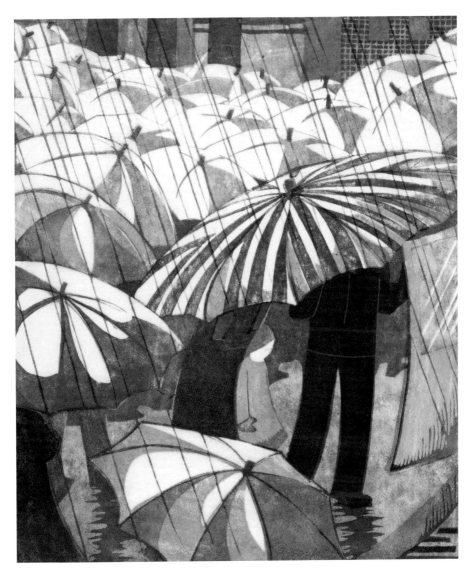

멜버른 출신의 판화가 스파워스는 19세기 말, 유럽의 미술가들이 열광하던 일본 우키요에에 많은 영향을 받아 평평한 화면, 다채로운 색상, 파격적인 구도의 작품을 제작했다. 양차 대전의 전운 속에서도 도시인의 일상을 즐겁고 경쾌하게 묘사한 그녀의 작품은 우울한 기운을 가시게 하는 산뜻함으로 큰 사랑을 받았다.

아를의 밤의 카페

폴 고갱 Paul Gauguin

✤ 1888년, 캔버스에 유채, 모스크바 푸시킨 미술관

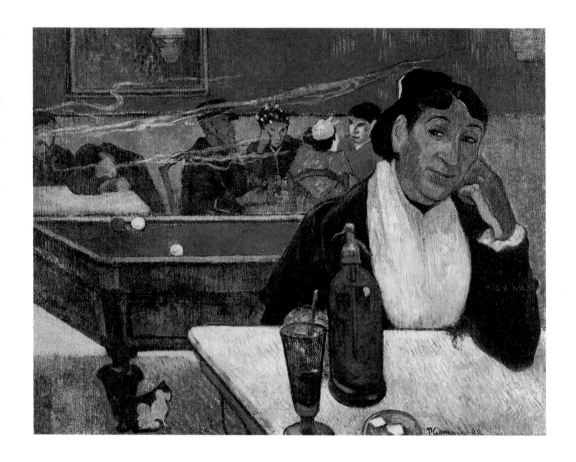

고갱과 고흐가 자주 드나들던 카페의 내부이다. 카페 주인 지누 부인 뒤로 몇몇이 술을 마시며 웃고 떠들고 있다. 수염이 덥수룩한 남자는 고흐와 친한 우체부 룰랭이다. 테이블에 엎드린 남자는 고갱으로, 자신은 고흐의 친구들과 어울리기엔 너무나 고상하고 다른 존재임을 과시하려는 의도로 보인다.

목련들

나탈리아 곤차로바 Natalia Goncharova

연도 불명, 캔버스에 연필과 유채, 개인 소장

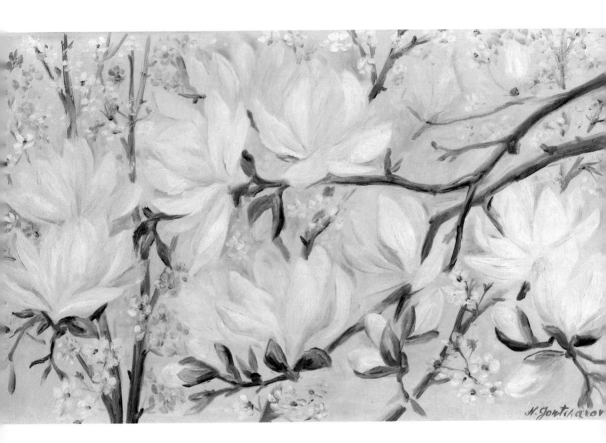

러시아의 미술가 곤차로바는 세르게이 댜길레프 극단의 발레 공연 무대 장식을 위해 1916년부터 스페인에 잠시 체류했다. 그곳에서 그녀는 부채, 아몬드 꽃, 목련 등 스페인 사람들에게 익숙한 소재에 열광하여 화폭에 옮기곤 했다. 활기차게 뻗은 짙은 나뭇가지에 하얀 목련이 피어올라 푸른 하늘마저 창백하게 물들인다.

파라솔
프란시스코 고야 Francisco Goya

✣ 1776~1778년, 캔버스에 유채, 마드리드 프라도 미술관

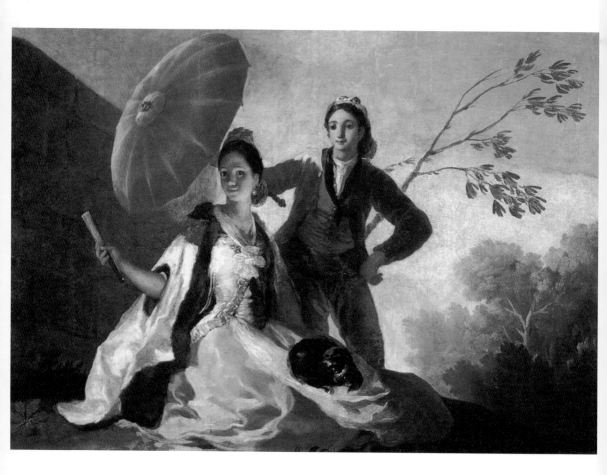

궁정화가의 꿈을 키우던 고야는 왕립 태피스트리 공장에서 밑그림을 그리는 화가로 발탁되어 마드리드로 입성했다. 이 그림은 카를로스 4세 왕세자 부부가 살던 엘 파르도궁으로 보낼 태피스트리의 밑그림으로 제작된 것이다. 왕실 태피스트리는 신화나 종교 그림이 대세였으나, 고야는 그 틀을 깨고 일상의 모습을 담아냈다.

미모사가 있는 아틀리에
피에르 보나르 Pierre Bonnard

❖ 1939~1946년, 캔버스에 유채, 파리 국립현대미술관

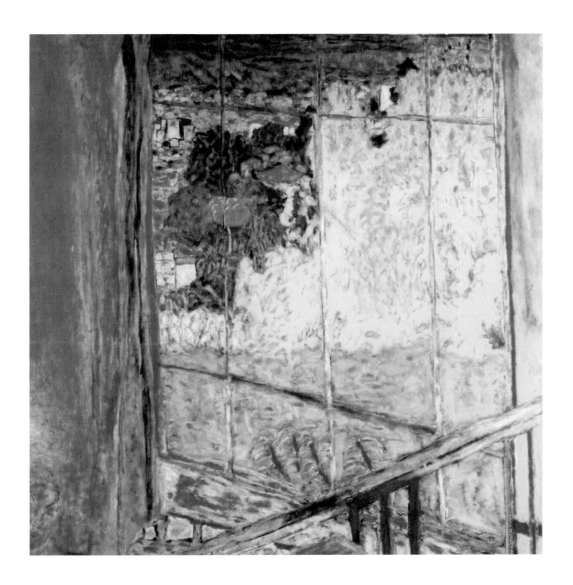

보나르가 겨울을 보내기 위해 구한 별장은 곧 그의 아틀리에로 변모했다. 격자무늬 창밖으로 황금빛 머리카락을 풀어헤친 듯한 미모사와 함께 빨간 지붕, 초록나무숲, 푸른 하늘이 보인다. 그림 왼쪽 하단 구석에는 화가가 평생을 함께한 동반자, 마르타의 모습이 자그마하게 그려져 있다.

타오르는 6월

프레더릭 레이턴 Frederic Leighton

✢ 1895년, 캔버스에 유채, 폰세 미술관

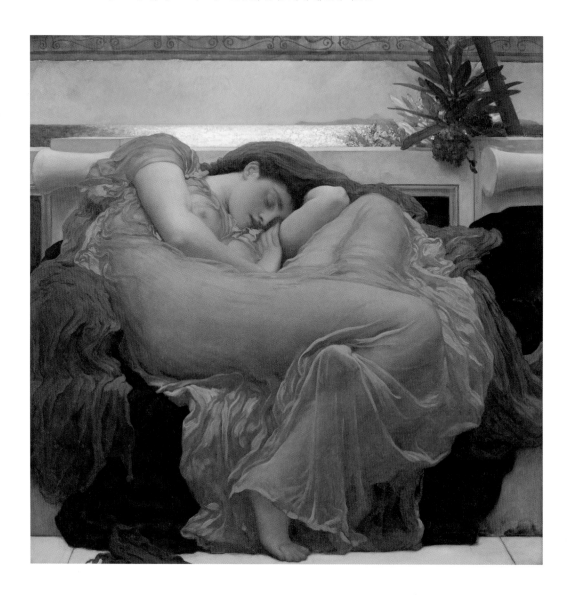

레이턴이 판화로 제작한 〈여름 낮잠〉 연작 중 하나이다. 여인은 타오르는 6월의 태양 빛을 닮은 드레스 차림이다. 오른쪽 난간 뒤에 그려진 협죽도는 독성분이 있어, 그녀의 잠이 죽음처럼 깊음을 암시한다. 1900년대에 분실되었다가 훗날 푸에르토리코의 총리가 되는 루이스 페레가 구입, 국가에 기증하면서 현재 푸에르토리코의 미술관에서 전시되고 있다.

010
Friday

Exiciting Day 설렘

| 손님을 맞이하는 숙녀들
❖❖❖ 존 프레더릭 루이스 John Frederick Lewis

❖ 1873년, 패널에 유채, 뉴헤이번 예일 영국미술센터

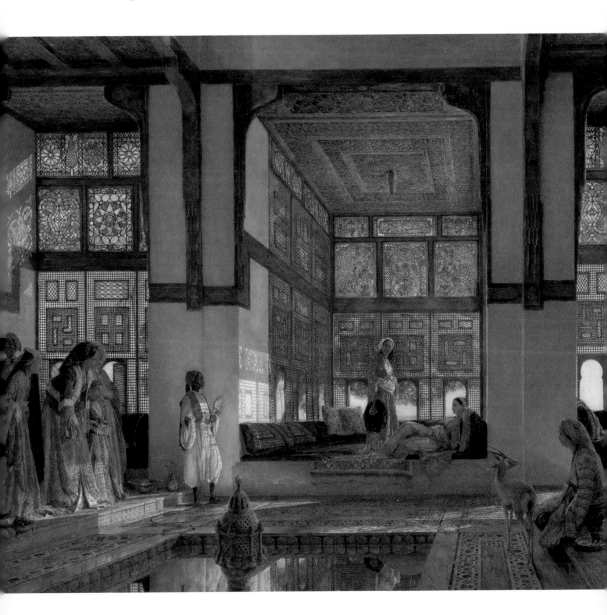

런던에서 태어난 루이스는 이미 16세에 영국 로열 아카데미에서 전시회를 열 만큼 화가로서의 입지를 다져놓았다. 20세 무렵부터 틈만 나면 여행을 떠나곤 하던 그는 이집트에서만 10여 년간 머물렀다. 그림은 실내에 작은 연못을 둘 만큼 부유한 이집트 특권층의 접견실 모습이다.

폭포 근처의 난초와 벌새

마틴 존슨 히드 Martin Johnson Heade

❖ 1902년, 캔버스에 유채, 마드리드 티센 보르네미사 미술관

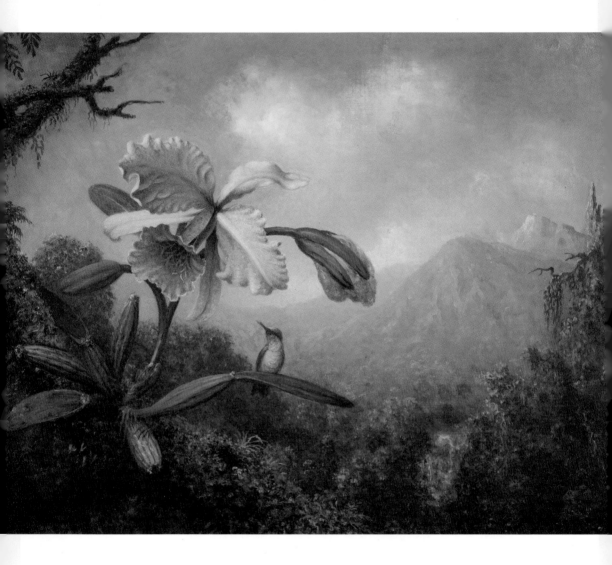

미국 출신의 화가로 펜실베이니아와 뉴욕 등 주로 동부에서 활동하던 히드는 남아메리카 대륙을 여행하면서 열대 식물, 밀림 등 이국적인 풍광에 열광했다. 벌새의 매력에 푹 빠진 그는 약 50여 점을 그렸는데, 주로 난초, 먼 풍경 등이 함께하는 형식을 취한다.

6월의 아침

윌리엄 헨리 싱어 William Henry Singer

❖ 1936년, 패널에 유채, 개인 소장

미국 피츠버그에서 철강업을 하는 부유한 가정에서 태어난 화가는 부모의 반대를 무릅쓰고 화가가 되었다. 파리, 네덜란드를 거쳐 노르웨이 올덴 마을 근처에 정착하면서, 싱어는 부모가 물려준 수많은 재산을 그 마을을 위해 사용했다. 쇠라나 시냐크처럼 빼곡한 색점을 나열하는 점묘법을 구사했다.

6월의 햇살 아래 세 자매

에드먼드 타벨 Edmund Charles Tarbell

❖ 1890년, 캔버스에 유채, 밀워키 미술관

17세기 네덜란드 화가 요하네스 페르메이르와 미국 인상주의 화가들의 영향을 받아 결성된 미국 화가 그룹 '보스턴 화파'의 리더였던 타벨은 2세 되던 해에 아버지를 여의었고, 어머니의 재혼으로 할아버지 아래서 성장했다. 그 때문인지 타벨의 그림은 언제나 사랑하는 가족들의 모습으로 채워지곤 했다.

044

Tuesday

Eternal Grace 아름다움

아테네 학당

라파엘로 산치오 Raffaello Sanzio

✤ 1509년, 프레스코, 바티칸 미술관

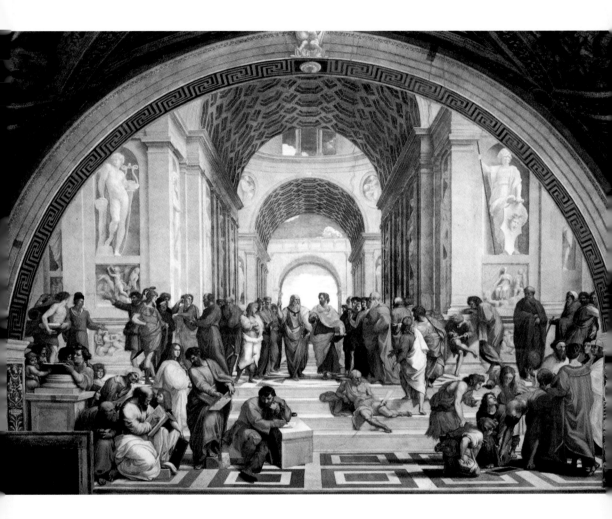

플라톤과 아리스토텔레스를 비롯한 고대 그리스의 철학자들이 다수 등장해 〈아테네 학당〉이라는 이름을 갖게 되었다. 배경이 되는 건축의 구조나 무리 지은 인물들 모두 좌우 대칭이 완벽한 구도이다. 그림 중앙 하늘을 향해 손가락을 세운 플라톤은 레오나르도 다빈치를, 하단 중앙 상자에 기대앉은 헤라클레이토스는 미켈란젤로를 모델로 한 것이다.

몽마르트르

모리스 위트릴로 Maurice Utrillo

✤ 1959년, 종이에 석판, 개인 소장

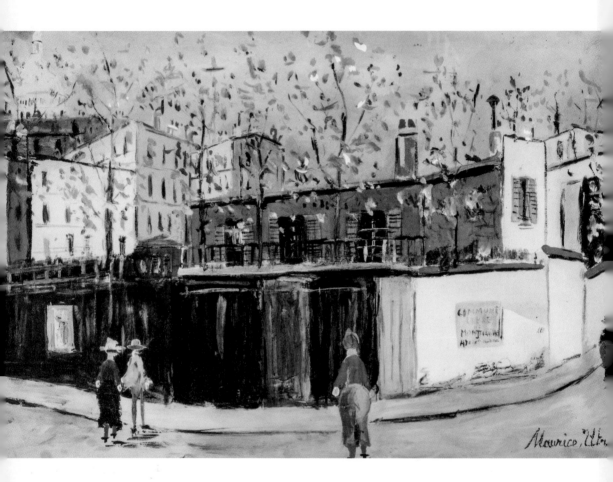

위트릴로의 어머니, 발라동은 모리스의 아버지가 르누아르, 드가 혹은 사반느일 것이라 생각했다. '위트릴로'라는 성은 그녀와 가깝게 지내던 미술평론가, 미겔 위트릴로가 허락한 것이다. 위트릴로가 주로 그린 몽마르트르의 모습에는 침울하지만 담백한 흰색이 자주 등장한다. 이 흰색 덕분에 주변의 색들이 더욱 강렬하고 짙어 보인다.

책 읽는 소녀

장 오노레 프라고나르 Jean Honoré Fragonard

❖ 1770년, 캔버스에 유채, 워싱턴 내셔널 갤러리

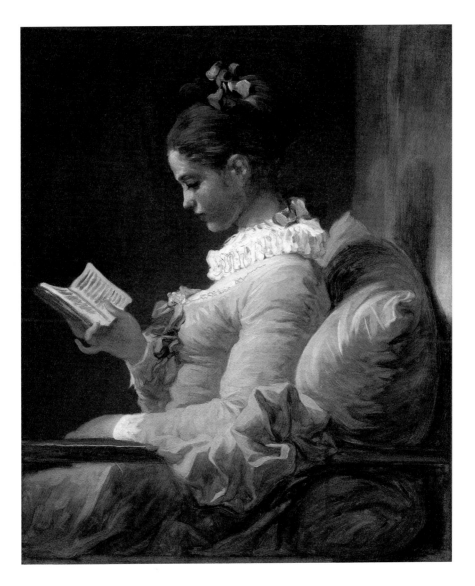

프라고나르가 평소 그리던 퇴폐적이며 향락적인 분위기의 작품들과 달리 〈책 읽는 소녀〉는 '독서'를 주제로 한다. 그림은 그가 〈18명의 환상 인물〉이라는 제목으로 작업한 가수, 작가, 배우, 귀부인 등 여러 직업과 계층 사람들의 상상 초상화 중 하나이다. 18명의 인물 중에서 이 소녀가 가장 진지하고 조신하다.

047

Friday

Exiciting Day 설렘

파판틀라의 시장에서

디에고 리베라 Diego Rivera

✣ 1955년, 종이에 수채, 멕시코 은행 소장

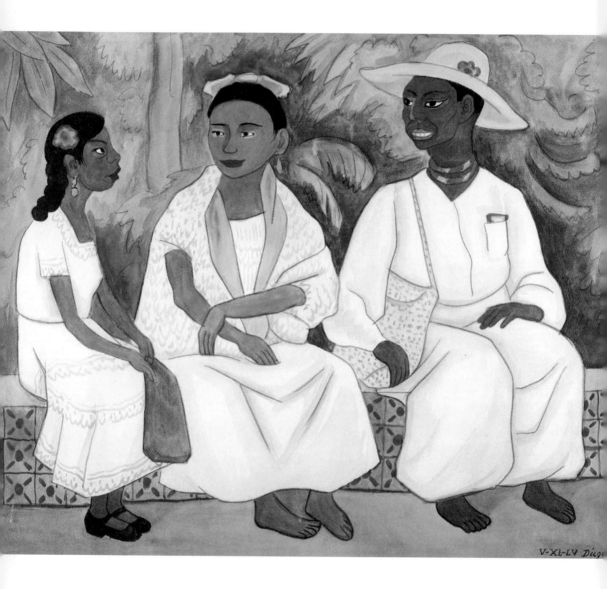

리베라가 멕시코 남부의 베라크루스주로 가던 중 휴식차 잠시 들린 파판틀라 마을에서 그린 그림이다. 스페인의 영향이 물씬 풍기는 파란색 타일 장식의 난간에 부부로 보이는 남녀가 딸과 함께 나란히 앉아, 소란스러운 축제 중에 잠시 숨을 돌리고 있다. 딸은 예쁜 신발을 신고 있지만, 부부는 맨발 차림이다.

풀밭 위의 점심 식사

에두아르 마네 Édouard Manet

✤ 1863년, 캔버스에 유채, 파리 오르세 미술관

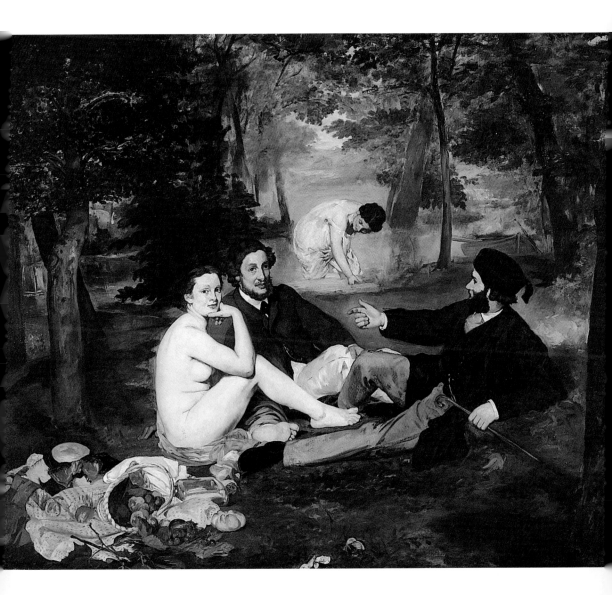

살롱전에서 낙선한 작품들만 모아 전시하는 '낙선전'에 전시된 그림이다. 옷을 완전히 벗은 상태로 그림 밖을 뚫어져라 쳐다보는 여성의 도발적인 모습이 큰 논란을 불러일으켰다. 여성의 몸에 입체감이 부족해 보인다는 지적을 받았지만, 마네는 야외 햇살 아래의 대상을 적당한 거리에서 육안으로 보면 명도나 색조 변화 등을 섬세하게 볼 수 없다는 사실을 염두에 두었을 뿐이다.

스카겐 해변의 여름 저녁

페더 세버린 크뢰이어 Peder Severin Krøyer

❖ 1899년, 캔버스에 유채, 코펜하겐 히르슈슈프룽 컬렉션

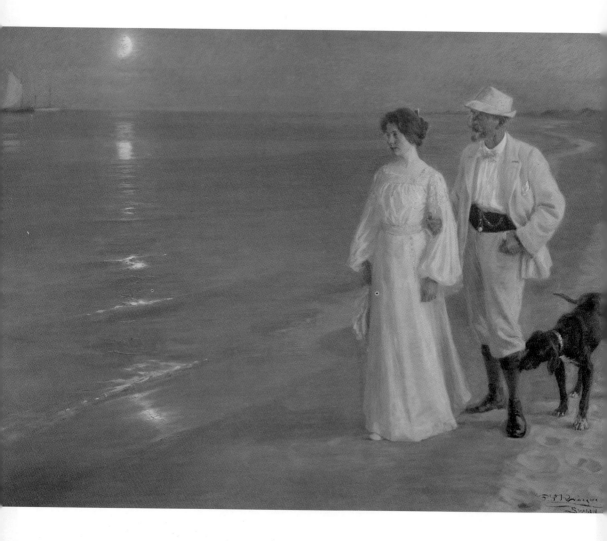

덴마크 최북단에 위치한 스카겐 마을은 청어잡이로 유명한 어촌 마을이다. 바다를 낀 아름다운 풍광
으로 프랑스 인상주의 미술에 영향을 받은 북유럽 화가들이 하나둘 모여들면서 스카겐 화파가 형성
되었다. 크뢰이어도 그들 중 하나로, 아내 마리와 함께 이곳에 머물렀다.

050
Monday

Bright Energy 에너지

온실에서
제임스 티소 James Tissot

✤ 1875~1876년, 캔버스에 유채, 개인 소장

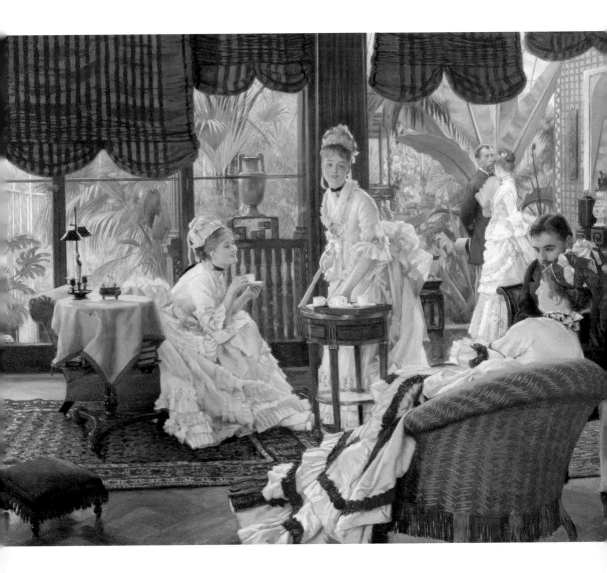

티소가 프랑스에서 런던으로 삶의 터전을 옮기면서 꾸민 새 저택의 온실을 배경으로 그린 그림이다. 오른쪽, 의자에 앉아 있는 분홍빛 드레스의 여인과 곁의 남자는 심드렁한 표정이다. 멀리 나무 아래 둘은 반대로 제법 분위기가 좋아 보인다. 딱히 정해놓은 이야기는 없지만 여러 가지 상상이 가능해 흥미롭다.

화장을 하는 젊은 여인

조르주 쇠라 Georges Seurat

✣ 1889~1890년, 캔버스에 유채, 런던 코톨드 갤러리

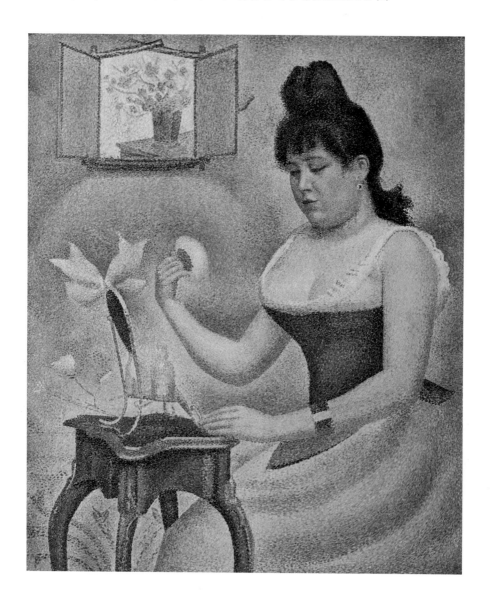

점묘법을 고안한 쇠라의 작품답게 그림 전체가 빼곡히 점으로 이루어져 있어 그리는 데 들였을 고단한 시간이 느껴진다. 왼쪽 상단 덧문이 달린 거울에는 원래 쇠라 자신의 얼굴이 그려져 있었으나, 모델인 그녀와 서로 사랑하는 사이라는 사실이 밝혀질까 봐 꽃으로 바꾸었다는 이야기가 있다.

오렌지와 보랏빛의 하늘, 그레이스에서의 노을

펠릭스 발로통 Félix Vallotton

❖ 1918년, 캔버스에 유채, 개인 소장

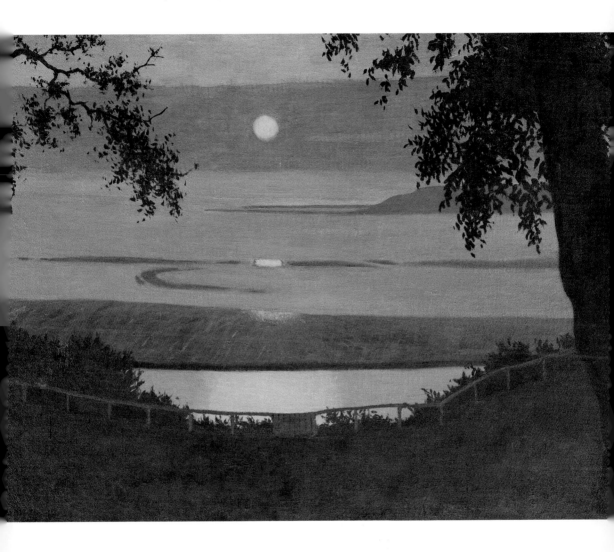

어느 휴양지 숙소 테라스에서 바라보는 바다 풍경처럼 한가하고 여유롭다. 지는 해는 하늘을 오렌지와 보라, 그리고 분홍으로 물들인다. 멀리 보이는 섬은 그 무엇보다 빨리 저녁을 맞이한 듯 짙어지고, 종일 시원한 그늘을 만들어주던 나무들은 묵묵하게 서서, 이제 쉬어도 된다는 명령을 기다린다.

053

Thursday

Rest from Everything 휴식

| 한여름

앨버트 조지프 무어 Albert Joseph Moore

❖ 1887년, 캔버스에 유채, 본머스 러셀 코트 미술관

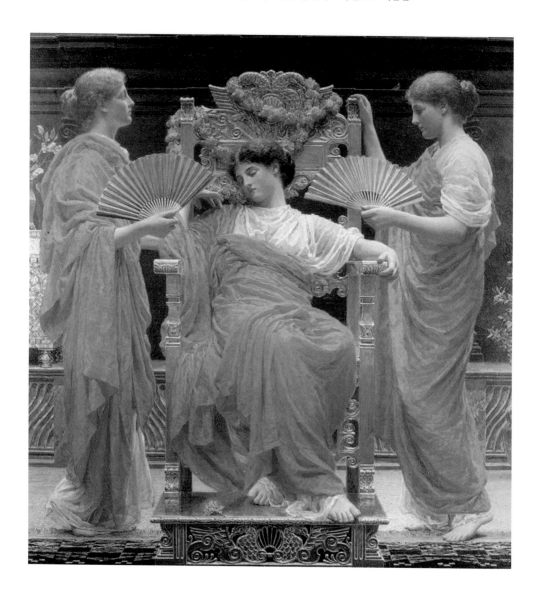

무어는 나른하게 잠에 취해, 온몸에 힘을 내려놓은 여인들을 자주 그렸다. 의자 머리에 늘어진 꽃다발, 여인들의 손에 들린 부채, 난간의 장식이나 꽃 등은 사진보다 더 사진같이 세밀하고 정교하게 그려졌다.

054
Friday

Exiciting Day 설렘

코펜하겐 카페

프란츠 헤닝센 Frants Henningsen

✤ 1906년, 캔버스에 유채, 개인 소장

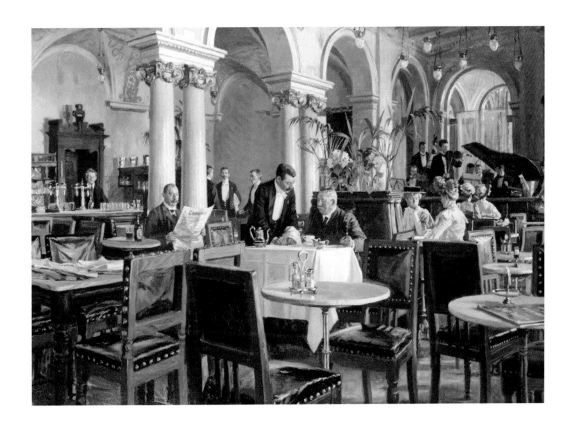

덴마크 미술아카데미에서 공부하고 파리에서도 학업을 이었던 헤닝센은 특별할 것도 없는 일상의 모습을 사실감 넘치게 그리곤 했다. 더러 덴마크 하층민의 어려운 현실을 가감 없이 그리기도 한 그가 이번에는 상류층들이 자주 찾는 세련되고 고급스러운 분위기의 카페 내부를 그렸다.

그대는 어디로 가고 있는가

폴 고갱 Paul Gauguin

✣ 1893년, 캔버스에 유채, 상트페테르부르크 예르미타시 미술관

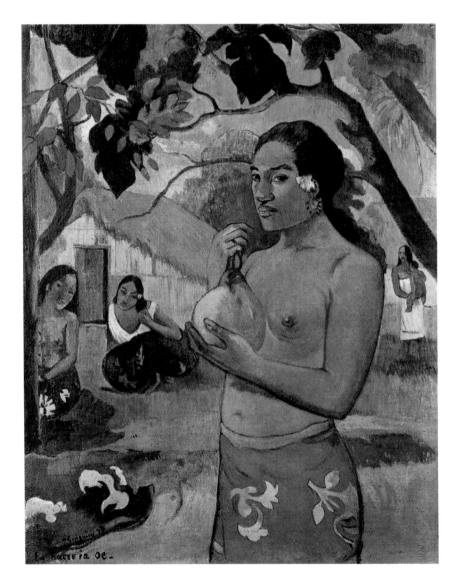

다니던 증권회사가 망한 뒤, 고갱은 취미로 하던 그림을 아예 직업으로 삼았다. 영혼이 자유로웠던 그는 1881년 남태평양의 타히티로 아예 거처를 옮겼다. 그림 속 여인은 고갱이 타히티에 머물면서 맞은 아내로 보인다. 파란 하늘, 붉거나 짙푸른 색의 치마들, 붉은 지붕, 노란 담 등에서 화사하면서도 원시적인 생명력이 요동친다.

녹턴: 파랑과 은-첼시

제임스 애벗 맥닐 휘슬러 James Abbott McNeill Whistler

✣ 1871년, 패널에 유채, 런던 테이트 미술관

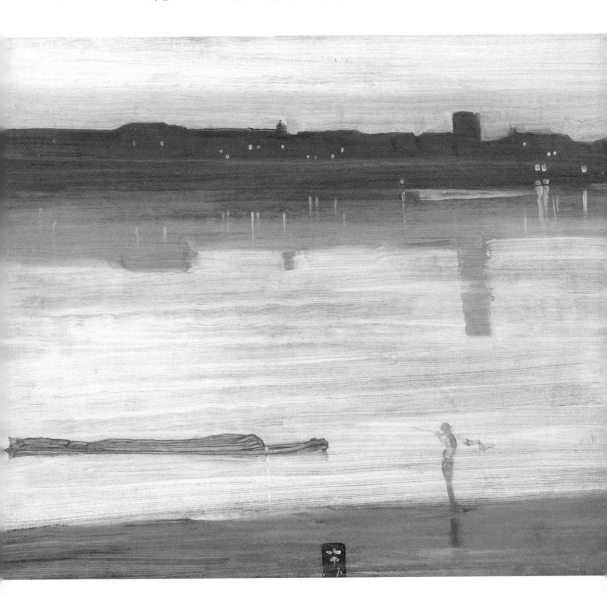

미국 태생으로, 런던으로 삶의 터전을 옮긴 휘슬러는 첼시의 템스강이 내려다보이는 제방 근처에서 살았다. 그의 그림은 세계를 사진처럼 재현하는 것이 아니라, 색채의 조화와 균형을 통해 음악적인 영감을 불어넣는 것이었다. 그 때문에 그림 제목에 야상곡 등의 곡명과 색채의 이름이 붙곤 한다.

"만약 마음속에 빛이 있다면
당신은 항상 집으로 돌아갈 길을 찾을 것이다."

칼 라르손 Carl Larsson
1853. 5. 28. ~ 1919. 1. 22.

신록이 우거진 6월

헨리 스콧 튜크 Henry Scott Tuke

✤ 1909년, 캔버스에 유채, 개인 소장

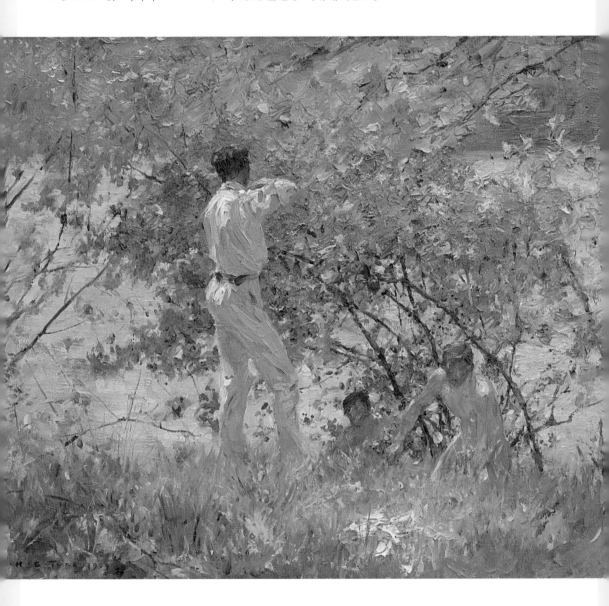

튜크는 바닷가의 소년 누드로 유명한 화가이자 사진가이다. 그가 이번엔 6월의 호숫가, 초록이 우거진 물가로 막 수영을 마치고 올라오는 두 남자와 이제 옷을 벗고 강으로 뛰어들려는 남자를 그렸다. 만지면 손에 잡힐 듯 두텁게 바른 물감 때문에 초록의 깊이가 더 느껴진다.

보트 파티에서의 오찬

오귀스트 르누아르 Pierre Auguste Renoir

❖ 1880~1881년, 캔버스에 유채, 워싱턴 필립스 컬렉션

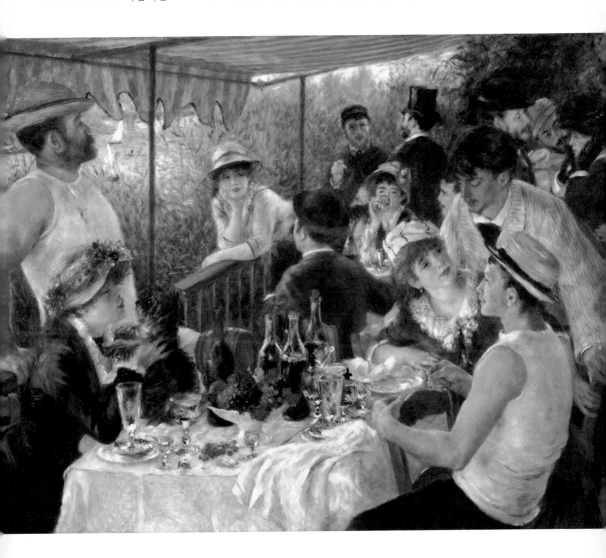

인상주의 화가들이 가장 즐겨 그렸던 주제는 '일상'이었다. 이런저런 일을 하는 사람들이 모여 모처럼 즐거운 선상 파티를 하는 장면으로, 르누아르는 지인들을 모델로 그려 넣었다. 왼쪽에 개를 안은 여인은 훗날 그의 아내가 되는 샤리고이며, 그녀 맞은편은 화가 카유보트이다.

아멜리 주커칸들 부인의 초상
구스타프 클림트 Gustav Klimt

✤ 1917~1918년, 캔버스에 유채, 빈 벨베데레 국립미술관

녹색 배경에 뽀얀 피부, 붉은 입술, 그리고 살짝 홍조 띤 뺨이 인상적인 이 초상화는 미완성으로 남겨졌다. 제1차 세계전쟁이 터지자 주커칸들 부인이 의사인 남편을 따라 간호사로 활동하기 위해 빈을 떠나버리는 바람에 더 이상 그림이 이어지지 못했기 때문이다.

해변의 파란 집

폴 내시 Paul Nash

❖ 1930~1931년, 캔버스에 유채, 런던 테이트 미술관

내시가 남프랑스 해안을 여행하며 그린 그림이다. 당시 그는 꿈과 무의식의 세계를 그리는 초현실주의 회화에 큰 관심을 가졌다. 초현실주의 그림은 대체로 서로 관련이 없는 존재들이 맥락 없이 함께하곤 한다. 이 작품 속의 조합들은 묘하게도 기억의 어느 부분을 건드리며 꿈인 듯, 추억인 듯, 어쩐지 낯익은 느낌을 준다.

061
Friday

Exiciting Day 설렘

카프리
루벤스 산토로 Rubens Santoro

✤ 1903년, 캔버스에 유채, 셰필드 박물관

나폴리만 입구, 소렌토 앞바다에 위치한 용암섬 카프리는 특유의 맑고 푸른 바다로 유명하다. 옹기종기 늘어선 집들은 강한 햇살에 페인트칠이 벗겨질 것만 같다. 새파란 하늘에 뜬 구름이 청량함을 더하는 동안 그림 하단의 한 남자가 작은 고깃배에 앉아 낚시 도구들을 손질하는 듯하다.

062
Saturday

Creative Buzz 영감

삼림 조성

파울 클레 Paul Klee

❖ 1919년, 혼합 매체, 밀라노 노베첸토 미술관

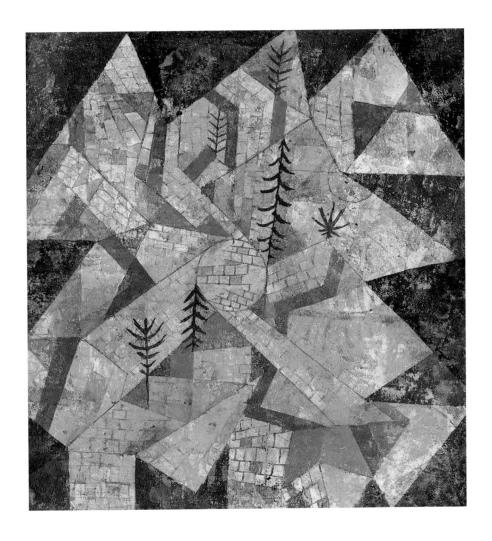

몇 그루의 나무와 벽돌들, 길과 이파리, 그리고 산을 연상시키는 뾰족한 초록색 형태들, 그 형태들 밖으로 흙을 떠올리게 하는 배경까지, 삼림 조성이라는 구체적인 어떤 사건을 추상화하여 형태와 색으로 표현해낸 클레의 그림은 그야말로 즐거운 놀이와도 같다.

063

Sunday

Time for Comfort 위안

여름밤

윈즐로 호머 Winslow Homer

✤ 1890년, 캔버스에 유채, 파리 오르세 미술관

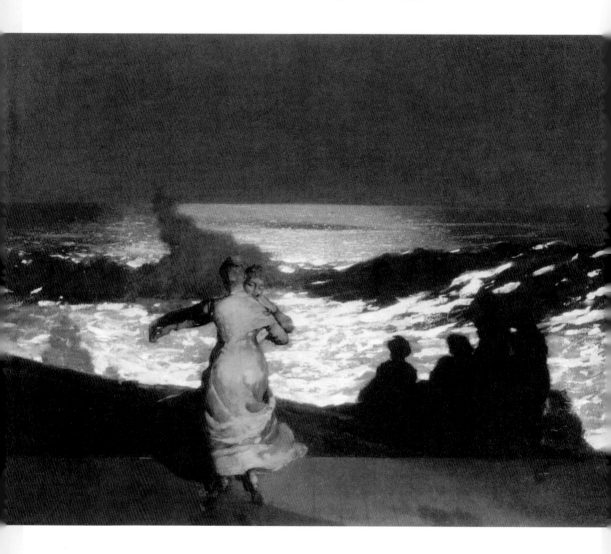

어느 여름밤 바닷가에서 두 여인이 춤을 춘다. 그림 바깥 위에서 서성이는 달이 낮은 소리로 웅얼대는 파도에게 부서지는 빛을 선사한다. 펄럭이는 치마, 따뜻하고 외롭지 않은 등을 가진 여인의 경쾌하지만 절도 있는 춤사위는 우리가 한 번쯤 꾼 한여름 밤의 꿈을 떠올리게 한다.

064
Monday

Bright Energy 에너지

갈라테이아

라파엘로 산치오 Raffaello Sanzio

✣ 1511년, 프레스코, 로마 빌라 파르네시나

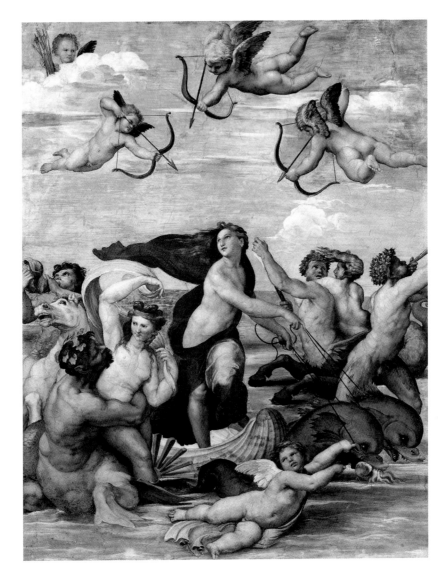

외눈박이 거인 폴리페모스는 바다의 요정 갈라테이아를 사랑했지만, 그녀는 필사적으로 그의 접근을 피해 달아나고 있다. 바다의 요정답게 그녀는 두 마리의 돌고래가 이끄는 조개 배에 몸을 싣고 있다. 시에나의 부유한 은행가, 아고스티노 키지의 파르네시아 별장을 장식한 그림으로 그녀의 불안한 시선이 닿는 곳에 회가 피옴보가 그린 외눈박이 거인 폴리페모스가 그려져 있다.

파르나소스

니콜라 푸생 Nicolas Poussin

❖ 1630년, 캔버스에 유채, 마드리드 프라도 미술관

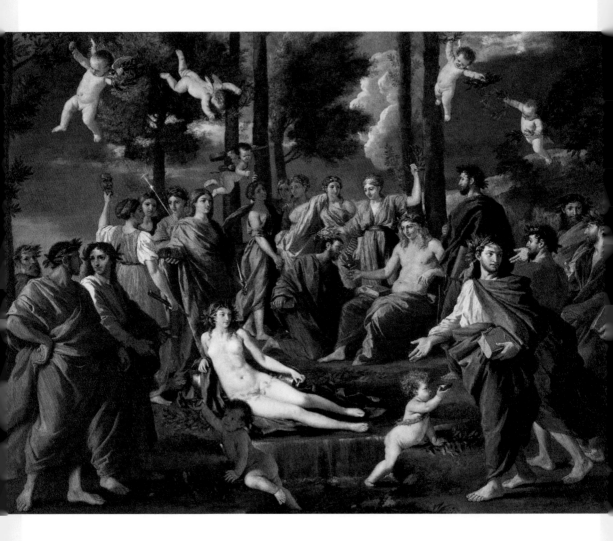

파리에서 몽마르트르만큼이나 유명한 예술가들의 동네, 몽파르나스는 뮤즈들의 고향으로 알려진 그리스의 산 이름, '파르나소스'에서 따온 것이다. 이곳은 아폴론과 아홉 뮤즈가 함께 거하는데, 그림 하단의 벌거벗은 여인은 예술의 원천, 카스탈리아샘을 의인화한 것이다. 그림 중앙, 월계관을 쓴 아폴론이 마시면 영생하는 넥타르를 무릎을 꿇은 시인에게 건넨다.

붉은색 실내

앙리 마티스 Henri Matisse

❖ 1948년, 캔버스에 유채, 파리 퐁피두센터

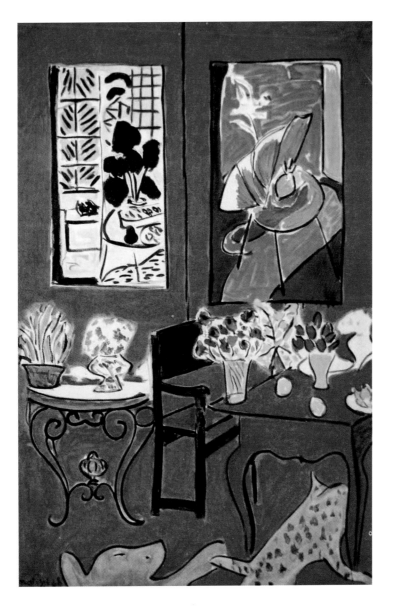

마티스는 색을 형태로부터 해방시켰다. 그는 해바라기를 위해 존재하던 노랑으로 하늘을, 바닷속에 웅크리곤 하던 파랑으로 사람의 피부색을, 나무 이파리로 살아가던 초록으로 물고기를 그린다. 벽과 비닥과 타자 모두를 덮은 붉은색은 경계도, 한계도 없다. 그저 자신의 붉음만 한껏 뽐낼 뿐이다.

낮잠

존 프레더릭 루이스 John Frederick Lewis

✢ 1876년, 캔버스에 유채, 런던 테이트 미술관

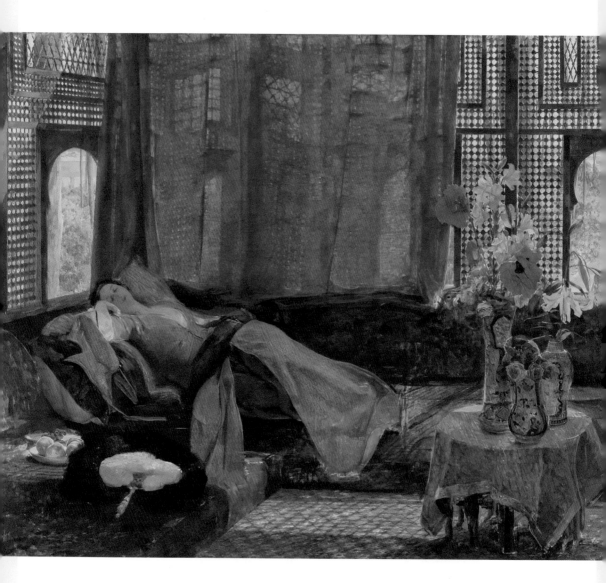

태양 빛이 뜨거운 나라들은 시에스타를 즐긴다. 강렬한 빛과 열기에 지친 이들에게 가장 필요한 것은 이런 쪽잠. 무자비하게 들이닥치는 빛을 커튼이 막아내는 동안 여인은 소파에 길게 기대 잠을 잔다. 붉은색 바닥, 노란 천으로 덮인 탁자 위, 빨강과 하양의 꽃들이 멀뚱히 서서 그녀의 휴식이 끝나기를 기다린다.

068
Friday

Exiciting Day 설렘

나이아가라 폭포
프레더릭 에드윈 처치 Frederic Edwin Church

❖ 1867년, 캔버스에 유채, 에든버러 스코틀랜드 내셔널 갤러리

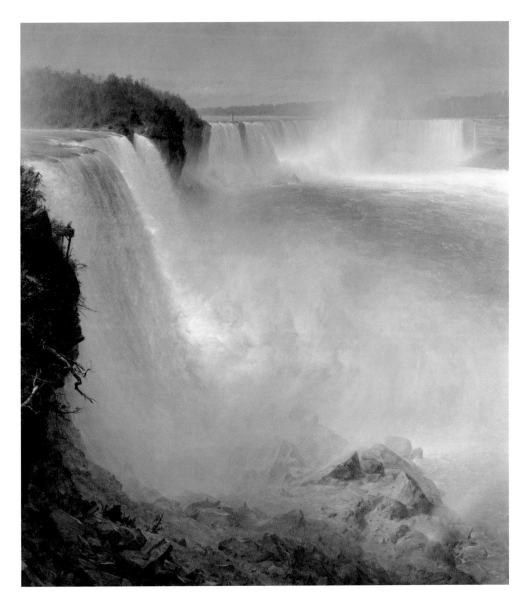

19세기 중엽, 미국의 자연을 놀라우리만큼 사실적이고 낭만적으로 그린 허드슨강 화파. 그 일원이었던 처치가 화폭에 담아낸 나이아가라 폭포의 모습이다. 미국과 캐나다 국경에 걸쳐 있는 나이아가라를 미국 쪽에서 바라본 대로 그린 것으로 세차게 떨어지는 폭포에 닿은 빛의 묘사가 압권이다.

블레리오에게 경의를

로베르 들로네 Robert Delaunay

✣ 1914년, 캔버스에 템페라, 바젤 미술관

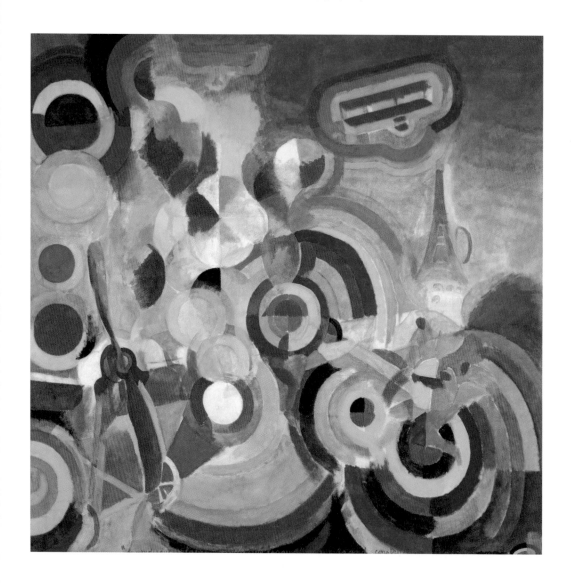

거리를 나선 사람들의 즐거운 눈망울 같은 둥근 원들이 몇 겹씩 포개지면서 경쾌한 리듬을 선사한다. 북적대는 그림 속에 언뜻 비행기 프로펠러의 모양이 보인다. 그림 제목에서 짐작할 수 있듯, 1909년 루이 블레리오가 비행기로 영국 해협을 건넌 것을 기념하기 위한 작품이다.

모턴레이크 테라스에서: 여름의 이른 아침

윌리엄 터너 Joseph Mallord William Turner

❖ 1826년, 캔버스에 유채, 뉴욕 프릭 컬렉션

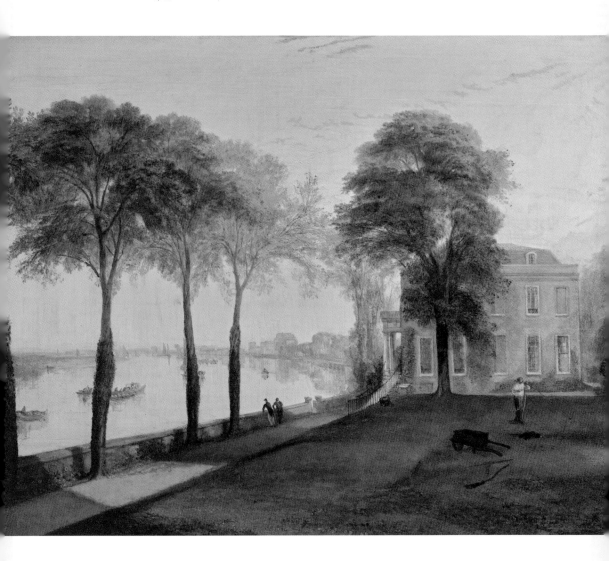

런던 서쪽, 템스 강변에 영국의 한 대부호가 소유한 저택을 그린 것으로 터너가 한때 지형 학자이자
건축도면 전문가 아래서 수학했던 경험을 잘 살린 그림이라 할 수 있다. 탁 트인 하늘과 수평선, 그
리고 키 큰 나무들을 보고 있노라면 복잡한 세상사를 잊고 자연처럼 단순해지는 법을 배울 수 있을
것 같다.

071
Monday

Bright Energy 에너지

해변에서

윌리엄 메리트 체이스 William Merritt Chase

✣ 1892년, 캔버스에 유채, 뉴욕 메트로폴리탄 미술관

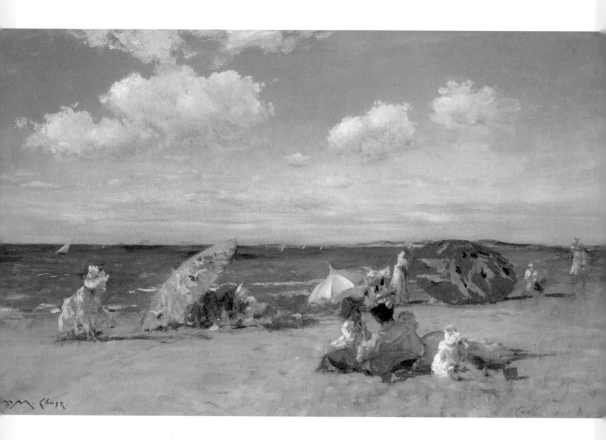

체이스는 1891년부터 1902년까지 뉴욕 롱아일랜드에서 여름 학교를 운영하고 있었다. 그림은 학생들을 지도하지 않는 날이면 가족과 자주 찾던 해변의 모습을 담은 것이다. 유난히 파란 하늘과 빨갛거나 노란 파라솔이 7월의 해변을 더욱 상큼하게 만든다.

조르제트와 폴과 함께하는 샤르팡티에 부인

오귀스트 르누아르 Pierre Auguste Renoir

❖ 1878년, 캔버스에 유채, 뉴욕 메트로폴리탄 미술관

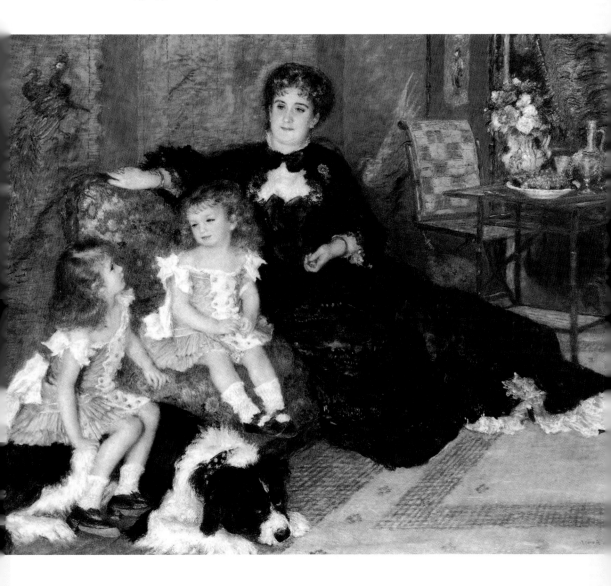

유명 출판인 조르주 샤르팡티에의 부인은 정치, 경제, 문화 인사들을 모아 정기적으로 환담하는 일종의 '살롱' 문화를 주도했다. 르누아르도 그 멤버 중의 하나였다. 당시 지식인들은 일본에 대한 식견을 자랑스러워했고, 일본풍에 매료되었다. 부인과 아이들 뒤 벽장식은 일본 병풍처럼 보인다.

푸른색 마당

산티아고 루시뇰 Santiago Rusiñol

✤ 1913년, 캔버스에 유채, 바르셀로나 카탈루냐 국립미술관

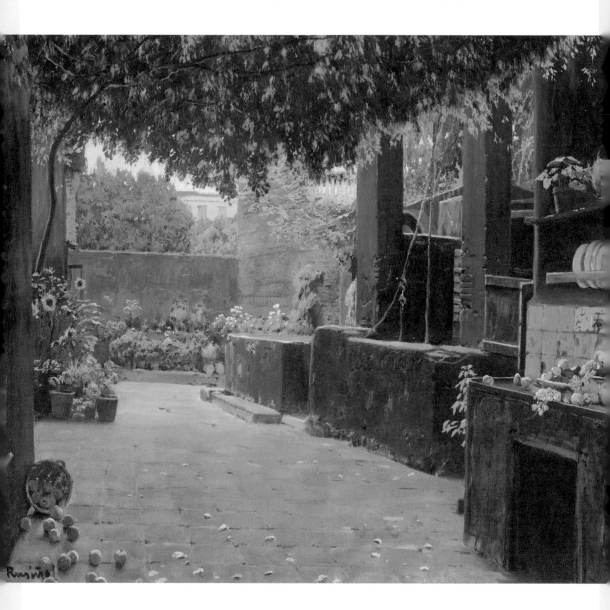

스페인 북부 카탈루냐 지방, 아레니스데문트의 풍경을 담은 그림이다. 커다란 초록 나무가 아무리 가려도 한사코 물러서지 않는 환하디환한 카탈루냐의 빛, 짙은 파란색 건물과 붉은색 바닥, 바닥을 뒹구는 과일들 등이 그림 속 시간대를 더욱 농염하게 만든다.

7월 밤

차일드 하삼 Childe Hassam

❖ 1898년, 캔버스에 유채, 소재 불명

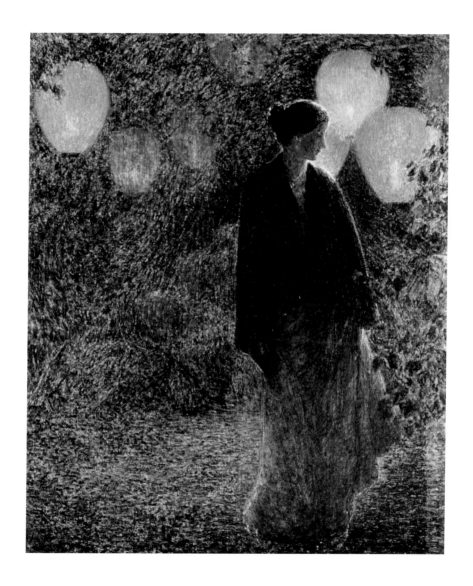

미국에서 태어난 하삼은 프랑스로 유학, 아카데미 쥘리앙에서 공부했다. 특히 그는 몽마르트르에서 인상파나 인상파 이후 세대 화가들과 교류하면서 큰 영향을 받았다. 더운 여름밤, 열기가 가시자 산책 나온 여인이 빨강과 초록의 등 아래를 여유롭게 걷고 있다. 옷차림과 등의 배열에서 일본풍이 느껴진다.

이국적인 풍경

앙리 루소 Henri Rousseau

✤ 1910년, 캔버스에 유채, 패서디나 노턴 사이먼 미술관

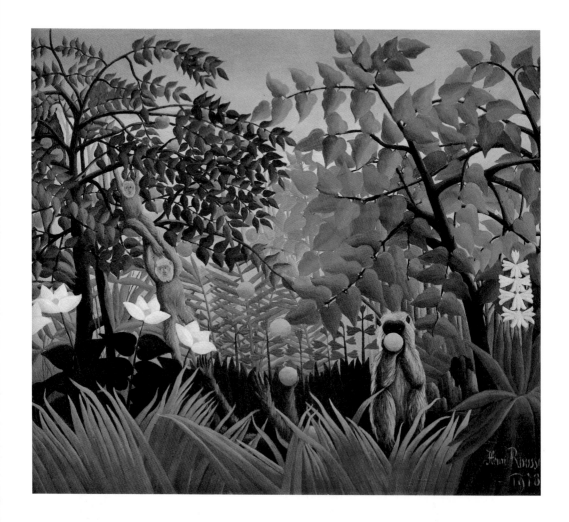

루소는 22년간 해오던 일을 은퇴한 49세부터 본격적으로 화가 생활을 했다. 천진하고 아이 같은 단순한 형태와 채색으로 유명한데, 정글과 맹수들의 그림에도 뛰어났다. 평생 프랑스 밖을 떠나본 적이 없었던 앙리 루소는 그저 동물원에서 보거나, 박제된 야생 동물을 보고 그렸을 뿐이다.

정물

라울 뒤피 Raoul Dufy

❖ 1928년, 종이에 수채, 개인 소장

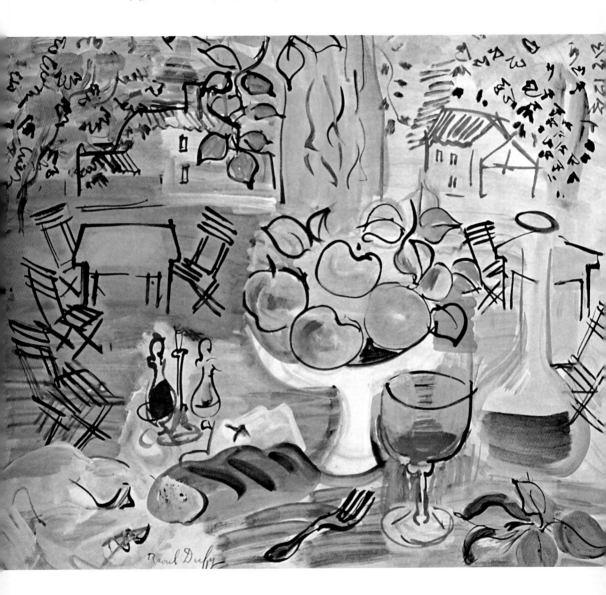

Raoul Dufy

모처럼의 선선한 바람. 나무 이파리가 떠들어대고 의자들이 화답하는 야외 어느 카페, 과일과 빵과
와인 그리고 그들을 담은 그릇들, 작은 양념 병까지 죄다 흥에 겨워 춤을 추느라 제 몸에 새겨진 색
들이 형태 밖으로, 선 밖으로 튀어나가는 것도 모르는 어느 토요일.

아센델프에 있는 성 오돌포 교회의 내부

피터르 산레담 Pieter Jansz Saenredam

✤ 1649년, 패널에 유채, 암스테르담 국립미술관

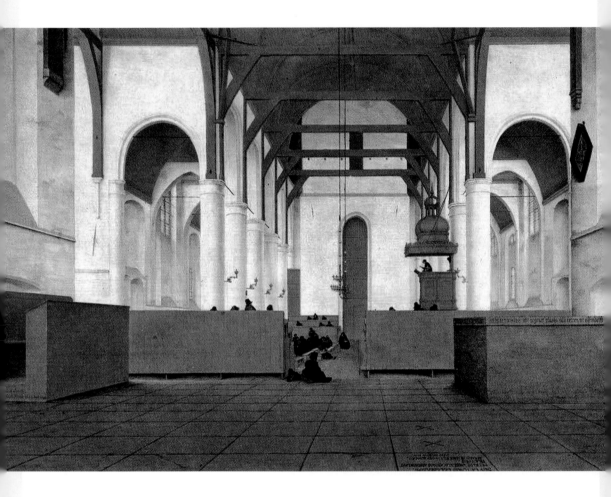

산레담은 주로 건축물 내부를 그렸다. 그는 정확한 원근법과 충실한 세부 묘사로 거의 사진 같은 그림을 그렸다. 교회 내부는 이탈리아 등지의 가톨릭 성당에 비해, 장식이라곤 없이 내부가 텅 비다시피 보인다. 카톨릭 교회와 달리 프로테스탄트 교회는 교회 건물의 화려한 장식을 사치라 생각했다.

078
Monday

Bright Energy 에너지

히프 히프 호레이! 스카겐에서 열린 화가들의 파티
페더 세버린 크뢰이어 Peder Severin Krøyer

❖ 1888년, 캔버스에 유채, 고센버그 미술관

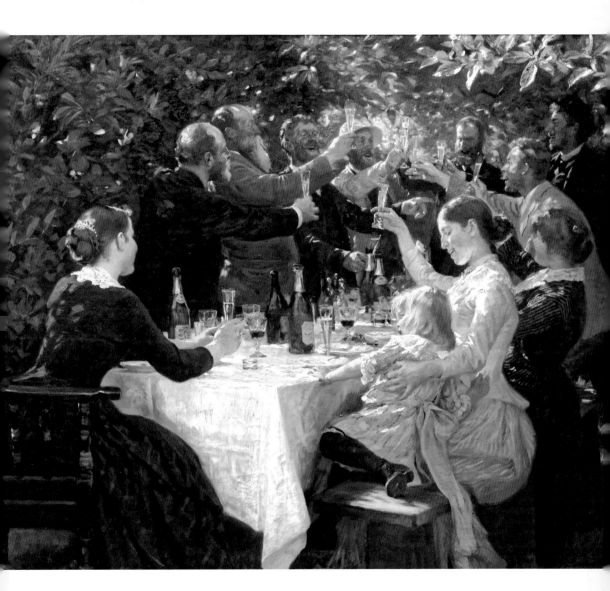

1880년대, 덴마크의 어촌 마을 스카겐은 예술가의 마을로 변모한다. 화가들은 빛의 변화에 따라 변하는 바다와 하늘의 색을 잡아내며, 주로 스카겐에 모인 마을 사람들의 일상을 그려냈다. 그림은 스카겐에 모인 화가들이 즐거운 한때를 보내는 장면으로 식탁 위 유리잔에 떨어지는 빛, 이파리들이 만든 그늘, 행복한 사람들의 모습이 생생하게 포착되어 있다.

079

Tuesday

Eternal Grace 아름다움

수련 연못

클로드 모네 Claude Monet

❖ 1899년, 캔버스에 유채, 모스크바 푸시킨 미술관

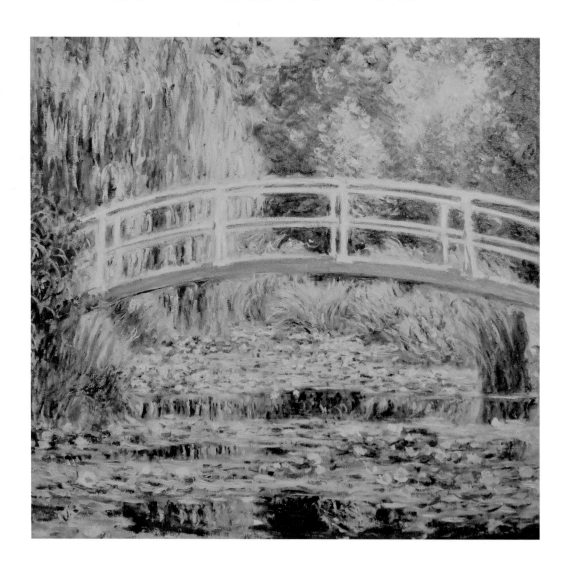

모네가 살던 시절은 일본 문화에 대한 서구인들의 관심이 폭발적이었다. 그림이 큰 인기를 끌면서 수입이 늘어나자 그는 마침내 일본 판화를 통해 보았던 다리를 지베르니 연못 위에 지었고, 수련을 한가득 심었다. 그는 배를 타고 다리 가까이 다가가 자신의 시야 안에 들어오는 부분을 화면에 꽉 채운 듯 그려 넣었다.

아이오나, 푸른 바다

새뮤얼 페플로 Samuel Peploe

❖ 1935년, 캔버스에 유채, 런던 플레밍 와이폴드 예술 재단

스코틀랜드 에든버러 출신으로 파리에서 공부한 페플로는, 이른바 '스코틀랜드 색채주의자'의 한 사람으로 색채 감각이 뛰어나 색이 폭발할 것 같은 느낌의 그림을 그렸다. 그는 스코틀랜드의 아이오나섬에 살면서 '초록 바다'라고 불리는 바닷가 특유의 강렬한 빛과 색에 깊게 매료되었다.

빨래하는 날, 브루클린 뒷마당의 추억

윌리엄 메리트 체이스 William Merritt Chase

❖ 1887년, 캔버스에 유채, 개인 소장

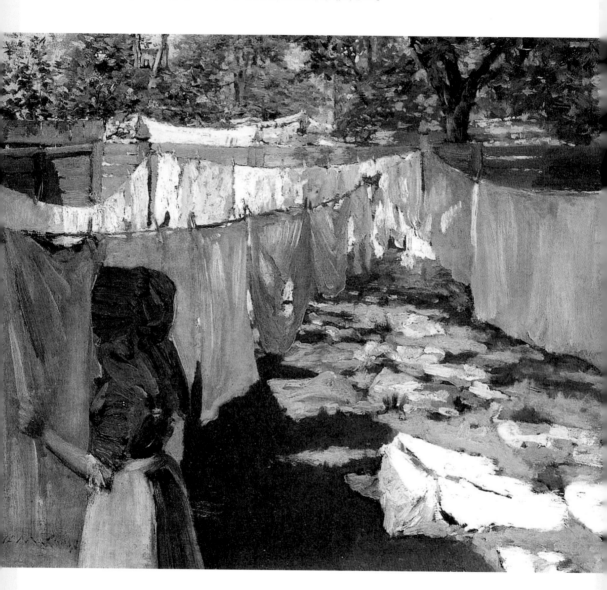

인상주의는 강렬한 빛이 어떤 대상에 닿을 때 달라 보이는 색의 변화를 추적한다. 예컨대, 검은색의 외투는 빛을 강렬히 받았을 때와 그늘 속에 있을 때 전혀 다른 색으로 보일 수 있다. 눈부시게 맑은 어느 날, 몇 갈래로 이어진 빨랫줄의 빨래들은 화가가 잡아낸 바로 그 '빛 속의 색'들이다.

082
Friday

Exiciting Day 설렘

과일 먹는 아이들
바르톨로메 에스테반 무리요 Bartolomé Esteban Murillo

❖ 1670년, 캔버스에 유채, 뮌헨 알테 피나코테크

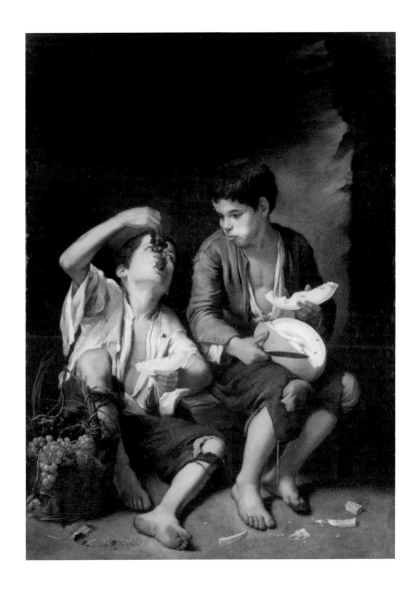

구멍이 숭숭 난 옷에 맨발 차림인 것으로 보아 거리의 아이들로 보인다. 한 아이는 포도를 송이째 들고 먹으며 작은 나무의자에 앉아 자신을 내려다보는 또 다른 아이와 눈을 맞춘다. 그 아이 역시 입속 가득 멜론을 베어 문 채로 아이를 쳐다본다. 이리도 급하게 먹는 것은 훔친 과일이라 지체 없이 처리해야 하기 때문이다.

083
Saturday

Creative Buzz 영감

축일

칼 라르손 Carl Larsson

❖ 1898년, 종이에 수채, 스톡홀름 국립미술관

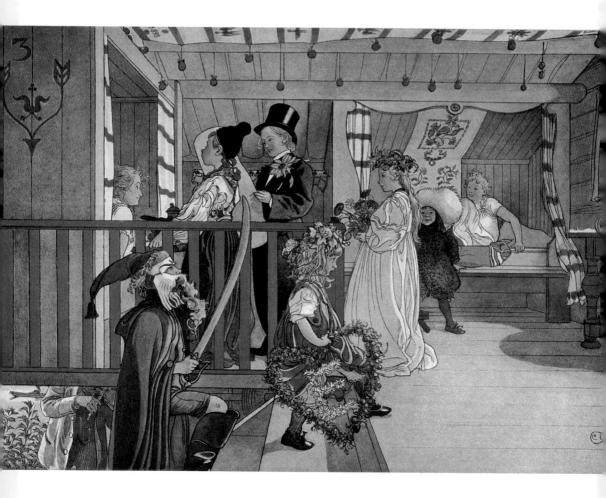

스웨덴 스톡홀름 출생의 화가는 시골의 낡은 목조 주택을 아내와 함께 고쳐가며 살아가는 모습을
24장의 그림에 담았다. 7월 23일 엠마의 생일날, 식구들이 새벽부터 깜짝 파티를 하기 위해 모여들
었다. 집 안 곳곳에 걸린 장식 천들은 모두 칼 라르손의 아내가 디자인한 것으로, 스웨덴 가정에서
크게 유행했다.

여름 저녁

알베르트 에델펠트 Albert Edelfelt

✤ 1883년, 캔버스에 유채, 개인 소장

핀란드인으로 파리에서 크게 성공한 에델펠트는 초기에는 보수적인 아카데미가 선호하는 신화, 종
교, 역사화에 치중했지만, 인상파가 대두하면서 자신의 고향 풍경, 그곳 사람들의 일상을 자주 그렸
다. 여자아이들이 보트에 몸을 싣고 호수로 나가려는 순간, 막냇동생이 달려 나와 '나는?' 하는 표정
으로 바라보고 있다.

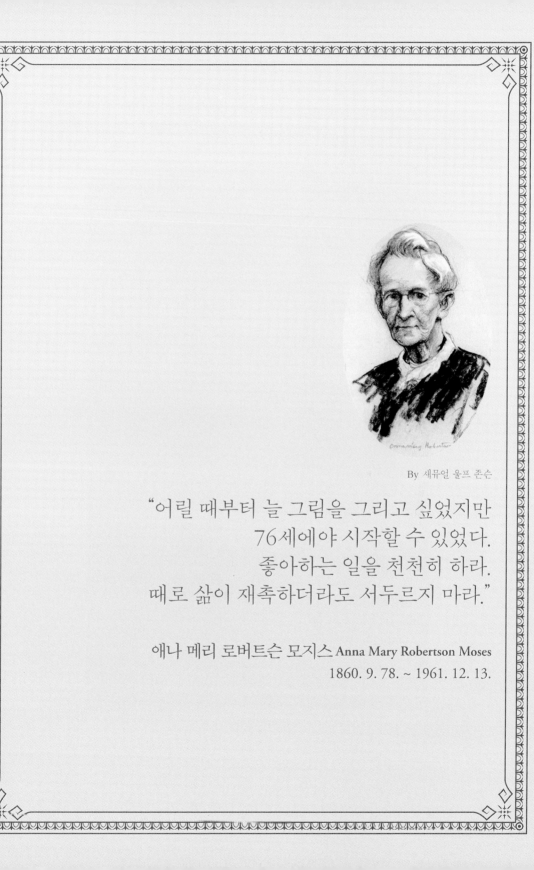

By 새뮤얼 울프 존슨

"어릴 때부터 늘 그림을 그리고 싶었지만
76세에야 시작할 수 있었다.
좋아하는 일을 천천히 하라.
때로 삶이 재촉하더라도 서두르지 마라."

애나 메리 로버트슨 모지스 Anna Mary Robertson Moses
1860. 9. 78. ~ 1961. 12. 13.

모나리자

레오나르도 다빈치 Leonardo da Vinci

✢ 1503년, 패널에 유채, 파리 루브르 박물관

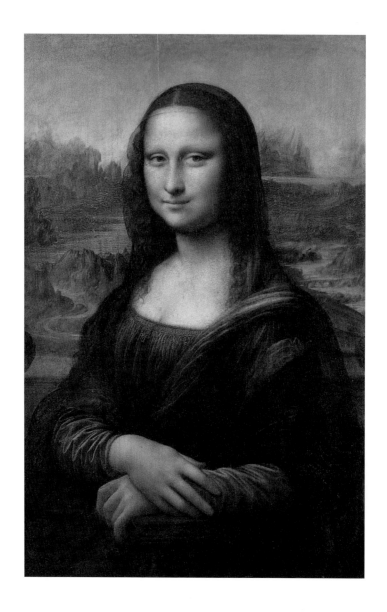

다빈치는 이 그림에 '연기와 같은'이라는 의미의 '스푸마토' 기법을 처음 구사했는데, 인물이나 물체의 윤곽선을 자연스럽게 번지듯 흐릿하게 처리하여 사실감을 높였다. 스푸마토 기법은 당대 및 후대 화가 들에게 큰 영향을 끼쳤고, 그림이 평면이라는 사실을 잊을 만큼 완벽에 가까운 입체감을 선사했다.

086
Tuesday

Eternal Grace 아름다움

아프로디테와 아레스

산드로 보티첼리 Sandro Botticelli

❖ 1483년, 패널에 템페라, 런던 내셔널 갤러리

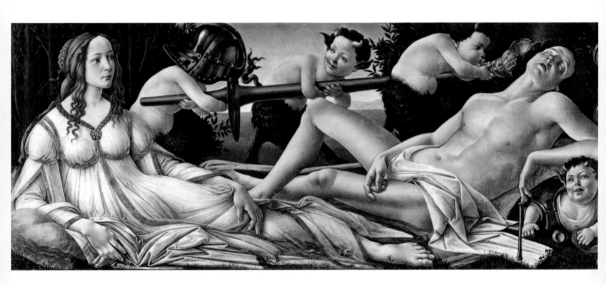

사랑과 미의 여신 아프로디테와 전쟁의 신 아레스가 서로 마주한다. 아레스는 곤한 잠에 빠졌다. 반 인반수의 아기 사티로스가 그의 귀에 소라껍데기를 대고 힘차게 불고 있다. 긴 창, 소라껍데기 등은 각각 남성과 여성의 성적 이미지와 관련이 있다. 사랑은 전쟁의 신, 아레스를 쉽게 항복시킨다.

087

지나가는 배

에밀 클라우스 Emile Claus

❖ 1883년, 캔버스에 유채, 개인 소장

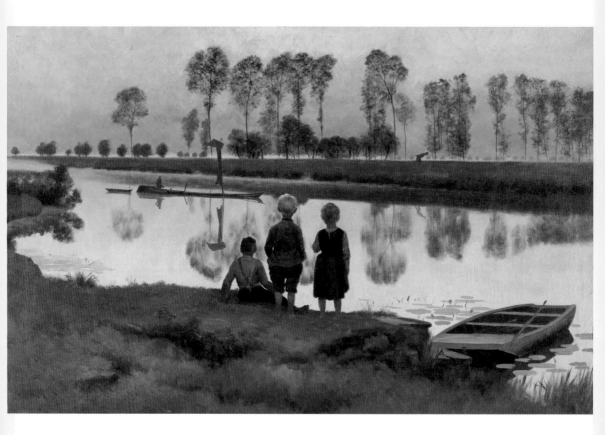

해 질 녘 이제 놀 만큼 놀았으니, 엄마와 약속한 대로 집에 돌아가야 하는데, 미련이 남은 아이들 셋이 멀리 지나가는 배를 물끄러미 바라본다. 강 건너에는 허리를 잔뜩 구부린 노인이 지나간다. 어두워지기 전엔 꼭 돌아오라는 엄마의 말을 잊어버려, 눈물이 쏙 빠지도록 혼나는 일을 몇 번이나 더 하면 어른이 될까?

블랑네곶

니콜라 드 스탈 Nicolas de Staël

✜ 1954년, 캔버스에 유채, 개인 소장

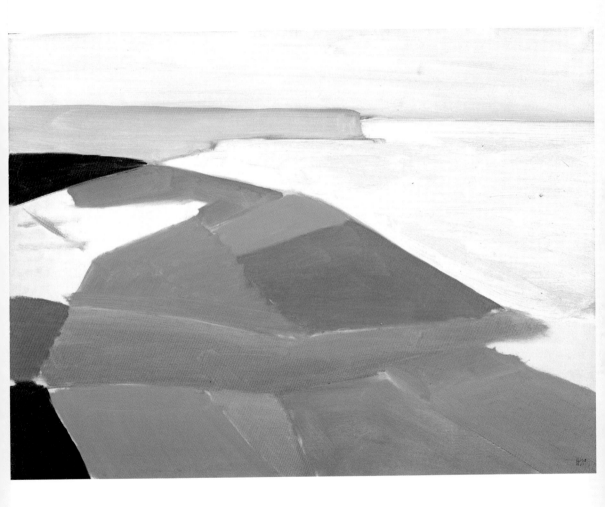

프랑스 북부 블랑네곶의 정경을 단순화하고 평면화한 그림으로, 초록과 파랑을 더 짙게 하거나 더 옅게 변주한 색면들을 펼쳐놓았다. 실제 자연환경에서 더 빛을 받거나, 그림자가 지는 부분 또한 색의 변화로 묘사한 추상적인 풍경화라 할 수 있다.

089
Friday

Exiciting Day 설렘

베네치아의 대운하

에두아르 마네 Édouard Manet

✤ 1875년, 캔버스에 유채, 셸번 박물관

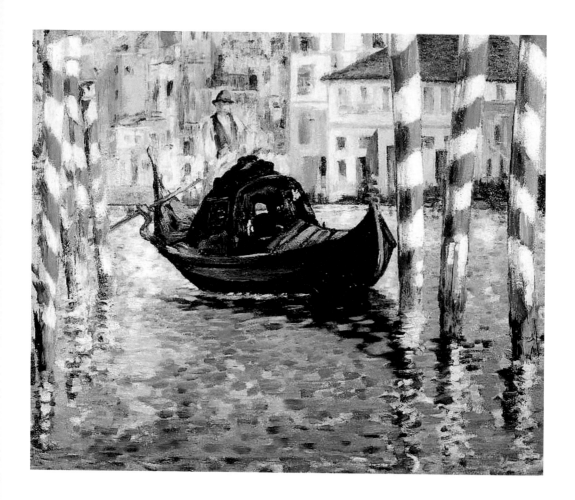

아버지의 뜻을 거역하고 화가가 된 마네는 프랑스 아카데미와 대중들의 따가운 눈총을 한 몸에 받
는, 가장 진보적인 화가 중 하나였다. 그러나 그는 진보 예술가들이 개최한 제1회 인상주의 전시회
에 참여하지 않고 베네치아로 여행을 떠났다. 어쨌든 살롱전을 통해 제도권에 진입하여, 그 안에서
변화를 주도하고 싶었던 것이다.

가죽끈에 달린 개의 움직임

자코모 발라 Giacomo Balla

❖ 1912년, 캔버스에 유채, 뉴욕 올브라이트 녹스 미술관

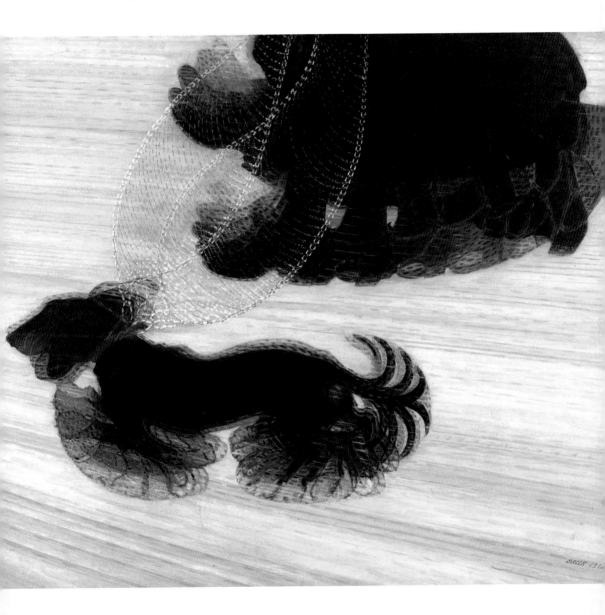

이탈리아 미래파 화가들은 기존의 구태의연함과 관습에 저항해 강렬한 힘과 기계, 속도를 예찬했고, 이를 화면으로 구현하려 했다. 미래파 화가 자코모 발라가 그린 이 작품 역시, 움직이는 강아지의 발과 흔들리는 가죽끈의 움직임을 표현한 것으로, 빠른 움직임이 남기는 잔상 효과를 이용했다.

모성애

엘리자베스 너스 Elizabeth Nourse

❖ 1897년, 캔버스에 유채, 개인 소장

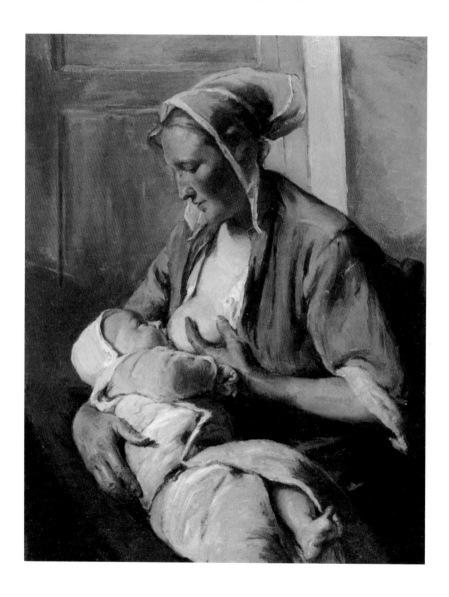

당연하고 마땅해서 별것 아닌 일로 치부되기 마련인 수유의 순간을 이토록 사랑스럽게 포착한 너스
는 미국 여성 최초로 프랑스 미술아카데미 회원에 선출됐다. 미국의 미술학교에서 기본기를 탄탄히
익힌 덕분에, 파리로 유학을 떠나 거장들과 어울리며 앞선 미술을 공부할 수 있었다.

리도섬

모리스 프렌더개스트 Maurice Prendergast

❖ 1898~1899년, 종이에 수채, 개인 소장

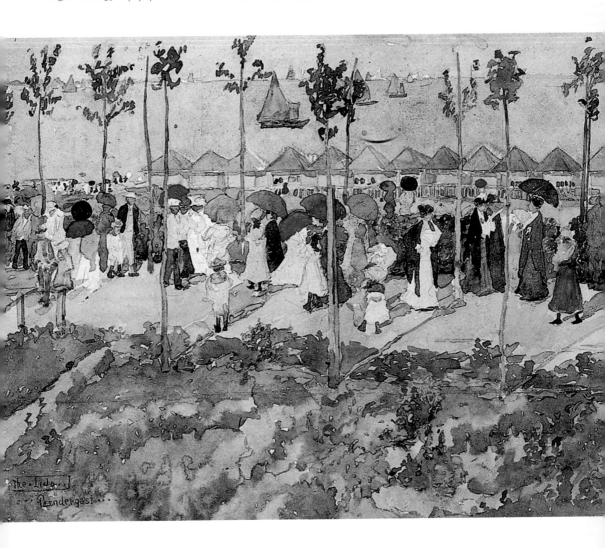

캐나다를 떠나 미국으로 이주한 프렌더개스트는 상업 미술 화가 아래서 도제 수업을 하며, 화려한 색상, 단순한 형태에 장식성을 더하여 단번에 시선을 끄는 작업에 능숙해졌다. 그는 여행지에 몰려든 인파를 자주 그리곤 했는데, 이 그림은 영화제로 유명한 베네치아의 리도섬을 담은 것이다.

내 마음속의 디에고
프리다 칼로 Frida Kahlo

✤ 1943년, 패널에 유채, 뉴욕 베르겔 재단

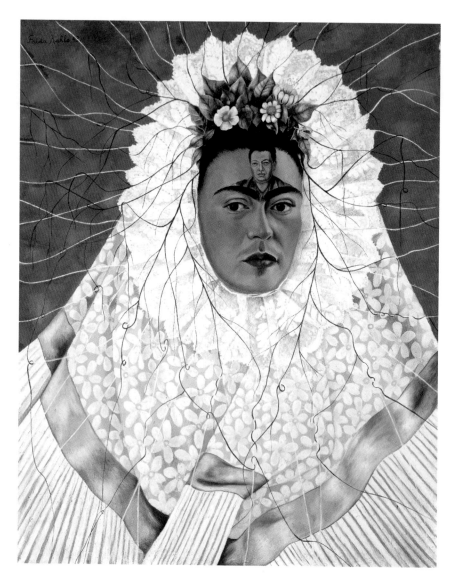

소아마비와 버스 사고 후유증으로 죽을 때까지 고통받았던 칼로는 멕시코 국민 화가로 칭송받던 리베라와 결혼했다. 하지만 그의 바람기는 프리다의 여동생과의 염문으로 이어질 정도였다. 그럼에도 불구하고 그녀는 그에 대한 집착을 버리지 못했다. 그림 속 프리다는 자신의 이마 속에 그를 가두어 놓고 있다.

094
Wednesday

Aura of confidence 자신감

아테제 호수

구스타프 클림트 Gustav Klimt

✣ 1900년, 캔버스에 유채, 빈 레오폴드 미술관

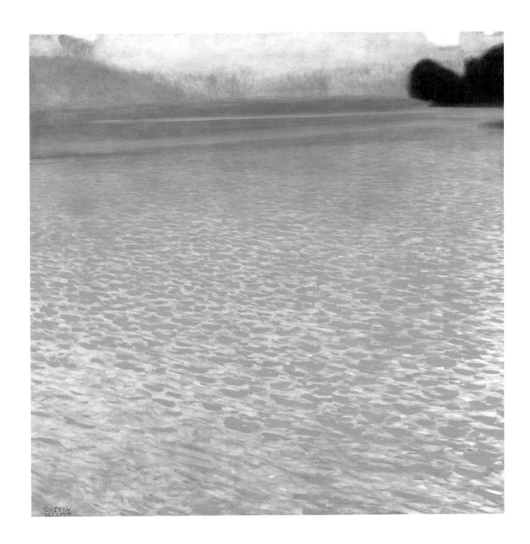

모델부터 상류 사회 여성들까지, 끊임없이 염문을 일으켰던 클림트가 눈을 감기 전 마지막으로 불렀던 이름은 먼저 세상을 떠난 동생의 처제, 플뢰게였다. 그는 늘 그녀와 함께 오스트리아의 아테제 호수에서 여름을 보내곤 했다. 그의 유화 그림 중 4분의 1에 해당하는 많은 양의 풍경화가 이곳에서 그려졌다.

녹색과 금빛

헨리 스콧 튜크 Henry Scott Tuke

❖ 1920년, 캔버스에 유채, 개인 소장

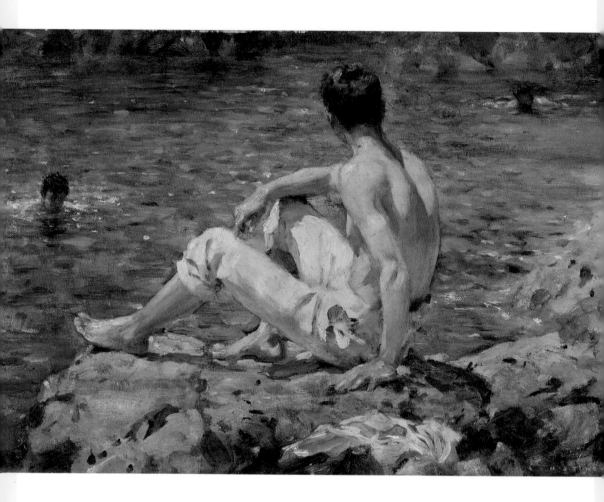

바다가 이토록 짙은 것은 황금빛 태양의 힘이다. 물결이 일렁이면서 파란 바다 사이로 초록빛 그림자가 일렁인다. 화가는 여름날, 해변에서 물놀이하거나, 풀밭에서 쉬는 청년의 모습을 누드 혹은 세미누드로 표현하곤 했다. 건장하고 활기 넘치는 그의 피부는 태양을 닮아 황금빛으로 그을려 있다.

그라나다 알람브라 궁전, 대사의 방

호아킨 소로야 Joaquín Sorolla

❖ 1909년, 캔버스에 유채, 로스앤젤레스 폴 게티 미술관

알람브라 궁전은 스페인에 남았던 마지막 이슬람 왕국인 그라나다왕국이 1238년부터 지은 궁전이다. '레콘키스타(국토회복운동)'라는 이름으로 뭉친 기독교 왕국이 이슬람 세력을 반도에서 완전히 몰아낸 뒤부터는 기독교 왕궁으로 사용되었으나 다행히 거의 훼손되지 않고 현재에 이르렀다.

소다 상점
윌리엄 글래큰스 William Glackens

❖ 1935년, 캔버스에 유채, 펜실베이니아 미술아카데미

20세기 초 보수적인 화단에 반기를 든 뉴욕의 화가들이 만든 '8인회'는 프랑스 인상파 화가들처럼 보통 사람들의 일상을 주제로 그렸으나, 평온함 가운데 서린 어두운 이면을 다소 탁하거나 검은색으로 표현하기도 했다. 글래큰스는 오히려 화사한 색으로 도시인들의 소외를 담아내어 그 비극의 정서를 강조해낸다.

반사

칼 빌헬름 홀소에 Carl Vilhelm Holsøe

연도 불명, 캔버스에 유채, 개인 소장

덴마크의 화가 홀소에는 창을 통해 들어오는 빛과 그 빛이 밝히는 실내 공간의 고요한 침묵을 그린다. 그는 아내가 책을 읽거나 상념에 빠져 있는 모습을 주로 그리곤 했다. 큰 창가에 앉아 밖을 물끄러미 바라보는 그녀의 곁에 새장에 갇힌 새의 모습이 보인다. 새장을 벗어나고픈 새의 노래는 사실 그녀의 마음과 다르지 않다.

나비와 흰 고양이

아서 헤이어 Arthur Heyer

✢ 1917년, 캔버스에 유채, 개인 소장

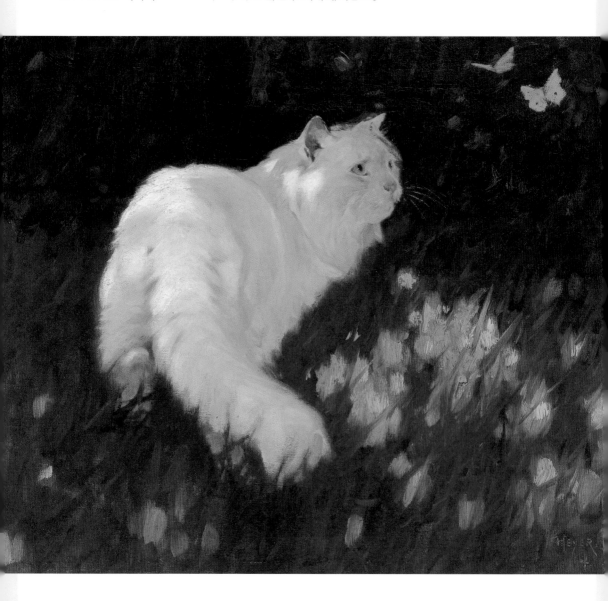

헤이어는 풍경화에도 뛰어났지만, 동물화를 자주 그렸고, 특별히 하얀 털과 긴 꼬리로 귀족적인 분위기를 물씬 풍기는 앙고라 고양이를 자주 그렸다. 그림이 큰 인기를 끌면서 그는 '고양이 헤이어'라는 별명을 갖게 되었다.

생빅투아르산

폴 세잔 Paul Cézanne

✤ 1904~1906년, 캔버스에 유채, 필라델피아 미술관

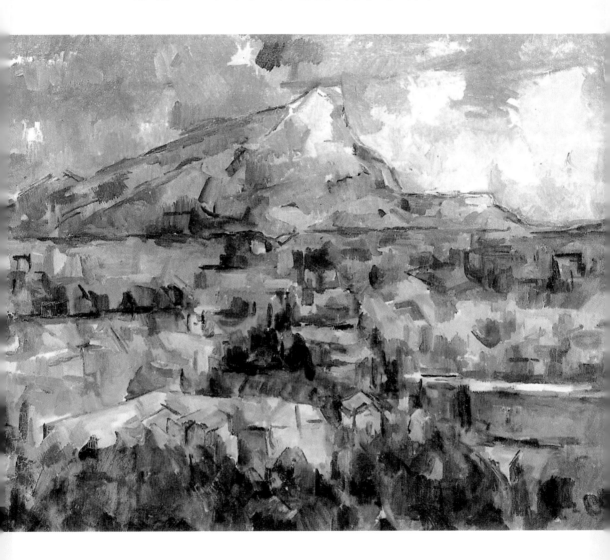

우리의 눈은 사실 카메라처럼 정밀하지 않아서, 눈에 비친 모습은 대충의 윤곽과 그 윤곽 안에 갇힌 색채, 더러는 그 색들의 잔상들이 섞이며 만들어놓은 형태일지도 모른다. 세잔이 그린 것은 사물과 풍경의 세밀한 형태라기보다는 순간적으로 시선을 던졌을 때, 우리 눈이 담을 수 있는 한계에 대한 보고서와도 같다.

인생이여 만세
프리다 칼로 Frida Kahlo

✤ 1954년, 패널에 유채, 멕시코시티 프리다 칼로 미술관

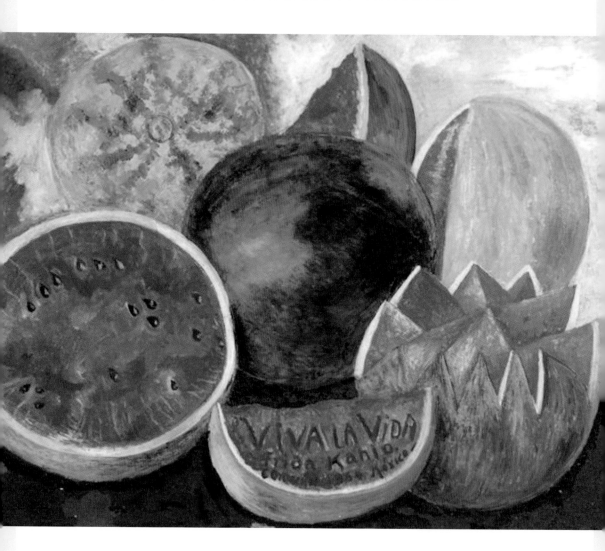

교통사고 후유증, 남편의 끝없는 바람기, 그런 남편에 대한 애증으로 몸살을 앓곤 하던 칼로가 그린
피처럼 붉은 수박 그림은 그녀 인생의 고난을 의미하는지도 모른다. 그럼에도 불구하고 수박에 새긴
글자는 "인생이여 만세! VIVA LA VIDA"이다.

새장

헬렌 터너 Helen Turner

✤ 1918년, 캔버스에 유채, 개인 소장

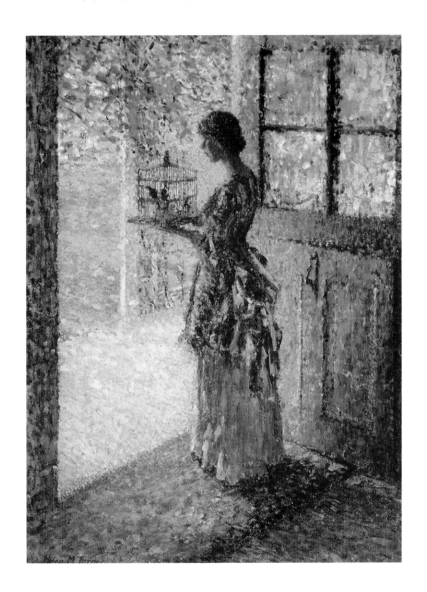

터너는 짧막하게 끊어지는 붓질로, 더없이 화사한 색들을 적절히 배열하여 색다른 분위기를 끌어내 곤 했다. 여인은 안과 밖의 경계쯤에 서서 새장 속 새들을 바라본다. 이 자리를 벗어나 훨훨 욕망이 닿는 곳까지 날아가고픈 마음이 곧 새장 문을 열게 할지도 모른다. 풀려난 새들이 날아갈 자유로운 하늘이 꿈만 같다.

103
Friday

Exiciting Day 설렘

로마의 카프리초

조반니 파올로 판니니 Giovanni Paolo Pannini

✤ 1735년, 캔버스에 유채, 인디애나폴리스 미술관

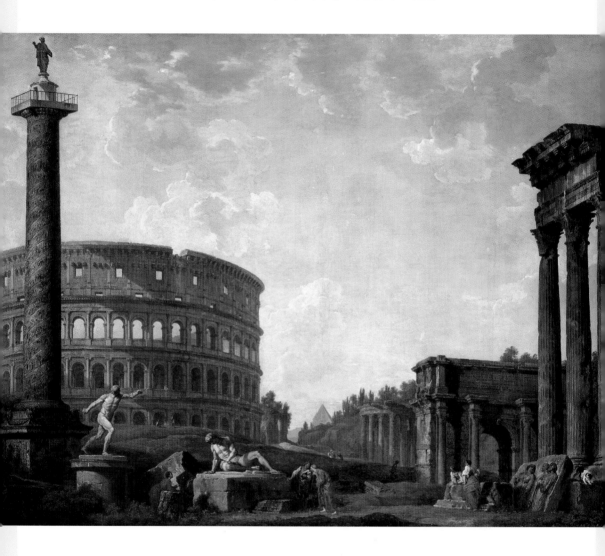

18세기 영국 상류층 자제들의 대륙 여행, '그랜드 투어'가 유행하면서 유적지의 멋진 풍광을 담아낸 그림 역시 큰 인기를 끌었다. 그림엔 로마를 방문하면 보고 오기 마련인 콜로세움, 콘스탄티누스 황제의 개선문 등이 그려져 있다. 그러나 화가의 상상력에 의해 그 위치가 완전히 달라져 있다.

지중해 풍경

니콜라 드 스탈 Nicolas de Staël

❖ 1953년, 캔버스에 유채, 마드리드 티센 보르네미사 미술관

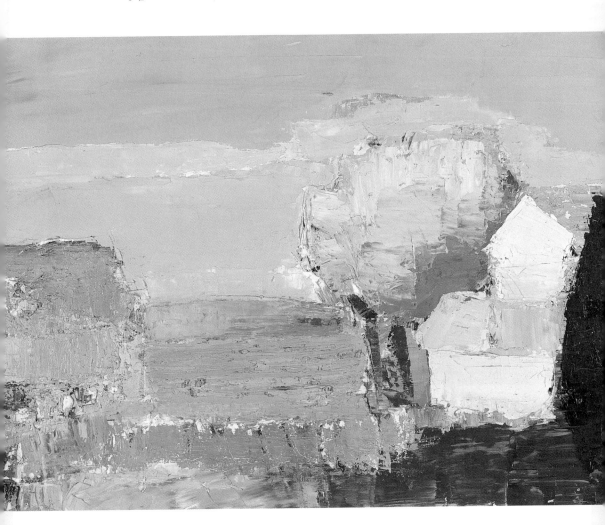

아내를 산후 영양실조로 보내야 했을 만큼 가난했던 화가 니콜라 드 스탈은 물감을 두텁게 칠하거나, 거의 붙이듯 덩어리째 바르는 '임파스토' 기법으로 대상의 특징을 단순하고 추상적으로 그렸다. 지중해의 상징과 같은 파란 하늘과 바다, 그리고 석양을 닮은 주홍빛 지붕들이 도시의 일상을 벗어나라고 유혹한다.

탕자

헤라르트 혼트호르스트 Gerrit van Honthorst

✤ 1622년, 패널에 유채, 뮌헨 알테 피나코테크

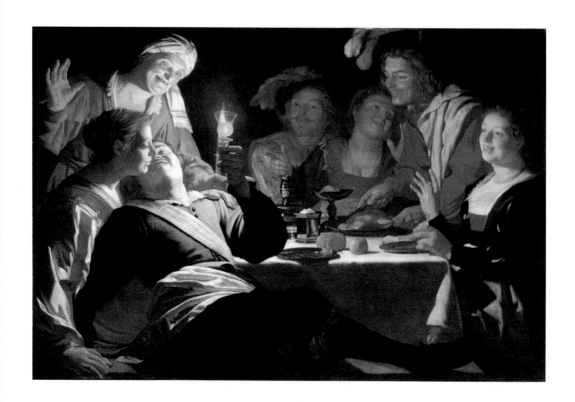

성서의 탕자가 돌아오기 전 저질렀을 방탕한 삶의 한 모습을 그린 것으로 어쩌 보면 보통 사람들이 더러 벌이는 일탈을 담은 '장르화'의 하나로 볼 수 있다. 그림 속 탕자의 손에 들린 술잔과 그 술잔을 통과하는 촛불의 빛을 보면 화가가 얼마나 빛과 그림자를 다루는 데 뛰어났는지를 알 수 있다.

아니에르에서 물놀이하는 사람들

조르주 쇠라 Georges Seurat

❖ 1883~1884년, 캔버스에 유채, 런던 내셔널 갤러리

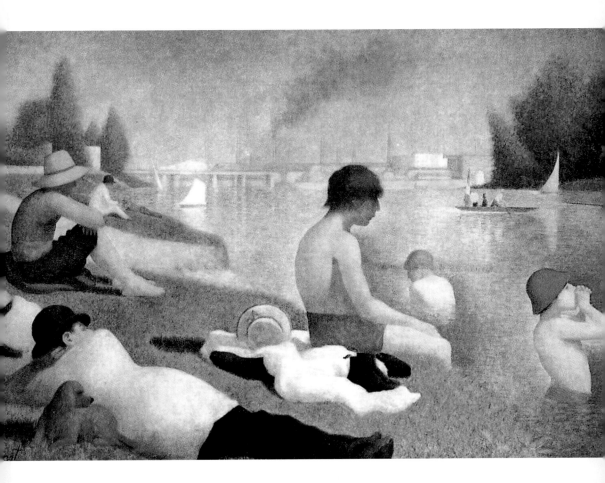

파리 근교 센 강변의 아니에르라는 곳에서 물놀이하는 사람들의 모습을 그린 것이다. 그림 오른쪽이 그랑자트섬으로, 배경에 보이는 다리로 연결되어 있다. 가로 3미터에 세로 2미터 크기의 대작으로, 그 넓은 면을 붓으로 칠한 것이 아니라 일일이 점을 찍는 '점묘법'으로 그린 것이다.

대패질하는 사람들

귀스타브 카유보트 Gustave Caillebotte

✣ 1875년, 캔버스에 유채, 파리 오르세 미술관

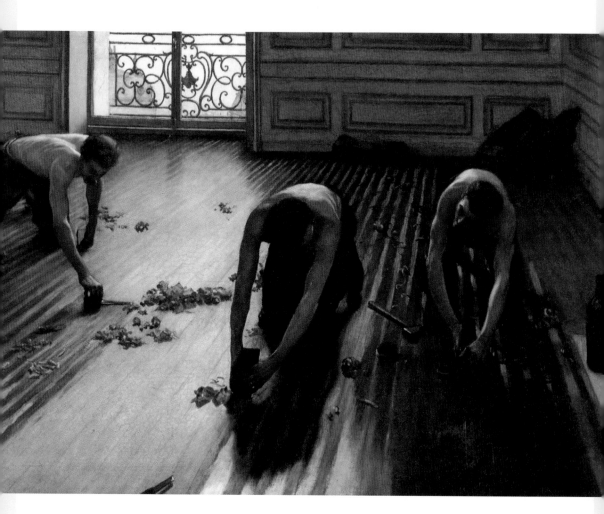

카유보트가 활동하던 시기, 도시의 남성 노동자를 그리는 화가는 많지 않았다. 관료적인 아카데미의 보수적인 평론가들이 영웅들 혹은 신화나 종교적 인물들을 등장시켜 도덕적인 귀감을 설파하는 그림을 선호했기 때문이다. 평론가들은 이 그림을 두고 저속하고 천박한 주제라 비난했다.

108

Wednesday

Aura of confidence 자신감

아이오나 습작

새뮤얼 페플로 Samuel Peploe

❖ 1920년대, 패널에 유채, 에든버러 스코틀랜드 내셔널 갤러리

페플로는 거침없이 빠른 붓으로 바닷가의 청량함을 경이롭게 펼쳐냈다. 이 작품은 그가 1920년 처음 방문한 이래로 해마다 여름이면 찾던 스코틀랜드 아이오나의 바닷가에서 연필이나 목탄 대신 붓으로 서둘러 스케치한 것이다. 그럼에도 이 자체로 바다와 그 바다를 바라보는 심리가 잘 녹아 있어, 이미 완성 그 이상이다.

구슬치기

해럴드 하비 Harold Harvey

✤ 1905년, 캔버스에 유채, 소재 불명

해럴드 하비는 영국 남서부 해안가 콘월 지역에서 성장했고, 짧은 프랑스 유학 기간을 빼고는 평생을 그곳에서 살며 그곳의 풍경과 사람들을 그렸다. 아이들은 구슬치기를 한다. 오른쪽, 엉거주춤 서 있는 아이는 빨간 옷을 입은 아이가 유연하게 구슬을 던지는 모습을 초조하게 바라보고 있다.

110
Friday

Exiciting Day 설렘

성 삼위일체
위니프리드 나이츠 Winifred Knights

✣ 1924~1930년, 캔버스에 유채, 개인 소장

영국에서는 여성 최초로 로마의 영국미술학교에서 공부할 자격을 얻어낸 나이츠의 그림은 마치 모형을 두고 그린 것 같은 신비로움이 특징이다. 그림은 이탈리아 발레퍼에트라에 있는 산티시마 트리니타 성지로 순례 여행을 가던 중 애니 엔 계곡 아래서 쉬는 여인들의 모습을 그린 것이다.

111

발렌시아에서 해수욕을 마치고

호아킨 소로야 Joaquín Sorolla

✤ 1909년, 캔버스에 유채, 마드리드 소로야 미술관

소로야는 눈이 부시도록 밝은 빛 아래 노출된 여러 가지 색들의 다양한 변화를 그리곤 했다. 핑크빛의 가운을 입은 소녀가 머리카락을 모으며 그림 밖 우리에게 시선을 던지는 동안 짙은 갈색 피부의 여인은 햇볕에 그을린 자신의 팔을 쳐다본다. 푸른 바다와 하얀 천, 그리고 환한 햇살, 이 모든 것이 함께하는 여름이다.

비

마티아스 알텐 Mathias Alten

✤ 1921년, 캔버스에 유채, 그랜드래피즈 미술관

아직 하늘에 파란 여백이 남아 있고, 구름을 노랗게 만드는 햇살이 어른거리는 것으로 보아 갑자기 비가 내리기 시작한 모양이다. 알몸으로 수영을 즐기던 이가 쏟아지는 비를 두 손으로 받고 있다. 어차피 벗은 몸이니, 결국은 지나갈 비라면 이처럼 즐기는 것이 나을지도 모른다.

"가장 중요한 것은
감동받는 것, 사랑하는 것, 희망하는 것,
떨리는 것, 사는 것이다."

오귀스트 로댕 Auguste Rodin
1840. 11. 18. ~ 1917. 11. 17.

파리, 퐁뇌프
오귀스트 르누아르 Pierre Auguste Renoir

❖ 1872년, 캔버스에 유채, 워싱턴 내셔널 갤러리

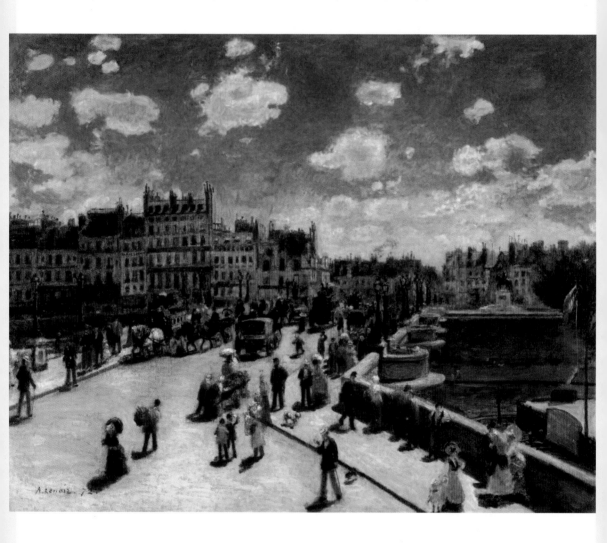

퐁뇌프의 뜻은 '새로운(neuf)' '다리(pont)'이지만 사실은 파리 도심을 흐르는 센강 위의 다리 중 가장 오래되었다. 르누아르는 동생 에드몽과 함께 루브르궁 부근 모퉁이 건물의 위층을 빌린 뒤, 그곳에서 아래를 내려다보는 시점으로 퐁뇌프의 전경을 그렸다.

114
Tuesday

Eternal Grace 아름다움

해변의 아이들
메리 커셋 Mary Cassatt

❖ 1884년, 캔버스에 유채, 워싱턴 내셔널 갤러리

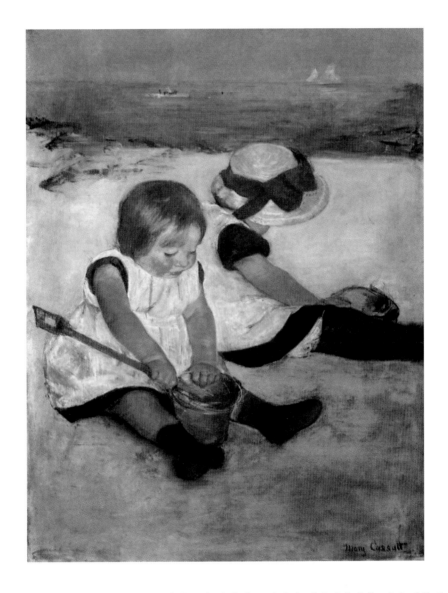

커셋이 활동하던 시절, 미술학교들은 여성들의 입학에 무척이나 제한적이었다. 설령 입학했다 하더라도 여성에게는 누드모델을 직접 보고 그릴 기회를 박탈하기까지 했다. 커셋이 주로 아이들, 가족들을 대상으로 그린 것은 여성으로서 그녀가 제한 없이 접할 수 있는 대상이 가까운 이들의 따뜻한 일상이었기 때문이다.

여름 햇살

차일드 하삼 Childe Hassam

❖ 1892년, 캔버스에 유채, 예루살렘 이스라엘 박물관

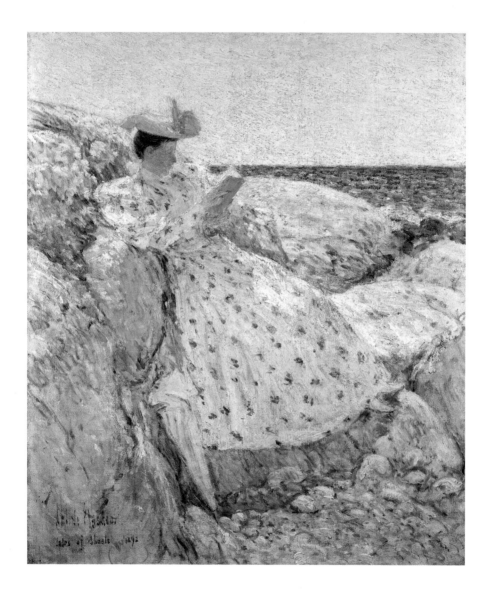

19세기 중반, 하삼은 여러 해 동안 여름이면 미술학교 지도를 위해 숄스섬에 머물면서 마치 파리 인상파 화가들처럼 바다 풍경을 그렸다. 숄스섬은 미국 뉴햄프셔에서 10마일 떨어진 대서양의 섬으로 도심에 지친 이들이 일상의 활력을 회복하는 장소였다. 그나저나 글자를 읽기엔 햇살의 방해가 너무 심각할 듯하다.

| 비눗방울
장 바티스트 시메옹·샤르댕 Jean Baptiste Siméon Chardin
❖ 1739년, 캔버스에 유채, 뉴욕 메트로폴리탄 미술관

한 남자가 비눗방울을 만들고 있다. 그 모습을 조금이라도 더 자세히 보려고 아마 오른쪽의 아이는 있는 힘을 다해 까치발을 하고 있을 것이다. 비눗방울은 곧 사라지고 마는 것들을 상기시킨다. 결국 그림은 삶의 유한함과 그 허무를 뜻하는 '바니타스'에 대한 것이다.

생마리드라메르의 바다 풍경

빈센트 반 고흐 Vincent van Gogh

✣ 1888년, 캔버스에 유채, 암스테르담 반 고흐 미술관

고흐는 생마리드라메르라는 바닷가 마을로 짧은 여행을 떠났다. 팔레트 나이프에 물감을 듬뿍 묻혀 캔버스에 그대로 발라버리듯 그린 그림으로 지중해의 푸르디푸른 바다가 눈앞에 펼쳐지는 듯하다. 바닷가 모래사장에 캔버스를 세워놓고 그린 탓인지 과학자들은 이 그림 물감 층에 모래 알갱이가 섞인 것을 발견해내기도 했다.

118
Saturday

Creative Buzz 영감

54호실 승객

앙리 드 툴루즈 로트레크 Henri de Toulouse Lautrec

❖ 1896년, 종이에 석판, 개인 소장

로트레크는 크루즈 여행에서 남편을 만나고자 세네갈행 배를 탄, 54호실 여인의 아름다운 자태에 마음을 빼앗겼다. 그의 그녀에 대한 사랑은 생각보다 깊어 세네갈로 찾아갈 계획까지 세울 정도였다고 한다. 그러나 그는 끝내 그녀에게 자신의 마음을 고백하지 못했고, 그림으로 남겨 가슴에 묻어두기로 했다.

비치헤드 등대

에릭 라빌리우스 Eric Ravilious

✤ 1939년, 종이에 연필과 수채, 개인 소장

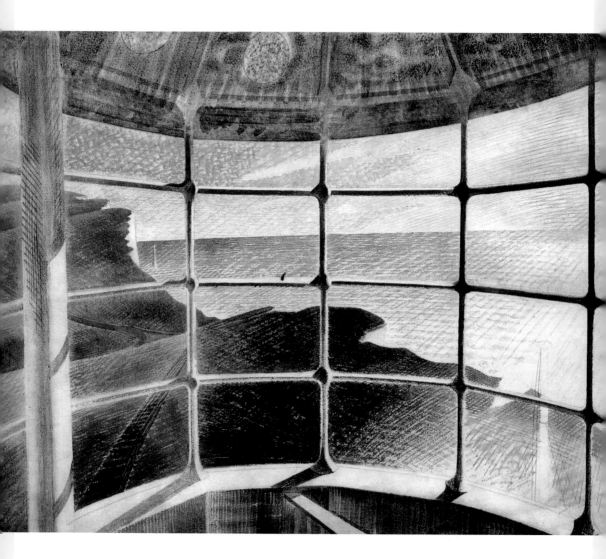

등대는 보통 밖에서 보는 시점으로 그려지곤 하는데, 라빌리우스는 뜻밖에도 등대 안에서 밖을 보는 모습을 그렸다. 그는 종군 화가로 전쟁터를 따라다니며 전쟁의 상흔을 수채화로 기록하듯 그렸는데, 마흔이 채 안 된 나이에 불의의 비행기 사고로 아이슬란드 인근 해역에서 실종되었다.

바닷가의 아이들

요제프 이스라엘 Jozef Israel

✣ 1872년, 캔버스에 유채, 암스테르담 국립미술관

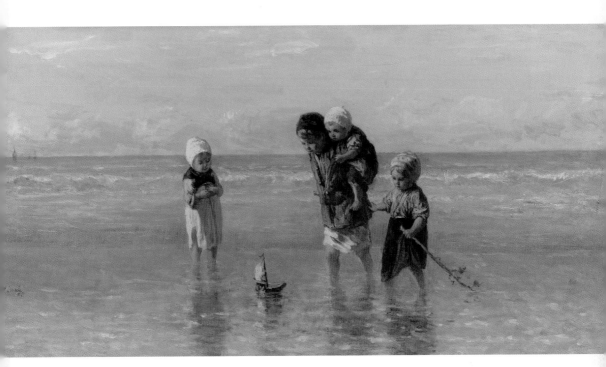

무릎 아래까지 잠기는 물이라 깊지는 않지만, 오빠는 막내를 등에 업었다. 작은 나무배는 바람이 불자 돛이 팽팽해지며 움직이기 시작한다. 어린 두 동생은 신기한 듯 배에 눈을 꽂았다. 네덜란드 출신의 화가, 요제프 이스라엘은 요양차 내려와 있던 잔드보르트에서 바다를 배경으로 한 그림을 다수 그렸다.

제우스와 테티스
장 오귀스트 도미니크 앵그르 Jean Auguste Dominique Ingres

✤ 1811년, 캔버스에 유채, 엑상프로방스 그라네 미술관

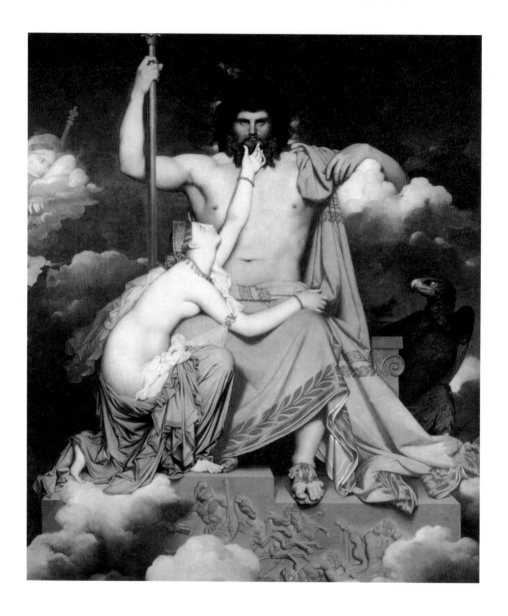

제우스는 바다의 여신 테티스가 낳을 아이가 아버지보다 강력해질 것이라는 신탁 때문에 자신의 연인, 테티스를 인간 펠레우스와 결혼하게 했다. 그림은 테티스가 자신의 아이, 아킬레우스가 트로이 전쟁에 참여하게 되자 살아 돌아올 수 있도록 도와달라며 제우스에게 간청하는 모습이다.

시골의 야유회

페르낭 레제 Fernand Léger

❖ 1955년, 캔버스에 유채, 파리 퐁피두센터

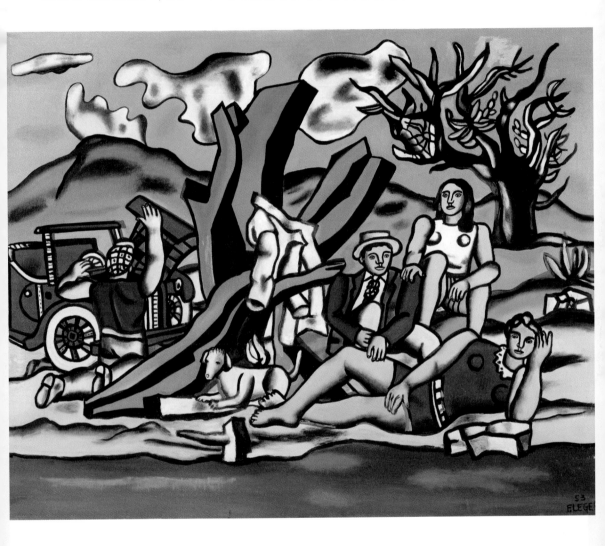

단순한 선과 명료한 색채의 기이한 조합이 눈을 사로잡는다. 짧은 반바지를 입고 쉬는 여인들, 자신의 자동차를 살펴보는 남자의 등이 보인다. 누구건 원하면 자동차를 가질 수 있고, 근사한 옷을 입거나, 편안한 차림으로 마음껏 쉬고 즐길 수 있는, 미래의 어느 날을 꿈꾸며 그린 것이라 볼 수 있다.

만종

장 프랑수아 밀레 Jean François Millet

�֏ 1857~1859년, 캔버스에 유채, 파리 오르세 미술관

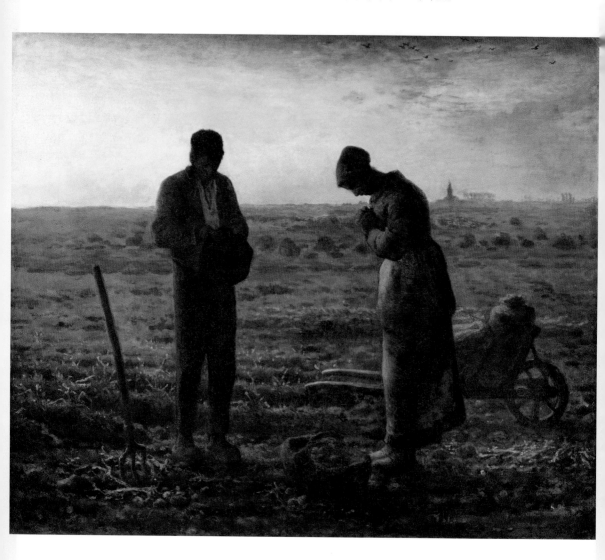

밀레는 당시로서는 드물게 가난하고 소외된 계층, 특히 농민들을 주인공으로 내세운 그림을 그려 '농민 화가'라고 불렸다. 그는 이 그림을 두고 어린 시절, 할머니가 들에서 일하다가도 종이 울리면 손을 멈추고, 가엾게 죽은 이들을 위해 삼종기도 드리던 모습을 떠올리며 그렸다고 한 바 있다.

비 내리는 파리

에두아르 레옹 코르테스 Edouard Léon Cortès

연도 불명, 캔버스에 유채, 개인 소장

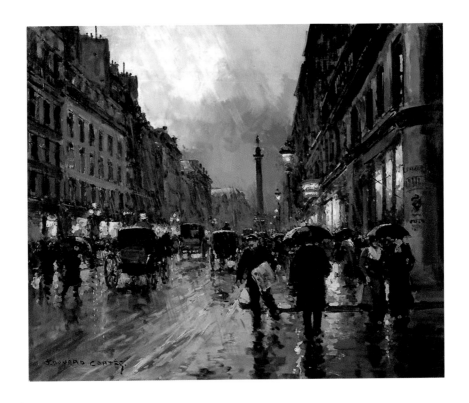

코르테스의 그림 속 세상은 구겨진 투명 셀로판지 하나를 대고 바라본 것처럼 그려졌다. '뻬(paix) 가', 즉 '평화의 거리'는 파리 오페라에서 방돔 광장까지 이어진 거리이다. 그림 중앙 안쪽으로 나폴 레옹이 전승지에서 약탈해온 대포 133개를 녹여 만들었다는 방돔 기둥의 모습이 보인다.

〈클레오파트라〉를 위한 무대 디자인
로베르 들로네 Robert Delaunay

✤ 1918년, 종이에 혼합 매체, 뉴욕 메트로폴리탄 미술관

화려한 색과 단순화된 형태를 파편처럼 배치해, 리듬감 있는 분위기를 만들어내는 들로네의 그림을
두고 시인 아폴리네르는 '오르피즘'이라 불렀다. 오르피즘은 악기를 잘 다루는 그리스 신화의 오르
페우스에서 나온 말이다. 그는 아내와 함께 마드리드에서 댜길레프 무용단의 공연 〈클레오파트라〉
무대 디자인을 책임졌다.

잘 자

니콜라에 토니차 Nicolae Tonitza

❖ 1920년, 패널에 유채, 개인 소장

온종일 지칠 줄 모르고 뛰어 놀던 아이들이 잠자리에 들 시간이다. 하얀 잠옷으로 갈아입고, 종일 함께하던 인형, 장난감들과 작별을 나눠야 한다. 루마니아 태생의 화가, 토니차는 조각가이자 예술 평론가로도 활동했다. 그는 아이들의 눈을 동그랗고 검은 점으로 표현하곤 했다.

안녕하세요 쿠르베 씨

귀스타브 쿠르베 Gustave Courbet

❖ 1854년, 캔버스에 유채, 몽펠리에 파브르 미술관

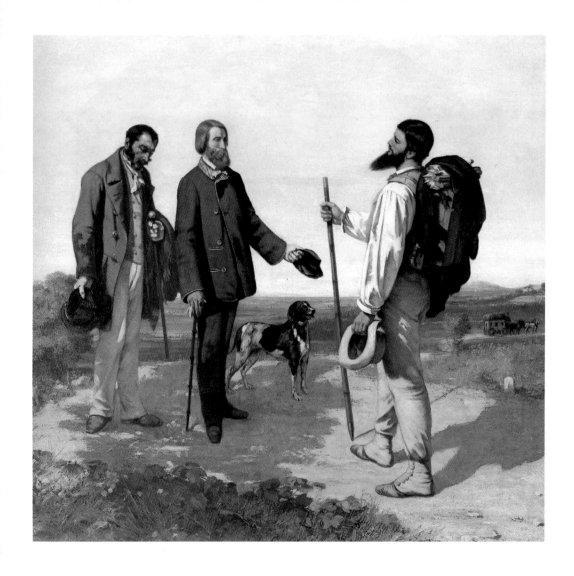

화구통을 등에 진 채 언덕을 오르던 쿠르베가 자신의 그림을 자주 구입하는 후원자, 브뤼야스를 만났다. 집사를 대동할 정도의 부와 권력을 가진 브뤼야스에게도 쿠르베는 고개를 조아리지 않는다. 예술은 그 모든 세속을 넘어서는 위대한 종교와도 같다는 신념을 가진 화가의 강한 자의식이 반영된 그림이다.

발레 수업

에드가르 드가 Edgar Degas

❖ 1873~1876년, 캔버스에 유채, 파리 오르세 미술관

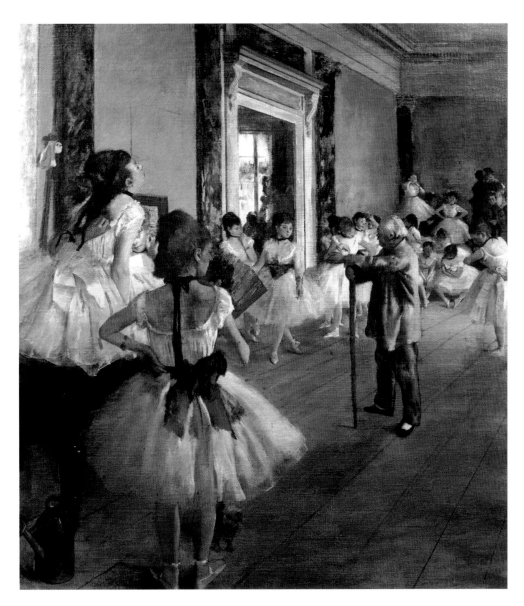

사진을 찍는다는 사실을 알고 찍힐 때와 그렇지 않을 때, 우리의 자세는 달라진다. 그림도 마찬가지로, 드가는 후자를 택한다. 정중앙은 당대 파리 최고의 무용수, 쥘 페로이다. 왼쪽 상단에서 오른쪽하단까지의 비스듬한 구도를 취하고 있어 전체적으로 동적인 느낌이 강하다.

해바라기가 있는 정원

구스타프 클림트 Gustav Klimt

✤ 1907년, 캔버스에 유채, 빈 벨베데레 국립미술관

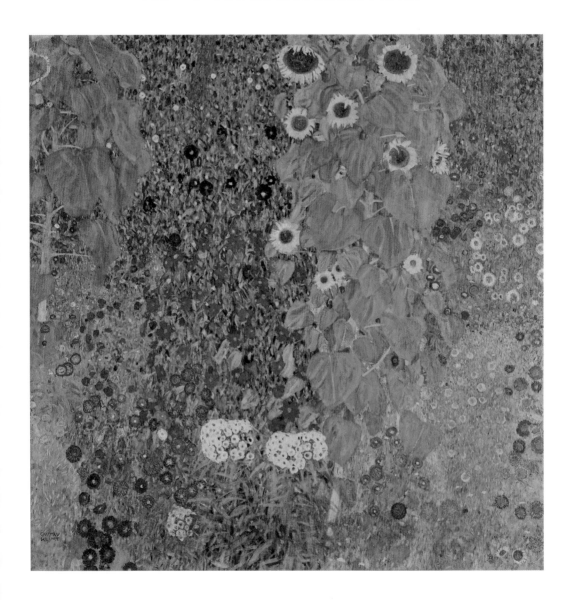

클림트가 연인 에밀리 플뢰게와 함께 여름이면 찾던 아터 호숫가에서 그린 아름다운 정원 풍경이다.
키 큰 해바라기 옆으로 오밀조밀한 꽃들이 가득한데, 빨강, 보라, 연보라, 노랑, 고동, 하양, 초록이
그림을 박차고 나와 성큼 우리 속으로 뛰어들 것만 같다.

사과 따기

프레더릭 모건 Frederick Morgan

❖ 1880년, 캔버스에 유채, 개인 소장

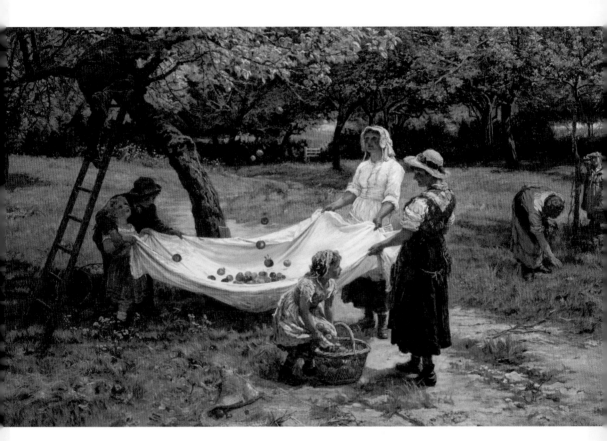

나무 위에서 나뭇가지를 흔들면 몇은 떨어지는 사과를 천으로 받는다. 작은 소녀는 그 사과들을 바구니에 담는다. 그림 오른쪽, 그늘진 곳에는 어쩌다 바닥에 떨어진 사과를 줍고 있는 모녀가 어쩐지 애처롭다. 모건이 그린, 주로 아이들을 주인공으로 한 그림들은 완성작을 내놓기가 무섭게 수천 점씩 복제되어 판매되었다.

131
Friday

Exiciting Day 설렘

산타 마리아 인 아라 코엘리 성당으로 올라가는 대리석 계단
크리스토퍼 빌헬름 에커스베르 Christoffer Wilhelm Eckersberg

✣ 1814~1816년, 캔버스에 유채, 코펜하겐 스타튼스 미술관

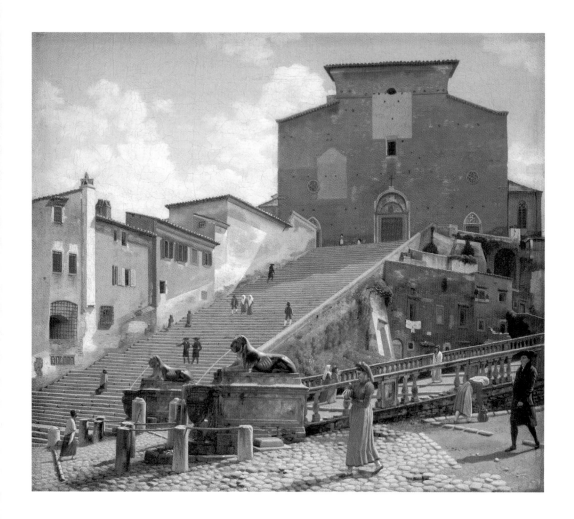

산타 마리아 인 아라 코엘리 성당으로 올라가는 대리석 계단이 제법 가파르다. 120여 개가 넘는 이 계단을 무릎을 꿇고 오르면 복권에 당첨된다는 소문도 유명하다. 아마 이 이야기는 성당 근처에 화폐 주조청이 있었기에 생긴 것으로 보인다. 그림 하단 사자상 사이에 난 계단은 미켈란젤로가 설계한 것이다.

132
Saturday

Creative Buzz 영감

세계
막시밀리안 렌츠 Maximilian Lenz

❖ 1899년, 캔버스에 유채, 부다페스트 헝가리 국립미술관

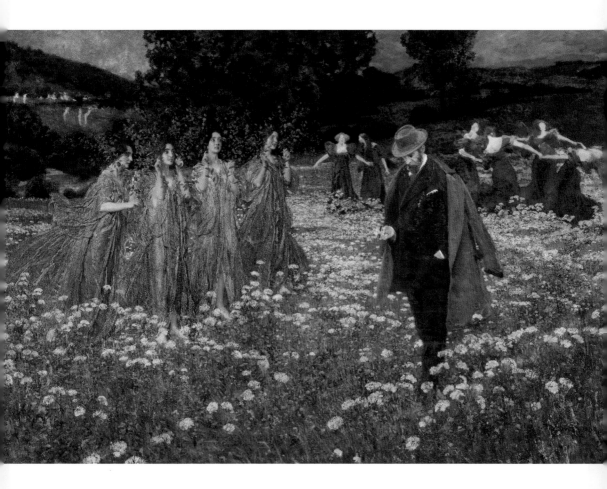

푸른 옷을 입은 여인들 중 몇은 춤을 추고, 몇은 그에게 다가가지만, 남자는 오직 자신의 '세계'에 빠져 그 어떤 반응도 보이지 않는다. 꽃이 만발한 들판도, 향기도 그의 손에 들린 담배 연기에 가려진다. 자기 세계에서 빠져나오지 못하는 우울의 서정이 고혹적이고 환상적인 색채를 등지고 있다.

마담 아델라이드

장 에티엔 리오타르 Jean Étienne Liotard

❖ 1753년, 캔버스에 유채, 피렌체 우피치 미술관

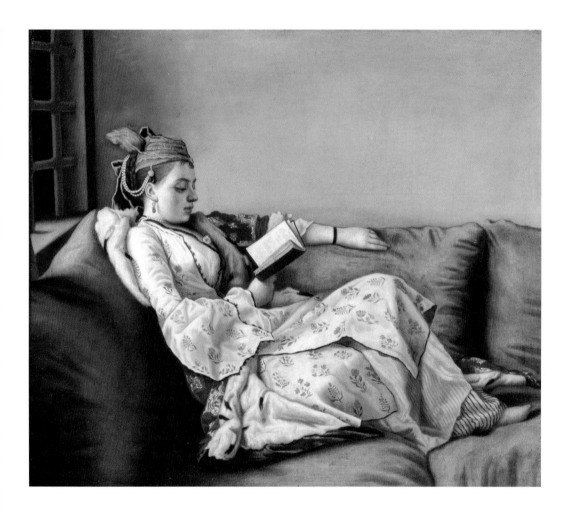

리오타르는 종종 모델들에게 이국적인 옷을 입혀 초상화를 제작하곤 했다. 터키 옷차림을 한 아델라이드는 한복을 입고 경복궁 앞에서 포즈를 취한 외국인처럼 낯설지만 흥미롭다. 그녀는 프랑스 루이 15세의 셋째 딸로 지적 욕구가 강해 외국어 공부, 독서, 악기 연주, 사냥 등에 열정적이었다고 한다.

수확하는 사람들
아나 앙케르 Anna Ancher

❖ 1905년, 캔버스에 유채, 스카겐 미술관

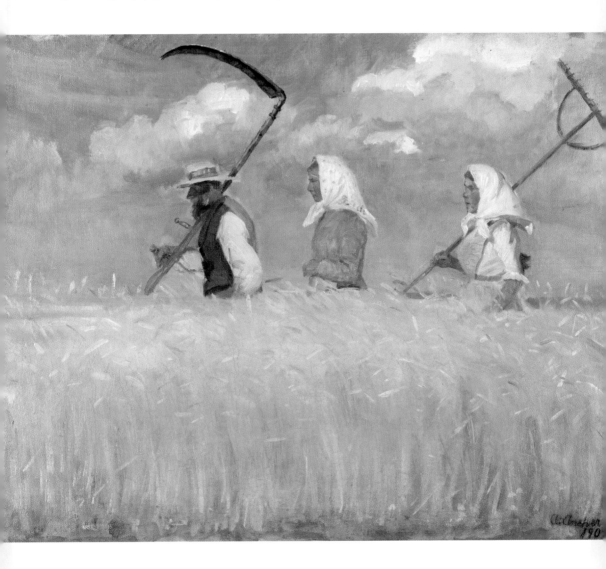

오늘의 일을 시작하기 위해 걸음을 나선 세 농부의 표정이 비장하다. 그러나 환한 햇살을 등에 얹고 묵묵히 앞을 향하는 이들의 모습에서 노동의 고단함보다는 노동의 신성함이 느껴진다. 아나 앙케르는 덴마크 북단, 스카겐으로 모여든 화가들이 숙식을 해결하던 호텔 집 딸로 일찌감치 그림의 세계를 접할 수 있었다.

135
Tuesday

Eternal Grace 아름다움

시녀들

디에고 벨라스케스 Diego Velázquez

✤ 1656~1657년, 캔버스에 유채, 마드리드 프라도 미술관

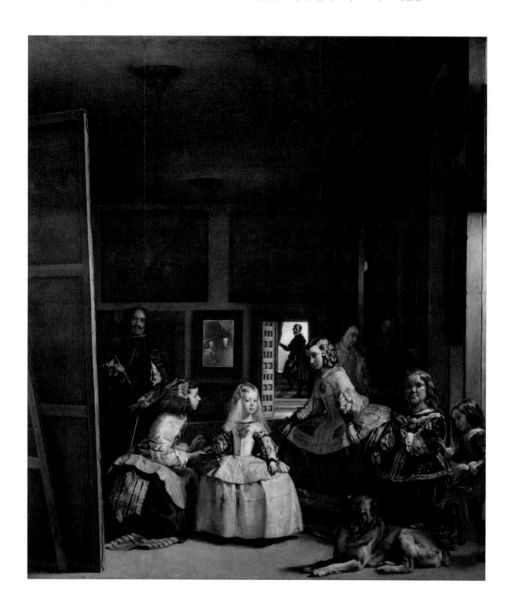

화가는 우리의 모습을 그리고 있다. 잠시 작업실에 들른 공주와 시녀들이 일제히 대가의 영광스러운 모델이 된 우리를 쳐다보고 있다. 그러나 화가는 그림 중앙 사각 거울에 비친 왕과 왕비를 그리고 있는 것인지도 모른다. 뒤를 돌아보라, 그들이 혹시 와 있는지.

비 오는 날의 파리

귀스타브 카유보트 Gustave Caillebotte

❖ 1877년, 캔버스에 유채, 시카고 미술관

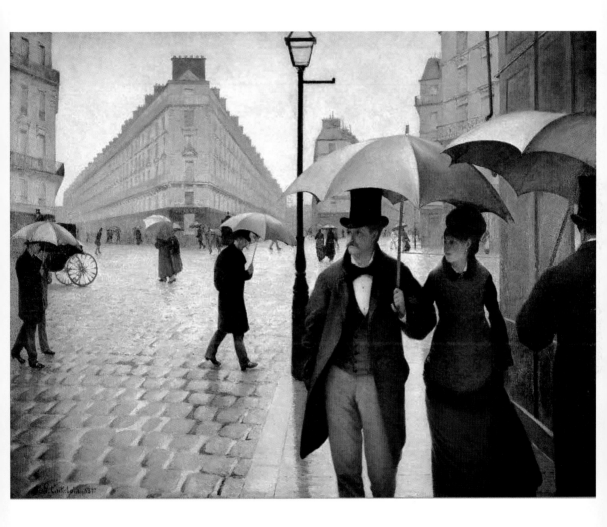

1853년 오스만 남작이 파리 시장으로 임명된 뒤, 위생과 편의 면에서 최악의 상태였던 파리 시가지의 모습이 완전히 달라진다. 상하수도가 정비되고, 녹지가 조성되고, 대로가 만들어지면서 시민들은 한결 쾌적한 삶을 누릴 수 있었다. 비 오는 날 이런 차림으로 파리 도심을 활보하는 것은 이전에는 상상하기 어려운 일이었다.

휴일

제임스 티소 James Tissot

✤ 1876년, 캔버스에 유채, 개인 소장

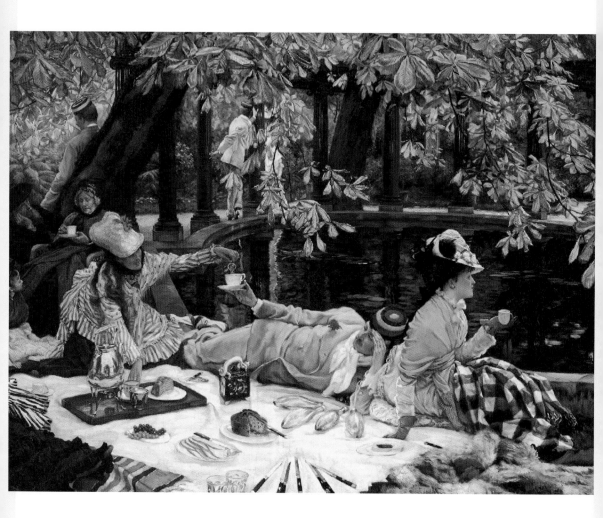

티소는 소풍 나온 남녀의 옷차림, 그리고 그들의 옷 위로, 또 유리병, 은주전자, 식기 등에 떨어진 빛 하나하나까지를 세밀하게 관찰하여 기록하듯 그렸다. 정교한 그의 붓끝은 나무 이파리 하나도 놓치지 않고 세심하게 탐한다. 티소는 보불 전쟁 직후 프랑스를 떠나 영국에 머물면서 주로 일상의 여유가 느껴지는 소풍 그림으로 큰 인기를 끌었다.

138
Friday

Exiciting Day 설렘

모세를 찾아서
로런스 알마 타데마 Lawrence Alma Tadema

❖ 1904년, 캔버스에 유채, 개인 소장

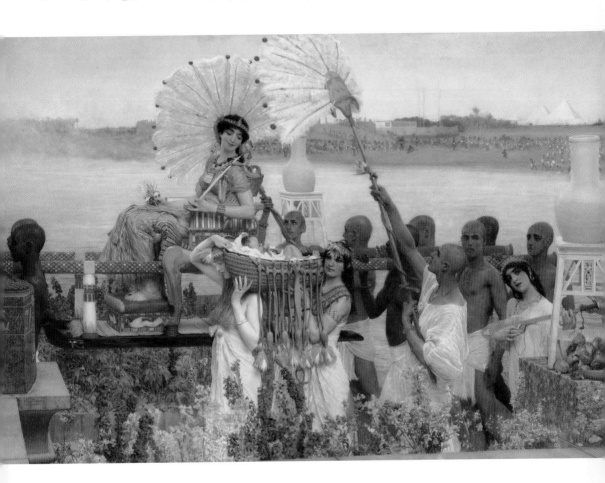

구약성서 〈출애굽기〉 속 이야기로 이집트의 파라오가 이스라엘 아기들을 모두 죽이라는 명령을 내린다. 이에 모세의 어머니가 아기를 요람에 실어 나일강에 떠워 보냈는데, 그림은 우연히 파라오의 딸에게 발견된 모세를 왕궁으로 옮기는 장면을 담고 있다. 네덜란드에서 영국으로 건너와 크게 성공한 타데마는 귀족 호칭까지 수여받아 '경(Sir)'으로 불린다.

대부업자와 그의 부인

쿠엔틴 메치스 Quentin Massys

❖ 1514년, 패널에 유채, 파리 루브르 박물관

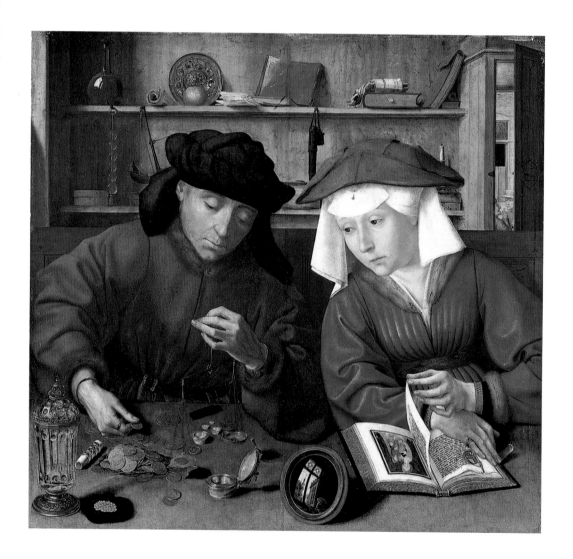

대부업에 종사하는 부부의 모습이다. 남편은 금화의 무게를 다느라 바쁘고 아내는 이런 속물 같은 삶의 뒤끝을 우려한 듯, 기도서를 펼쳐놓았다. 기도서 앞쪽 볼록 거울에 비친 창틀은 십자가 모양으로 그리스도를 상기시킨다. 세속의 삶과 신앙의 삶, 그 둘을 잘 조화시키며 살아야 한다는 교훈을 준다고 볼 수 있다.

보트 시합

안데르스 소른 Anders Zorn

❖ 1886년, 종이에 수채, 개인 소장

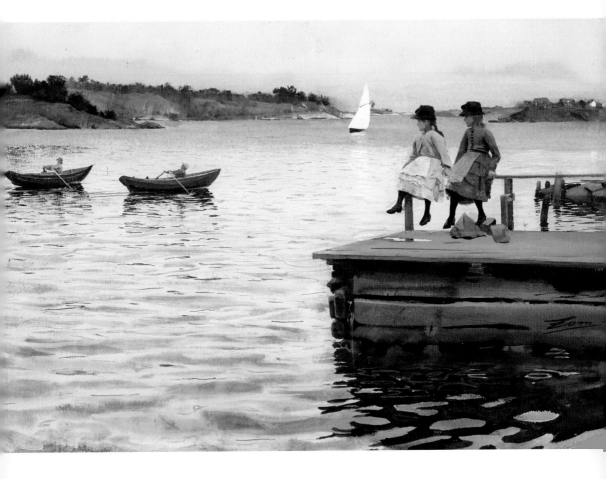

스웨덴 출신의 소른은 1885년 엠마 달과 결혼한 뒤 여름이면 늘 스톡홀름 인근 섬에 머물곤 했다. 그림은 그가 머물던 휴양지의 평온한 하루를 그린 것으로 수채화로 그려져 있다는 사실이 놀라울 정도로 그 형태와 색감의 표현이 탁월하다.

"모든 것은 지나가되,
오직 아름다움만이 남는다."

오귀스트 르누아르 Auguste Renoir
1841. 2. 25. ~ 1919. 12. 3.

사랑의 숲속의 마들렌

에밀 베르나르 Émile Bernard

❖ 1888년, 캔버스에 유채, 파리 오르세 미술관

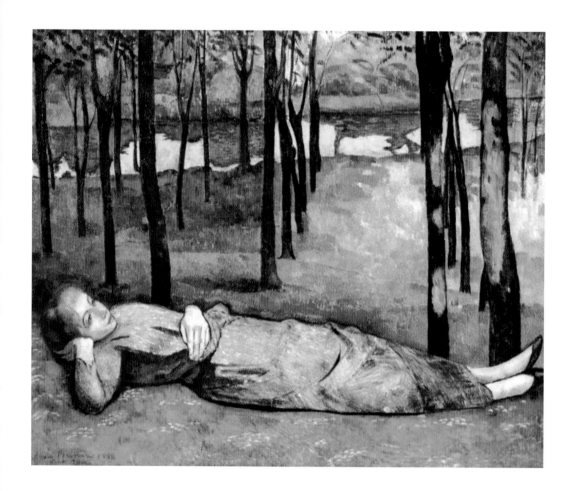

짙은 윤곽선 안에 색을 넓게 펼쳐 바르는 '클루아조니슴' 기법을 처음으로 시도한 베르나르가 여동생 마들렌을 모델로 하여 그린 그림이다. 그는 자신과 뜻을 같이하는 진보적인 화가들과 퐁타벤이라는 곳에서 함께 작업했다. 어머니와 함께 오빠를 따라 이사한 마들렌은 화가들의 모델 노릇을 해주기도 했다.

다이아몬드 에이스가 있는 속임수

조르주 드 라투르 Georges de La Tour

❖ 1635년, 캔버스에 유채, 파리 루브르 박물관

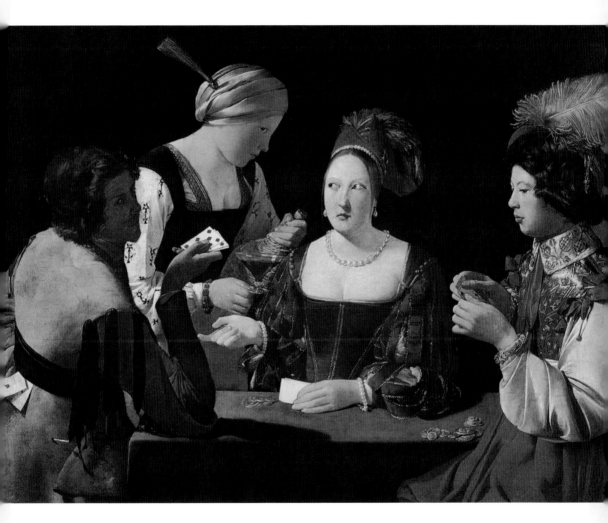

본인들은 한껏 심각하지만 보는 이들에겐 흥미진진한 그림이다. 오른쪽 깃털 달린 모자를 쓴 부잣집 도련님은 세상 물정 모른 채 도박의 세계에 발을 디딘 모양이다. 두 여성과 한 남성은 눈치껏 짜고 치는 도박판을 이끌어간다. 아무것도 모르고 앉아 있는 젊은이 앞에 가지런히 놓인 곧 잃게 될 금화가 애처롭다.

방문

야코포 다 폰트로모 Jacopo da Pontormo

✤ 1528~1529년, 패널에 유채, 피렌체 산미켈레 성당

천사 가브리엘에게서 성령으로 잉태할 것이라는 소식을 들은 마리아가, 어찌 그런 터무니없는 일이 가능하냐고 반문하자, 가브리엘은 그녀의 친척 엘리자베스도 하나님의 뜻으로 많은 나이에도 임신했음을 알린다. 이에 마리아는 엘리자베스를 찾아가는데, 이를 '방문'이라 하여 여러 화가가 소재로 삼아 그렸다.

가을갈이

그랜트 우드 Grant Wood

❖ 1931년, 캔버스에 유채, 개인 소장

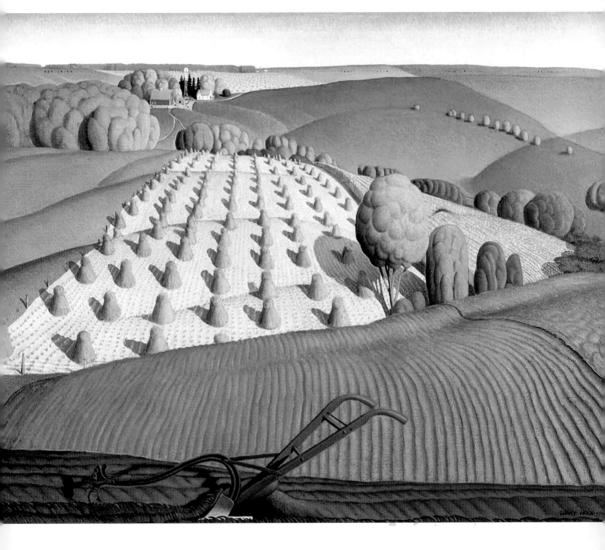

미국 아이오와 주에서 태어나, 프랑스와 독일 등지를 돌며 미술을 공부한 우드는 유럽의 여러 사조를 섭렵하고, 자신의 화폭에 그 영향을 펼쳤다. 1930년대부터 그는 산업화의 뒤안길에서 자꾸만 펌 휘되는 미국 농경 사회의 모습을 그리곤 했다. 레고 조각을 나열한 듯 단순한 형태로 표현된 풍경이 시선을 끈다.

145
Friday

Exiciting Day 설렘

뉴욕
조지 벨로스 George Bellows

❖ 1911년, 캔버스에 유채, 개인 소장

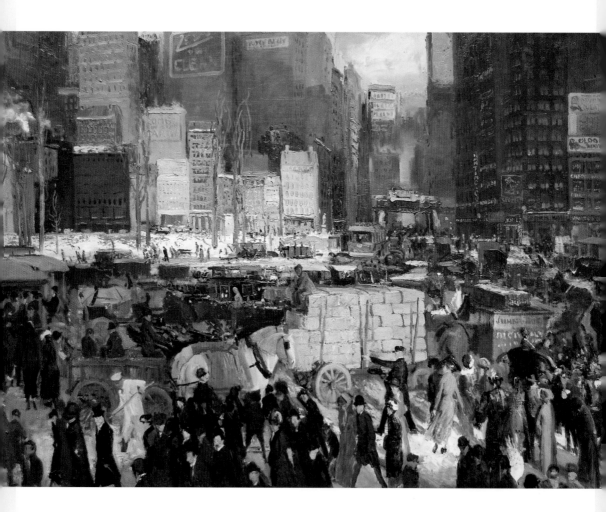

뉴욕에서 미술 공부를 한 벨로스는 미국인들의 일상, 특히 도시의 모습을 적나라할 정도로 사실적으로 표현하는 '8인회'에 몸을 담았다. 그림은 뉴욕 맨해튼의 23번가에서 매디슨 광장 쪽을 보는 방향이다. 하늘을 가리는 거대한 빌딩 숲, 그 사이를 슬며시 비집고 들어서는 잿빛 구름, 거리를 꽉 채운 인파는 지금과 크게 다르지 않아 보인다.

소년과 개

바르톨로메 에스테반 무리요 Bartolomé Esteban Murillo

❖ 1655~1660년, 캔버스에 유채, 상트페테르부르크 예르미타시 미술관

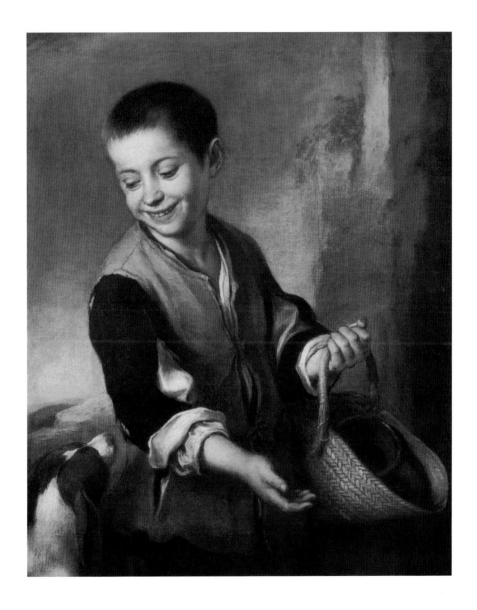

스페인의 화가 무리요는 보통 사람들, 특히 하층민들의 모습을 선하고 다정하며 부드럽게 표현하곤 했다. 짧게 머리를 자른 그림 속 아이는 활짝 미소를 지으며 자신을 따르는 개를 쳐다본다. 남루한 옷차림이지만, 시선을 맞추는 둘 사이에서 흐르는 따뜻함은 그 어떤 귀한 것보다 더 귀하다.

추수하는 사람들

(대) 피터르 브뤼헐 Pieter Bruegel the Elder

✚ 1565년, 패널에 유채, 뉴욕 메트로폴리탄 미술관

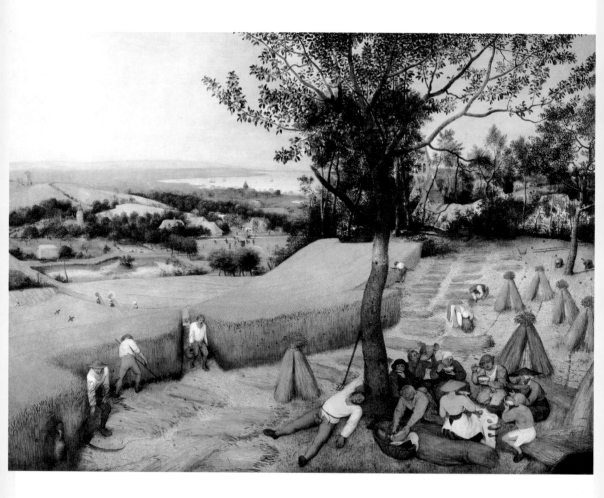

피터르 브뤼헐이 합스부르크 왕가, 루돌프 2세의 주문으로 그린 총 6점의 계절화 중 하나로 여름 막바지, 밀 수확에 한참인 마을 사람들의 모습을 그린 것이다. 본인 키만큼 자란 밀밭에 들어가 녹초가 되도록 낫을 후려치는 사람들이 있는가 하면, 이쪽 나무 아래에는 새참을 먹으며 이야기꽃을 피우거나 잠을 청하는 이들도 보인다.

전함 테메레르호

윌리엄 터너 Joseph Mallord William Turner

❖ 1838~1839년, 캔버스에 유채, 런던 내셔널 갤러리

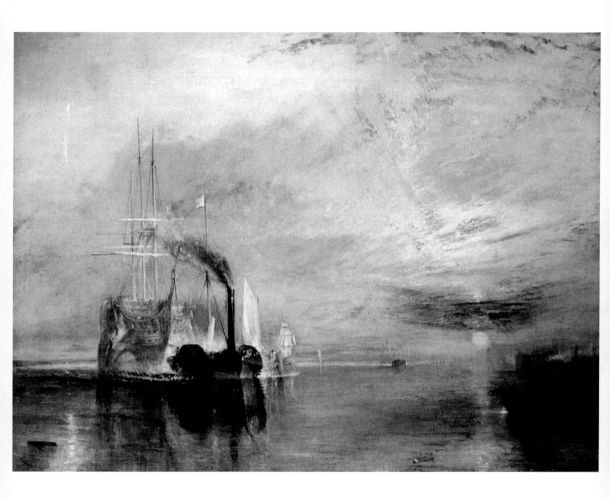

테메레르호는 1805년, 나폴레옹과의 트라팔가르 해전을 승리로 이끈 기념비적인 전함이다. 그림은 임시 돛을 단 채 예인되기 직전의 마지막 모습을 담은 것이다. 터너는 대자연의 풍경을 그저 보이는 대로 담는 데 그치지 않고, 자연의 크고 위대한 힘과 아름다움에 두려움에 가까운 벅찬 감정을 느끼도록 유도한다.

샬롯의 여인
존 윌리엄 워터하우스 John William Waterhouse

✣ 1888년, 캔버스에 유채, 런던 테이트 미술관

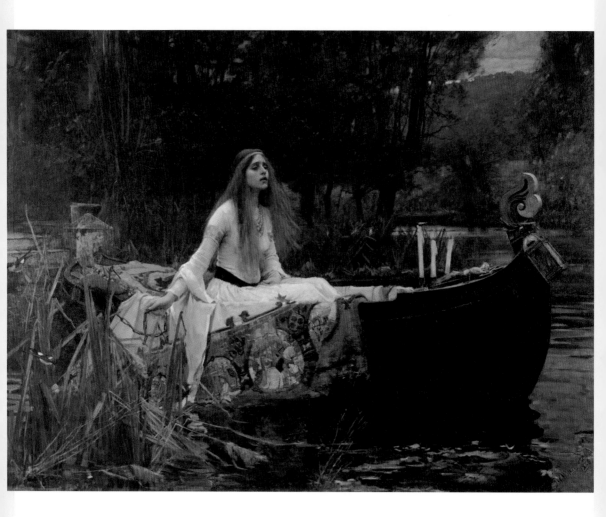

영국의 계관 시인, 테니슨의 시를 바탕으로 한 그림이다. 성에 갇혀 태피스트리를 짜며 거울로만 세상 밖을 보던 일레인은 기사 랜슬롯을 보고 사랑에 빠진다. 거울이 아닌, 자신의 두 눈으로 직접 세상을 보면 죽는 저주도 마다하지 않고, 일레인은 배를 타고 랜슬롯이 있는 카멜롯으로 떠나는 중이다.

첫걸음마

빈센트 반 고흐 Vincent van Gogh

❖ 1890년, 캔버스에 유채, 뉴욕 메트로폴리탄 미술관

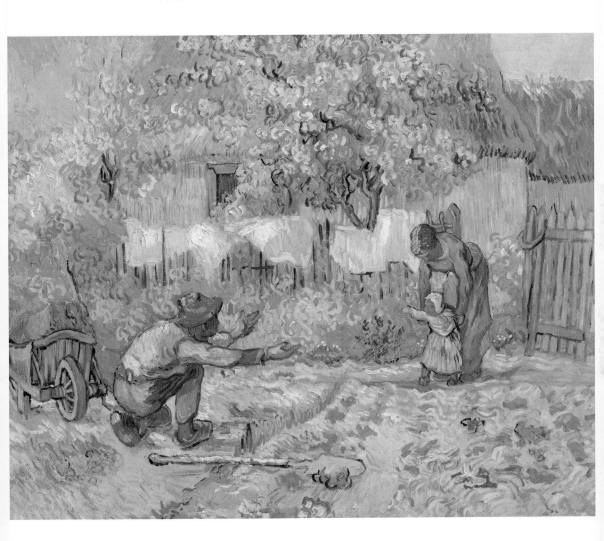

고흐는 밀레를 무척 좋아해, 그의 그림을 모사하곤 했다. 이 그림 역시 1858년에 밀레가 그린 것을 고흐 특유의 밝고 강렬한 색으로 다시 제작한 것이다. 고운 옷을 입은 작은 아기가 엄마의 도움을 받으며 첫걸음을 뗀다. 아빠는 아이를 향해 두 팔을 활짝 벌린다. 눌러쓴 모자 아래로 아빠의 웃음소리가 들리는 듯하다.

151

Thursday

Rest from Everything 휴식

먹구름

앨버트 비어슈타트 Albert Bierstadt

✤ 1880년, 파이버보드에 유채, 백악관 소장

뉴욕 허드슨강이 가로지르는 북부 지역에 모여 사는 화가들이 결성했다 해서 '허드슨강 화파'라 불리는 일군의 화가들은 주로 미국의 광활한 자연을 매력적이고 아름답게 그렸다. 특히 비어슈타트는 미국 서부의 장엄한 풍광을 낭만적으로 잘 묘사했는데, 미국 국공립 미술관과 백악관은 앞다투어 그의 작품을 구매·전시해, 미국 자연의 아름다움을 과시적으로 선전한다.

카이로의 '콥트 대주교 주택 안뜰'을 위한 습작
존 프레더릭 루이스 John Frederick Lewis

❖ 1864년, 패널에 유채, 런던 테이트 미술관

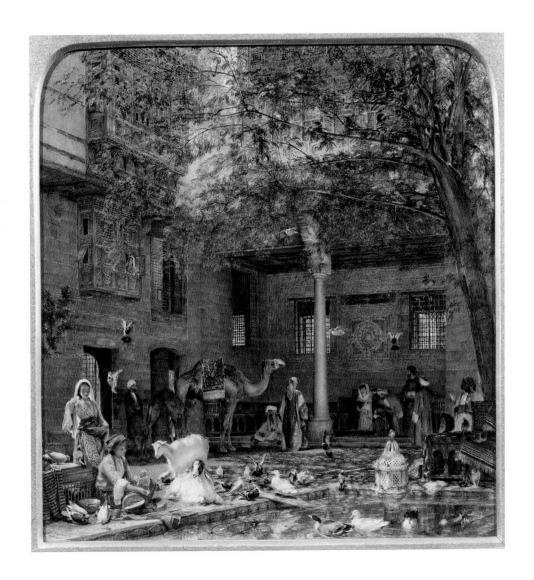

루이스가 이집트를 여행하며 틈틈이 남겨두었던 스케치를 기본으로 완성한 그림이다. 콥트는 이집트의 기독교인을 뜻하는 말이다. 작은 연못가에 모여든 사람들의 옷차림과 낙타, 건물 등에서 이국의 정서가 펼쳐진다. 19세기 말, 서양인들의 동양 판타지는 그와 관련된 그림에 대한 수요를 폭발시켰다.

피크닉
모리스 프렌더개스트 Maurice Prendergast

❖ 1914~1915년, 캔버스에 유채, 피츠버그 카네기 미술관

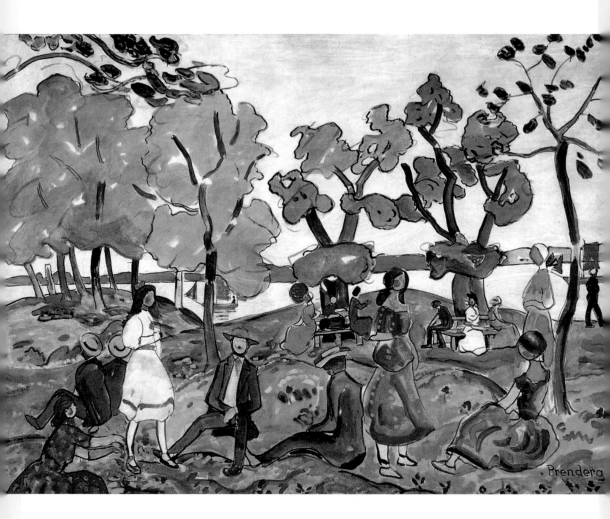

프렌더개스트는 미국의 화단을 뜨겁게 달구었던 8인회로 활동했다. 도시의 어둡고 험한 분위기를 과도하게 직설적으로 그려 애슈캔 스쿨(재떨이 화파)이라고도 불릴 정도였지만, 프렌더개스트는 언제나 도시와 전원, 여행지에서 여가를 즐기는 이들을 밝고 화사하게 그려내곤 했다.

응접실의 햇살 3

빌헬름 함메르쇠이 Vilhelm Hammershøi

❖ 1903년, 캔버스에 유채, 스톡홀름 국립미술관

다소 소극적인 성격으로 타인의 눈도 똑바로 보기 어려워했던 함메르쇠이는 평소 실내 공간 자체의 아름다움에 매료되었고, 자주 자신의 아파트 내부를 그리곤 했다. 그는 창을 통해 들어오는 한풀 꺾인 빛과 그 안의 고독한 모습과 정적을 주로 무채색으로 표현했다.

회화의 기술, 알레고리

요하네스 페르메이르 Johannes Vermeer

❖ 1665~1667년, 캔버스에 유채, 빈 미술사 박물관

벽에 걸린 네덜란드 지도의 중간에 주름이 나 있다. 당시 지도는 서쪽이 위, 동쪽이 아래를 향하기에 이 주름은 곧 스페인과의 전쟁에서 네덜란드의 남부가 패하고 북부만 승리, 독립하면서 둘로 나누어진 것을 은유한다. 샹들리에 윗부분에 달린 독수리는 스페인 합스부르크 왕가의 문장이다.

156
Tuesday

Eternal Grace 아름다움

세실 웨이드 부인
존 싱어 사전트 John Singer Sargent

❖ 1886년, 캔버스에 유채, 캔자스 넬슨 앳킨스 미술관

세실 웨이드는 런던의 주식 중개인의 아내로 빅토리아 여왕을 만날 때 입었던 하얀 새틴 드레스를 입고 포즈를 취했다. 그림의 배경은 자신의 집으로 왼쪽 노란 커튼이 드리워진 창가는 어둡게, 그녀가 앉아 있는 곳은 환한 빛을 연출해 하얀 피부와 드레스를 더욱 돋보이게 했다.

대화

앙리 마티스 Henri Matisse

✤ 1908~1912년, 캔버스에 유채, 상트페테르부르크 예르미타시 미술관

마티스의 대담함은 색채뿐만 아니라 형태에서도 두드러진다. 파자마 차림의 남자는 마티스 자신으로 길쭉한 직사각형의 형태 안에 자신의 존재 전체를 꽉 채워넣은 듯하다. 앉아 있는 아내의 모습도 세부 묘사가 거의 생략되어 몇 개의 면들로만 파악될 뿐이다. 그림 중앙, 창밖 풍경도 단순한 형태와 색의 조화로움만 돋보인다.

다브레 마을

장 바티스트 카미유 코로 Jean Baptiste Camille Corot

✢ 1865년, 캔버스에 유채, 런던 내셔널 갤러리

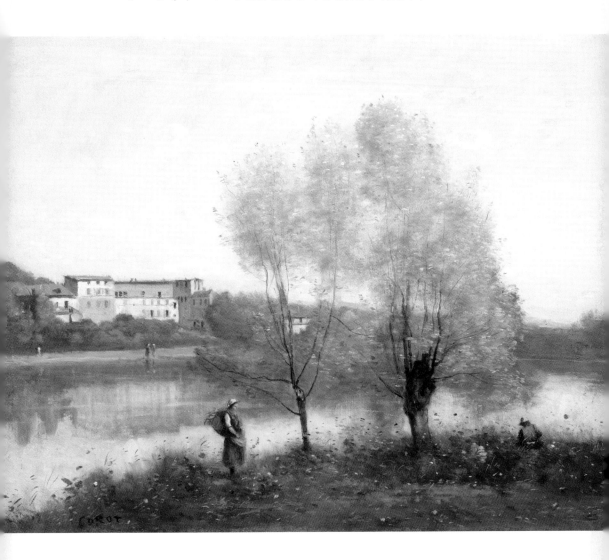

오랫동안 서양의 전통 풍경화는 '재구성'된 자연을 그렸다. 화가들은 나무나 바위 등의 모형을 만든 뒤 그들을 그림의 전체 구도에 적합하게 재배치하여 그렸다. 그러나 코로를 비롯한 19세기 풍경 화가는 보이는 대로의 풍경을 가능한 한 많이 스케치하여, 실제의 날씨와 빛을 유심히 살핀 뒤 그리곤 했다.

바라나시

에드워드 리어 Edward Lear

❖ 1873년, 종이에 연필과 구아슈와 수채, 뉴헤이번 예일 영국미술센터

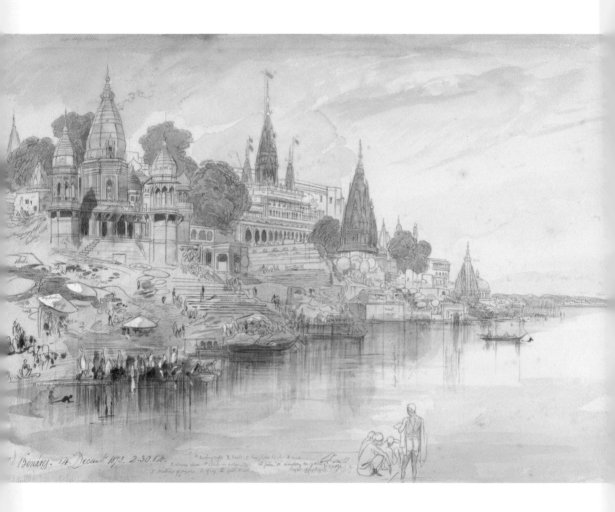

갠지스강의 지류인 바라나강과 아시강이 만나는 곳에 위치하여 '바라나시'라고 부르는 이 지역은 힌두교에서 가장 신성시하는 도시이다. 힌두교 풍습에 따라 연간 100만 명이 넘는 순례자가 방문하여 갠지스강에서 목욕을 하는데, 전생과 이생에 쌓은 업을 씻을 수 있다고 믿기 때문이다.

| 퐁뇌프 꽃 시장

빅토르 가브리엘 질베르 Victor Gabriel Gilbert

연도 불명, 캔버스에 유채, 개인 소장

속절없이 흐르는 물결 같은 사랑에 남녀가 몸을 맡긴다. 꼭 껴안고 선 그들 앞으로 따뜻하고, 촉촉한 파리의 낭만이 느린 대기로 스며든다. 꽃 가게에는 사랑에 달뜬 이들의 젖은 마음에 짙은 향을 얹어 줄 꽃들이 가득하다 밤이 깊고, 달빛은 짙으며 저 멀리 다리 위로 켜진 가로등도 사랑만큼 깊어진다.

161
Sunday

Time for Comfort 위안

편지

세자르 파탱 César Pattein

❖ 1906년, 캔버스에 유채, 소재 불명

시골 마을 한가한 길가, 두 소녀가 편지를 들고 실랑이를 한다. 한 소녀는 물끄러미 그 둘을 바라보고 있고, 저 멀리 집배원이 발걸음을 옮기고 있다. 한 소녀는 편지를 달라며 팔을 뻗어보지만 편지를 든 이의 얼굴에는 짓궂은 웃음이 가득하다. 아마 연인에게 온 편지를 가로채 장난치고 있는 모양이다.

야외에서의 아침 식사

윌리엄 메리트 체이스 William Merritt Chase

✣ 1888년, 캔버스에 유채, 오하이오 톨레도 미술관

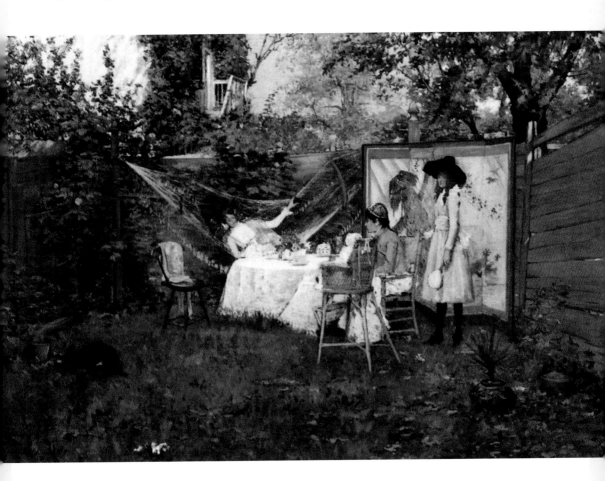

미국 중산층의 행복한 삶을 그리는 체이스가 이번에는 자신의 집 뒤뜰을 배경으로 가족 모임을 담았다. 오른쪽, 화가의 누이는 17세기에 유행하던 검은색 네덜란드 모자를, 식탁 의자에 앉은 아내는 중국 모자를 썼다. 오른쪽 뒤로 일본 병풍이 보이는데, 화가가 평소 이곳저곳에서 모은 이국적인 것들을 과시하는 듯하다.

상수시 궁전에서 열린 프리드리히 대왕의 플루트 연주회
아돌프 멘첼 Adolf Menzel

✛ 1850~1852년, 캔버스에 유채, 베를린 내셔널 갤러리

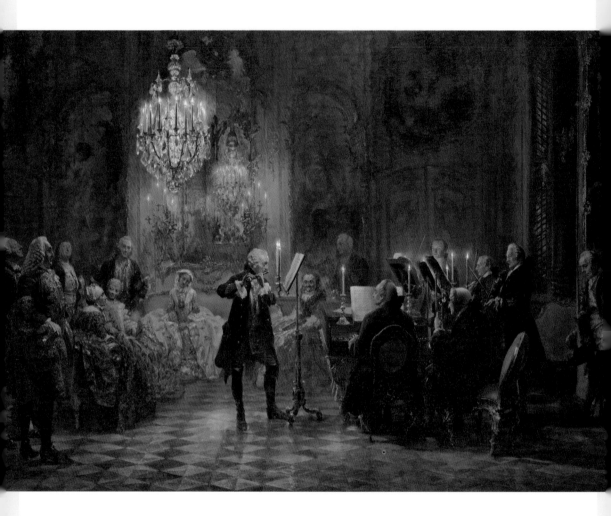

프리드리히 대왕은 실제로 플루트 연주에 능했으며 100여 곡이 넘는 소나타와 협주곡 등을 작곡했다. 멘첼은 프리드리히의 업적을 선전하는 데 크게 공헌한 화가이다. 꼼꼼하고 세심한 붓 처리로 사진을 방불케하는 그림을 그렸으나, 후기에는 프랑스 인상주의자들처럼 느슨하고 재빠른 붓질로 빛과 색의 변화를 잡아내는 데 몰두했다.

164
Wednesday

Aura of confidence 자신감

아홉 번째 파도

이반 아이바좁스키 Ivan Aivazovsky

❖ 1850년, 캔버스에 유채, 상트페테르부르크 러시아 미술관

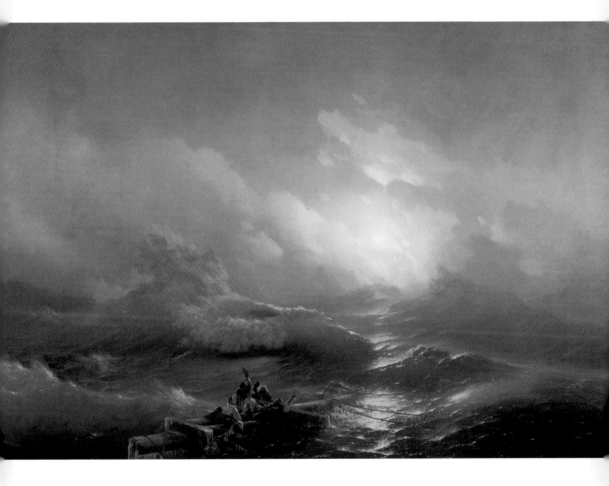

이젠 버틸 수 없다고 생각할 때쯤 다가오는, 가장 강력한 아홉 번째 파도에 난파선 위의 사람들은 최선을 다해 맞서고 있다. 이 작품은 가혹한 투쟁의 순간을 그렸음에도, 러시아에서 가장 아름다운 그림으로 칭송받는다. 아이바좁스키는 러시아의 해양 화가로 바닷가에 집을 구해 평생 그곳에서 6천여 점의 작품을 남겼다.

남매

아돌프 페니에스 Adolf Fényes

❖ 1906년, 캔버스에 유채, 부다페스트 헝가리 국립미술관

페니에스는 가급적 단순화한 형태와 감각적인 색채들을 사용, 밝고 명료한 분위기를 연출하고, 장식적인 효과를 극대화하는 그림을 주로 그렸다. 맨발의 두 남매가 서로를 안고 쳐다보는 공간에는 소란스럽지 않은 애정이 잔잔하게 흐른다. 화가는 유대인으로 히틀러가 헝가리에 세운 괴뢰 정권 화살십자당 시절, 게토에 끌려가 숨을 거두었다.

이시스와 오시리스 신전

카를 프리드리히 싱켈 Karl Friedrich Schinkel

❖ 1816년, 종이에 구아슈, 소재 불명

주로 기념비적인 건축물을 그리는 화가 싱켈이 오페라 〈마술피리〉의 무대 배경으로 그린 것이다. 싱켈은 이후 그림보다는 건축으로 전향, 고대 그리스와 로마를 떠올리게 하는 여러 건축물을 설계했다. 건축을 그리다 건축을 한 셈이다.

안개 속의 스테틴덴산

페더 발케 Peder Balke

✤ 1864년, 캔버스에 유채, 오슬로 국립미술관

엄청난 크기와 깊이, 힘으로 인간을 압도하지만, 이상하게도 매혹적이어서 그 앞을 벗어나지 못하게 하는 아름다움을 숭고미라고 한다. 페더 발케는 노르웨이 자연의 그 숭고미를 가감 없이 캔버스로 옮겨냈다. 안개가 여러 색을 다 삼켜버린 탓에 단출해진 색으로 나타난 스테틴덴산. 두렵지만 언제나 가까이 하고픈 모습이다.

168
Sunday

Time for Comfort 위안

여름의 즐거움
안데르스 소른 Anders Zorn

❖ 1886년, 종이에 수채, 개인 소장

하얀 드레스에 모자를 쓴 여인이 부두에 서서 노를 저어 다가오는 연인을 기다리고 있다. 유화가 아닌 수채화로 그려졌음에도 불구하고 한 치의 느슨함도 없는 세밀함이 놀라울 따름이다. 그림 속 여인은 소른의 아내를, 배를 타고 온 남자는 화가의 친구를 각각 모델로 한 것이다.

"한쪽 눈으로 세상을 바라보면서,
다른 한 눈으로는 내면을 바라보자."

아메데오 모딜리아니 Amedeo Modigliani
1884. 7. 12. ~ 1920. 1. 24.

가을

에리크 베렌시올 Erik Werenskiold

❖ 1891년, 캔버스에 유채, 예테보리 미술관

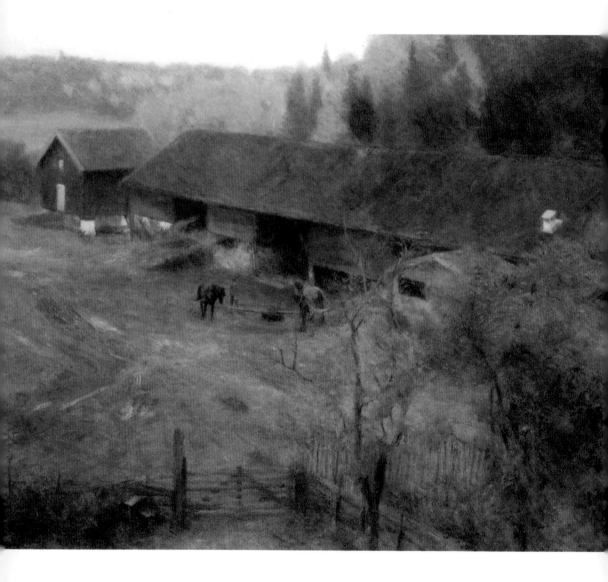

베렌시올은 19세기 말, 노르웨이의 아름다운 자연을 그린 풍경 화가이다. 이 작품은 높은 곳에서 아래를 내려다보는 시점으로 그려졌다. 세밀하고 단정한 선보다는 오히려 윤곽선을 뭉개듯 그려 신비로운 숲의 기운을 더한다. 그저 눈으로만 보는 그림인데도 코끝에 낙엽 타는 냄새가 나는 듯하다.

카드놀이 하는 사람들

폴 세잔 Paul Cézanne

❖ 1890~1892년, 캔버스에 유채, 필라델피아 반스 재단 미술관

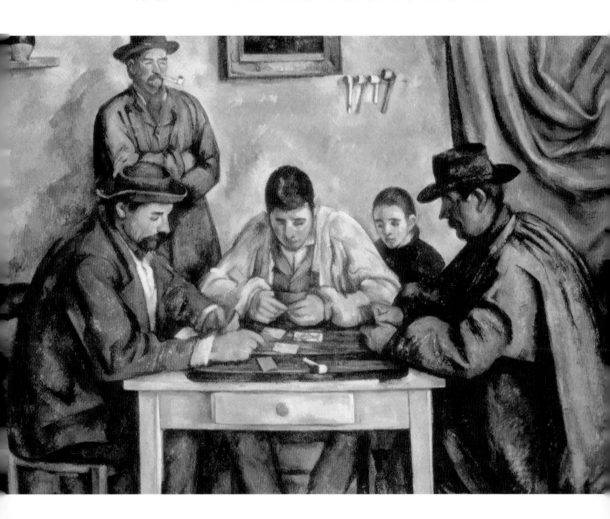

17세기의 프랑스 화가, 르 냉이 그린 〈카드놀이하는 사람들〉로부터 영감을 받은 뒤 그린 5점의 연작 그림 중 첫 번째 작품이다. 그림을 위해 세잔은 자신이 살던 엑상프로방스 마을의 농부들을 모델로 세웠다. 화가의 그림에 등장한다는 사실에 들뜬 농부들은 오랜만에 양복을 꺼내 입고 잔뜩 멋을 부렸을 것이다.

루마니아풍의 블라우스를 입은 여인

앙리 마티스 Henri Matisse

❖ 1940년, 캔버스에 유채, 파리 퐁피두센터

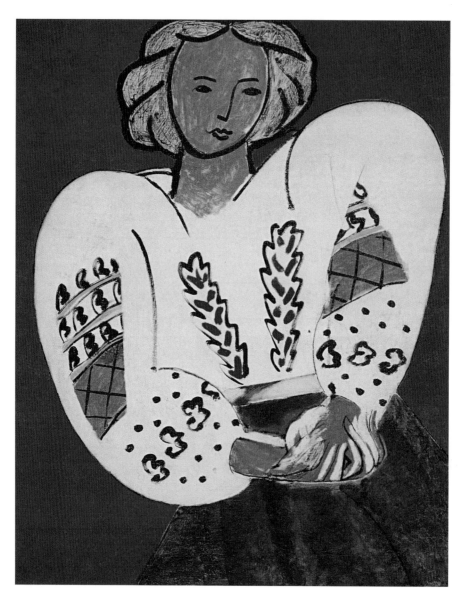

여인의 전체적인 실루엣만 대담한 선으로 그렸을 뿐, 세부적인 형태 묘사가 생략되어 있어 마치 만화를 보는 듯하다. 명암 처리도 아예 없어 양감을 상실했다. 블라우스의 문양들은 주로 이슬람 사원에서 볼 수 있는 아라베스크 문양으로, 식물 생김새나 기하학적 모양에서 따온 것이다.

가을 나무가 우거진 길

한스 안데르센 브렌데킬레 Hans Andersen Brendekilde

✤ 1902년, 캔버스에 유채, 개인 소장

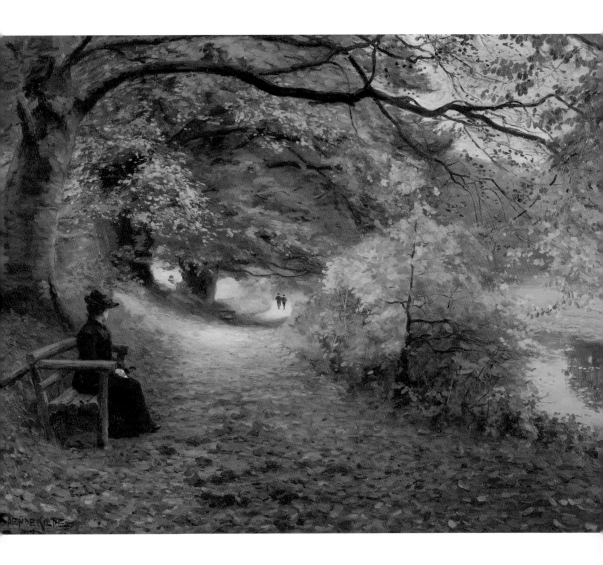

강을 향해 가지를 있는 힘껏 뻗어내고 있는 나무 아래, 벤치에 한 여인이 앉아 있다. 검은 옷, 빨간 깃털을 단 모자, 하얀 장갑이 꽃보다 더 화사한 가을 색의 향연과 어쩐지 동떨어져 보인다. 저 멀리 두 남자가 걸음을 옮긴다. 그러나 그들이 누구이며, 그녀와 어떤 사이인지 그 무엇도 알 수가 없다.

베로나, 나비 다리의 전경

베르나르도 벨로토 Bernardo Bellotto

❖ 1745~1747년, 캔버스에 유채, 에든버러 스코틀랜드 내셔널 갤러리

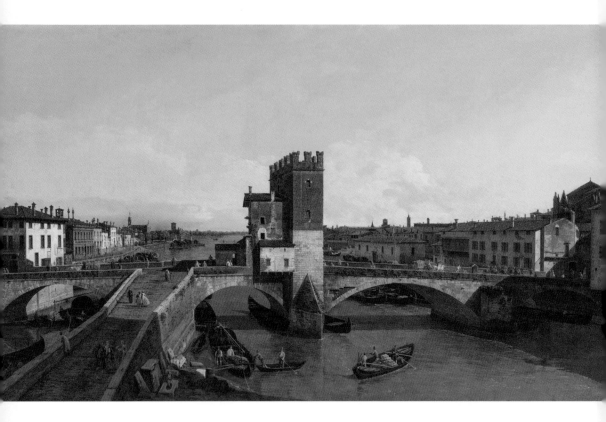

여행지의 풍광을 가능한 한 실경으로, 그러나 더욱 단정하고 아름답게, 마치 그림엽서처럼 그리는 것을 '베두타'라고 한다. 카날레토라는 화가가 이 분야의 대가로 베르나르도 벨로토는 그를 스승으로 삼았다. 베로나는 우리에겐 셰익스피어의 작품《로미오와 줄리엣》의 배경이 되었던 도시로 익숙하다.

무제

잭슨 폴록 Jackson Pollock

✣ 1949년, 보드에 혼합 매체, 뉴욕 구겐하임 미술관

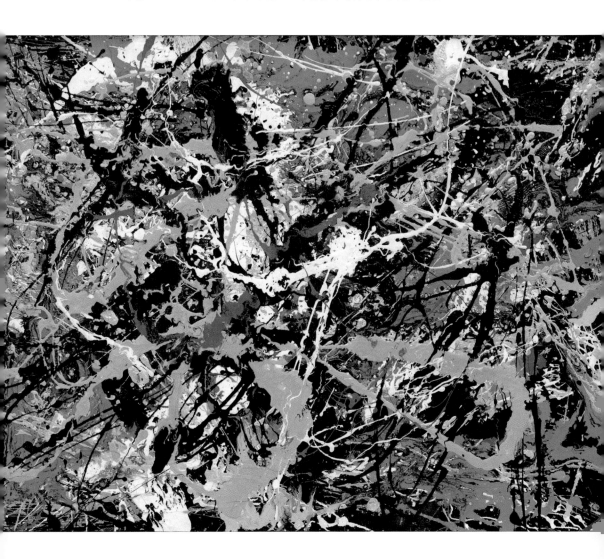

바닥에 판을 깔고 그 위에 물감을 뿌리거나 들이부어 만든 우연한 형상들이다. 특별히 무엇인가를 의도하여 묘사하는 그림이 아니어서 어떤 해석도 가능하고, 한편으로는 불가능하기도 하다. 그러나 왠지 알코올중독과 신경쇠약에 시달리던 잭슨 폴록의 시린 마음이 굉음과 함께 폭발하는 듯한 느낌이다.

일요일 산책

카를 슈피츠베그 Carl Spitzweg

✤ 1841년, 캔버스에 유채, 잘츠부르크 미술관

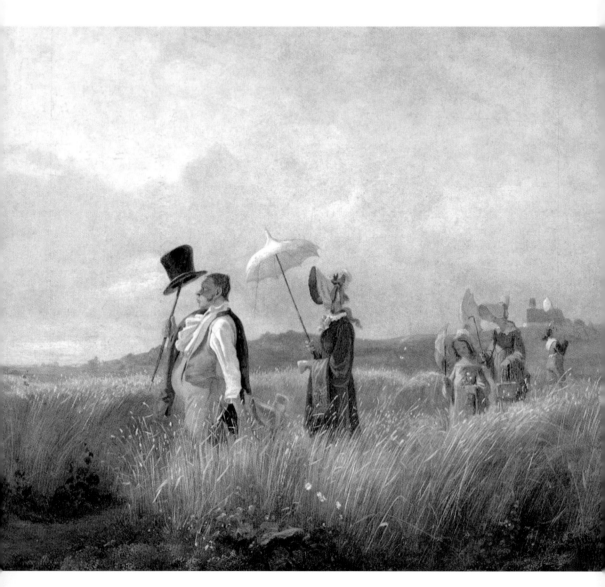

모자로 따가운 햇살을 가린 아버지가 앞장섰다. 제 키보다 큰 풀에 가려 아버지 손을 잡고 있는 꼬맹이의 얼굴은 아예 보이지 않는다. 어머니는 양산을 들었다. 어느 일요일, 가족들이 모처럼 총출동했다. 화가는 약대생 시절 배운 화학 지식을 이용해 밝게 빛나는 물감 안료를 직접 제조해 그림을 그리곤 했다.

할아버지의 생일

프레더릭 모건 Frederick Morgan

✛ 1909년, 종이에 수채, 개인 소장

모건은 겨우 14세 나이에 학교를 그만두고 그림에만 전념했다. 그림은 어릴 때 배우는 게 좋다고 생각한 아버지 덕분이다. 16세 나이에 로열 아카데미에 그림이 걸렸을 만큼 실력이 대단했던 그는 초상 화가로도 유명했지만, 아이들의 근심이라곤 없는 모습을 풍경들과 함께 그려 큰 인기를 얻었다.

창가에 서 있는 청년

귀스타브 카유보트 Gustave Caillebotte

✣ 1875년, 캔버스에 유채, 개인 소장

감상자들은 대부분, 그림 속 등을 돌린 사람과 자신을 동일시하는 경향이 있다. 양 주머니에 손을 꽂은 남자에게 잔뜩 감정 이입하여 내려다보는 파리의 골목길은 텅 빈 느낌이 가득하다. 파리 인근 풍경, 노동자들의 모습 등을 그리던 카유보트의 작품으로 동생 르네의 집에서 그를 모델로 그렸다.

네 그루의 나무

에곤 실레 Egon Schiele

❖ 1917년, 캔버스에 유채, 빈 벨베데레 국립미술관

전쟁에 동원된 실레는 부대가 주둔하던 오스트리아 빈 남부 지역에서 늘 일기를 쓰며 스케치를 남기곤 했다. 그림은 그 스케치를 참고하여 유화로 작업한 것이다. 수직으로 선 네 그루의 나무가 누군가의 영혼처럼 서성인다. 수평으로 층을 이루는 구름 떼를 오선지 삼아 걸린 붉은 태양이 슬픔을 노래하라고 주문하는 음표 같다.

델프트 풍경

요하네스 페르메이르 Johannes Vermeer

❖ 1659~1660년, 캔버스에 유채, 헤이그 마우리츠하위스 미술관

〈진주 귀걸이를 한 소녀〉로 유명한 페르메이르는 네덜란드 델프트 출신으로 평생을 그곳에서 지냈다. 이 그림은 스히강의 남단에서 북쪽 도심을 그린 것으로 페르메이르가 남긴 2점의 풍경화 중 하나이다. 꼼꼼한 세부 묘사로 정교함을 자랑하지만, 많지 않은 색채만 사용해 단정함을 잃지 않고 있다.

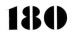

180
Friday

Exiciting Day 설렘

베네치아의 골목
존 싱어 사전트 John Singer Sargent

✤ 1882년, 패널에 유채, 런던 내셔널 갤러리

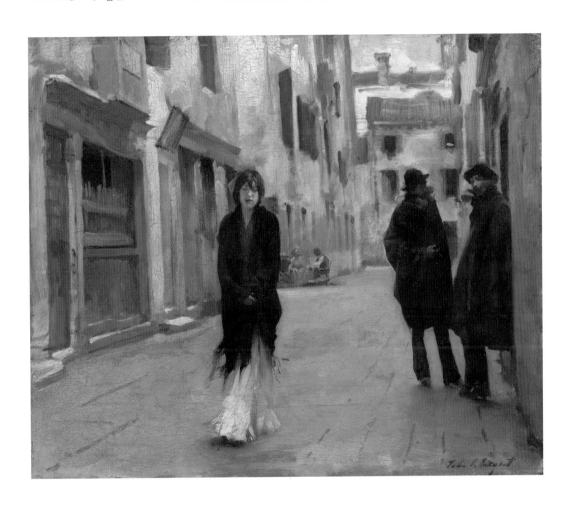

베네치아의 좁은 골목길은 그저 걷는 것이 상책이다. 낡은 집이 빼곡한 골목길을 머리에 빨간 꽃장식을 꽂은 한 여인이 걷고 있다. 남자의 시선이 그녀의 등을 치고 들어오지만 그녀는 관심이 없다. 검은 숄로 가린 여린 몸에서 어쩐지 슬픔의 향기가 새어나온다. 끝날 듯 끝나지 않는 골목길을 하염없이 걷노라면, 시름도 잊힐지 모른다.

181
Saturday

Creative Buzz 영감

빨강, 파랑, 노랑의 구성 2
피에트 몬드리안 Piet Mondrian

✤ 1930년, 캔버스에 유채, 취리히 미술관

모든 것의 형태를 단순화하다 보면 산은 세모, 지붕도 세모, 사람의 얼굴은 동그라미, 몸통은 직사각형 등으로 남는다. 몬드리안은 모든 형태가 궁극적으로 사각형에서 시작된다고 보았고, 갖가지 색들은 빨강과 파랑과 노랑의 삼원색에서 비롯된다고 생각했다.

라튀유 씨의 레스토랑에서

에두아르 마네 Édouard Manet

✣ 1879년, 캔버스에 유채, 투르네 미술관

정원이 있는 고급 레스토랑에서 남자가 혼자 식사하는 여자에게 접근한다. 그녀를 쳐다보는 그의 눈에 애절함이 가득하다. 레스토랑 주인이 멀리서 이런 꼴을 한두 번 본 게 아니라는 듯 물끄러미 시선을 던지고 있다. 그림 속 남자는 실제로 이 레스토랑 주인의 아들을 모델로 그렸다.

시즌 끝

윌리엄 메리트 체이스 William Merritt Chase

✤ 1885년, 종이에 파스텔, 사우스 해들리 마운트 홀요크 예술대학 박물관

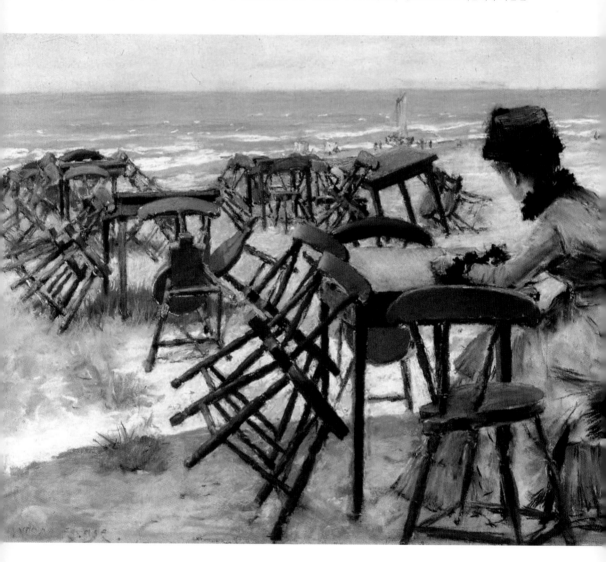

피서 시즌이 끝난 뒤 해변 카페가 영업을 마치고 문을 닫았다. 테이블 위에 놓였던 냅킨꽂이와 작은 메뉴판은 사라졌다. 의자들은 비스듬히 누워 휴식을 취한다. 하지만 여인은 자리를 떠나지 못하고 철 지난 바닷가를 쳐다본다. 여름이 가기 전에 꼭 돌아올 거라 약속했던 누군가를 기다리는 것일까?

184

Tuesday

Eternal Grace 아름다움

11월의 달빛

존 앳킨슨 그림쇼 John Atkinson Grimshaw

❖ 1886년, 캔버스에 유채, 개인 소장

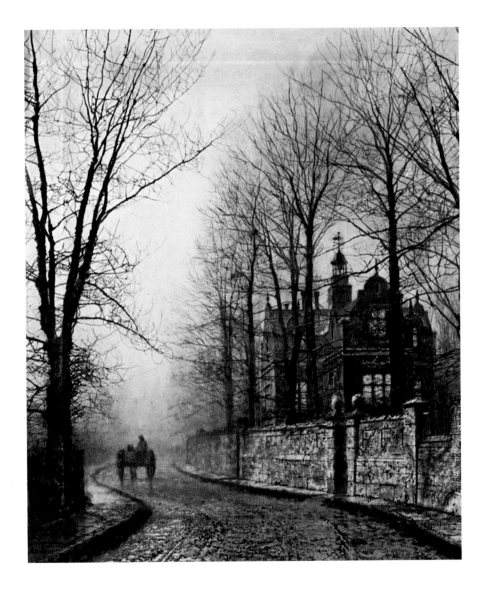

앙상한 나뭇가지가 마차를 끄는 말의 가뿐 숨소리에 맞추어 부스스 몸을 떤다. 달빛 덕분에 환해진 하늘이 창백한 피부 위에 밤안개를 불러 모은다. 산업화가 한참이던 시절, 스모그가 짙게 깔린 도시의 밤을 낭만적으로 묘사한 그림쇼 덕분에, 런더너들은 자신의 도시와 달빛, 안개를 더욱 사랑하게 되었다.

185

Wednesday

Aura of confidence 자신감

과일 바구니

카라바조 Caravaggio

✤ 1597년, 캔버스에 유채, 밀라노 암브로시아나 미술관

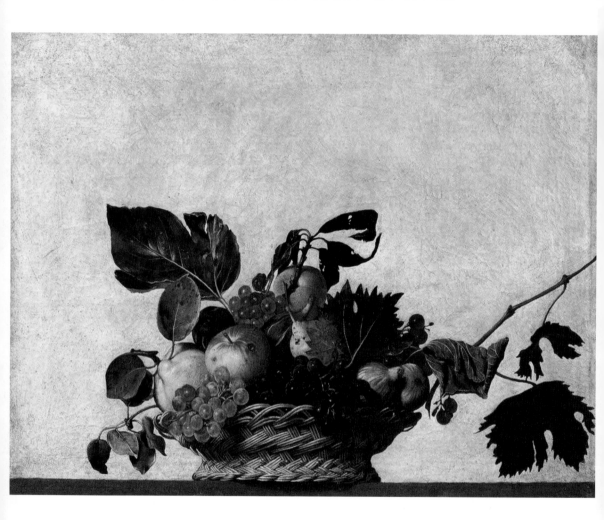

카라바조는 그 촉감이 고스란히 전해질 정도로 과일 바구니를 섬세하게, 사실적으로 묘사했다. 그 안에 담긴 시들시들한 과일들도 마찬가지이다. 굳이 이렇게 시들기 시작한 과일들을 그린 것은 세상에 존재하는 모든 것은 결국 사라지고 말 것이라는 '허무', 즉 '바니타스'를 상기시키기 위한 것이다.

콘월, 폭풍우가 몰아치는 바다 위 절벽

윌리엄 트로스트 리처즈 William Trost Richards

❖ 1902년, 캔버스에 유채, 개인 소장

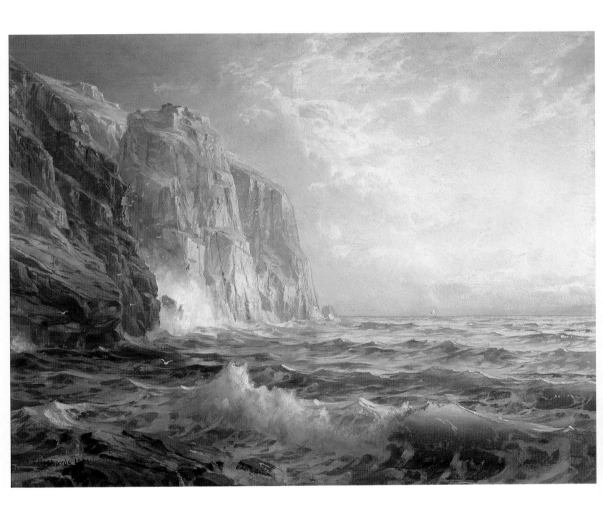

영국 남서부에 위치한 콘월은 탁 트인 바다와 아찔한 절벽이 늘어서 장관을 이루는 대표적 휴양 도시이다. 콘월은 한때 어업과 광업으로 유명했으나 지금은 관광 도시로 재탄생했다. 리처즈는 미국 태생으로 자국의 아름다운 풍광을 그리는 허드슨강 화파의 하나였다. 그의 그림은 사진을 보는 것과도 같은 사실감이 압권으로 그는 해양수채화에도 능숙했다.

187
Friday

Exiciting Day 설렘

| 어부의 작별

필립 사데이 Philip Sadée

연도 불명, 캔버스에 유채, 개인 소장

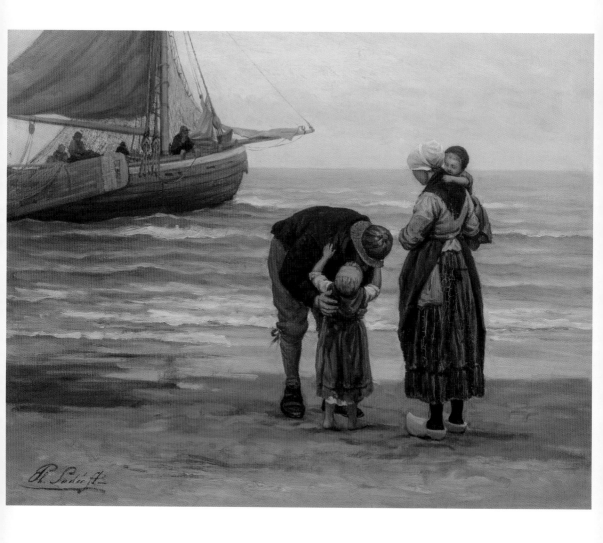

네덜란드의 어느 바닷가, 고깃배를 타고 떠나는 아빠가 아이를 안는다. 나막신을 신은 아이 엄마의 떨군 고개에 두려움과 걱정이 걸려 있다. 아빠의 목을 껴안는 아이도, 엄마의 등에 안긴 꼬맹이도, 이 광경이 머지않아 자신들의 모습이 될 수도 있다는 사실을 알고 있을까?

톨로메의 라 피아

단테 가브리엘 로세티 Dante Gabriel Rossetti

❖ 1868~1880년, 캔버스에 유채, 캔자스 스펜서 미술관

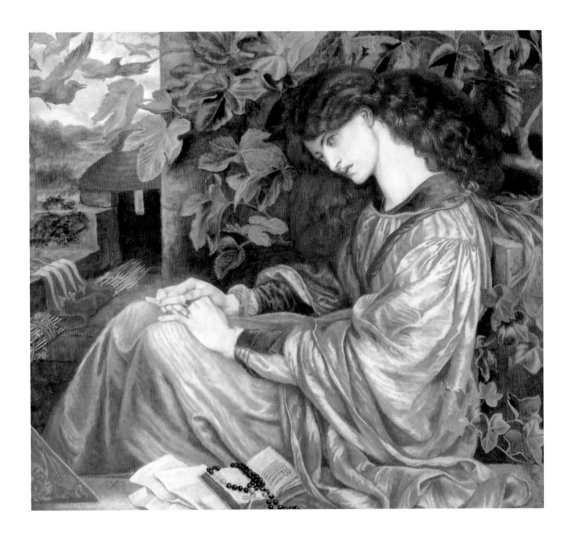

단테의 《신곡》 〈연옥〉 편의 이야기로, 애정이 식은 남편은 아내인 '라 피아'를 탑에 가두어 죽게 했다. '나는 내가 붙은 곳에 죽을 것'이라는 꽃말을 가진 담쟁이넝쿨은 곧 부부간의 충절을 의미한다. 그러나 창백한 피부의 그녀는 그 꽃말처럼 살았음에도 불구하고 서서히 죽어가고 있다.

네덜란드 집의 실내

피터르 얀센스 Pieter Janssens Elinga

❖ 1660년경, 캔버스에 유채, 상트페테르부르크 예르미타시 미술관

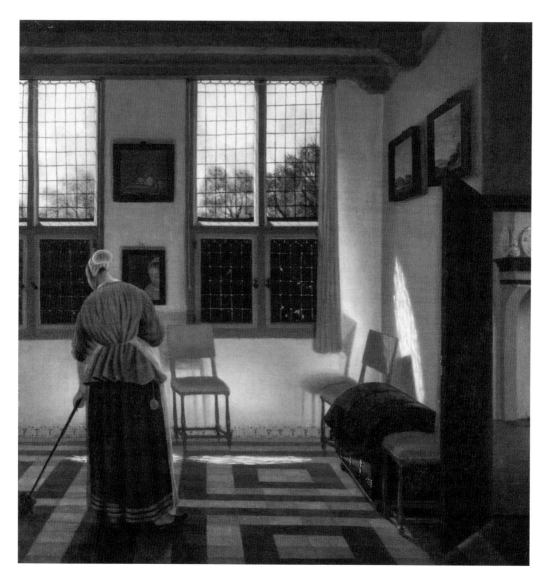

얀센스는 주로 네덜란드 가정의 실내를 아름답게 그리곤 했다. 여인은 창을 향해 서서 바닥을 걸레질하고 있다. 등을 돌리고 있지만 그녀의 얼굴은 바로 앞 거울에 반영되어 있다. 그러나 선명하지 않아 궁금증과 함께 묘한 긴장감을 자아낸다. 창을 통과하느라 한풀 꺾인 빛이 실내를 더욱 고요하고 부드럽게 만든다.

스트롬볼리섬

안드레아스 아첸바흐 Andreas Achenbach

✤ 1846년, 캔버스에 유채, 뒤셀도르프 쿤스트팔라스트 미술관

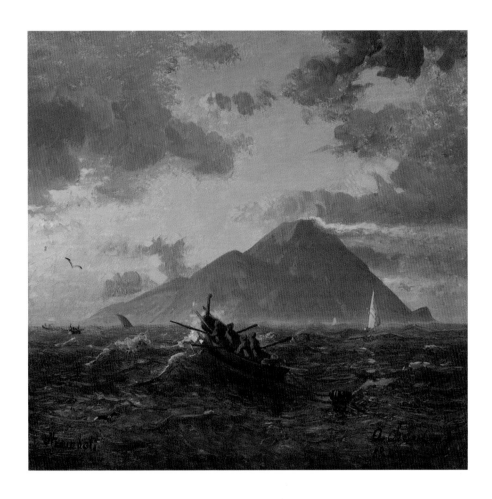

스트롬볼리는 이탈리아 시칠리아섬 북쪽에 있는 화산섬으로 끝이 뾰족한 원뿔 모양이다. 활화산으로, 용암이 천둥소리를 내며 분출하여 튀는 모습은 특히 밤에 보면 장관이다. 해 질 녘 시뻘게진 하늘과 노을에 물든 붉은 섬이 짙푸른 바다 빛과 강렬하게 대비된다. 어두워지기 전 귀가를 서두르는 고깃배 위로 석양이 울컥 붉은 빛을 토해놓았다.

가장 높은 경매가를 부른 사람에게로

해리 허먼 로즈랜드 Harry Herman Roseland

✤ 1904년, 캔버스에 유채, 개인 소장

토크쇼의 여왕 오프라 윈프리가 크게 감동받은 그림으로, 그녀가 미술 작품을 수집하는 계기가 되었다고 한다. 노예 시장에 선 엄마와 아이의 모습이 미국인들에겐 지우고 싶은 과거를 상기시킨다 하여 전시를 거부당하기도 했다. 이처럼 미술작품은 때로 직시하고, 반성하고, 지켜야 할 것들을 알려주는 강력한 수단이 되기도 한다.

커피 잔과 꽃병

앙리 팡탱 라투르 Henri Fantin Latour

❖ 1865년, 캔버스에 유채, 개인 소장

유리 꽃병은 자신에게 들이치는 빛을 한아름 받아낸 뒤 뒤쪽 벽에 그림자를 만들어낸다. 옹기종기 모여 있는 꽃들이 직선과 곡선으로 조화를 이루는 동안 빈 찻잔은 수저를 내려놓고 한숨 잠을 청한다. 라투르는 19세기 파리의 진보적인 화가들과 어울렸으나, 보수적이고 전통적인 기법도 적절히 구사, 사진처럼 사실적인 그림에 뛰어났다.

삶의 단계
카스파르 다비트 프리드리히 Caspar David Friedrich

✣ 1834년, 캔버스에 유채, 라이프치히 미술관

일종의 상상화로, 낭만적인 대자연 앞에서 느끼는 철학적 상념을 표현했다. 등을 돌린 남자는 예순을 넘긴 화가 자신으로 노년층을, 그 앞에 선 남자는 장년층을, 젊은 여인은 청년층을 그리고 아이들은 유년기를 상징, 삶의 단계를 표현했다. 자연은 그대로이지만, 개인의 삶은 언제나 유한하고, 그래서 덧없고, 그만큼 소중하다.

파리, 카페 드 라 페

콘스탄틴 코로빈 Konstantin Korovin

❖ 1906년, 캔버스에 유채, 모스코바 트레치아코프 미술관

'평화 다방'으로 번역할 수 있는 '카페 드 라 페'는 파리 9구에 위치한다. 화려한 외관을 자랑하는 그랜드 호텔의 부속 카페로, 건축가 알프레드 아르망이 설계했다는 사실로 주목을 받았으며, 에밀 졸라, 차이콥스키, 모파상, 오스카 와일드, 세르게이 댜길레프 등이 손님으로 드나들면서 더욱 명성을 얻었다.

195

Saturday

Creative Buzz 영감

폭풍우가 지나간 에트르타 절벽

귀스타브 쿠르베 Gustave Courbet

❖ 1869~1870년, 캔버스에 유채, 파리 오르세 미술관

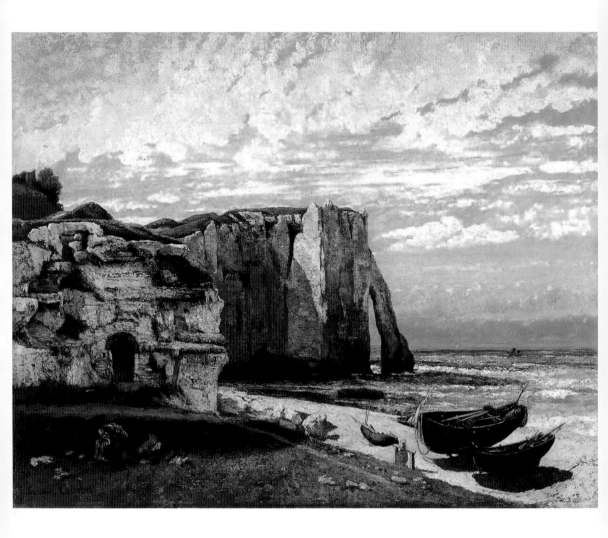

프랑스 북부의 작은 어촌이었던 에트르타는 쿠르베, 부댕, 마네, 모네 등이 찾으면서부터 점차 유명해졌다. 쿠르베는 먼 거리에 이젤을 두고 코끼리 모양의 육중한 절벽 전체와 고깃배 그리고 인적이 드문 해안가까지를 구름 많은 하늘과 함께 꼼꼼한 붓질로 그려냈다. 그림은 살롱전에 출품되어 호평을 받았다.

화가의 신혼

프레더릭 레이턴 Frederic Leighton

✤ 1864년, 캔버스에 유채, 보스턴 미술관

할아버지는 러시아 황실 의사, 아버지도 의사였던 레이턴은 잘생긴 외모, 멋진 화술 등 어느 하나 빠질 것 없는 화가였다. 20여 년 동안 영국 왕실 화가로 일하며 화가로서는 드물게 기사의 작위까지 수여받았다. 막 결혼한 커플의 모습을 담은 이 그림은 그러나, 그저 화가의 상상일 뿐, 레이턴은 독신으로 살았다.

"때로, 인생의 모호함이
우리를 발전시킨다."

빌헬름 함메르쇠이 Vilhelm Hammershøi
1864. 5. 15. ~ 1916. 2. 13.

툰 호수

페르디난트 호들러 Ferdinand Hodler

✤ 1905년, 캔버스에 유채, 제네바 미술·역사 박물관

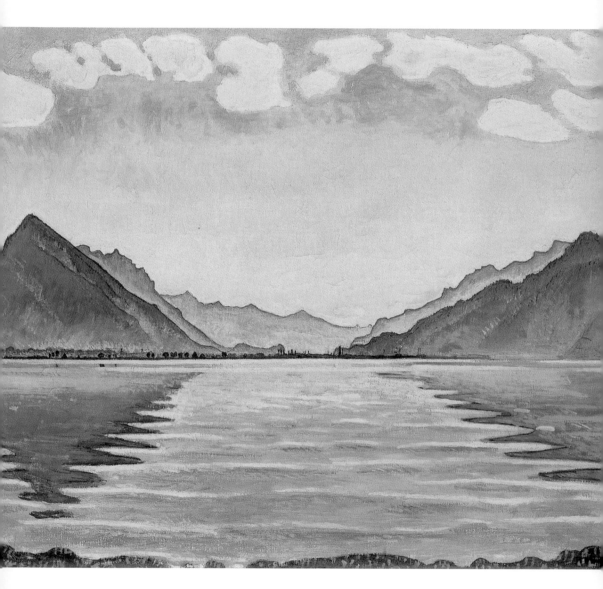

스위스의 화가, 호들러가 툰 호수의 가장 특징이 되는 부분만 남기고 나머지는 단순화하여 도식화하 듯 그린 작품이다. 죽음처럼 적막한 수평선 뒤로 두 개의 산이 좌우 대칭을 이루고, 그 아래로 물살 에 얼룩진 산 그림자도 엄격하게 대칭을 이룬다. 선명한 윤곽선을 넘나드는 푸른 색조는 신비로운 기운을 뿜어낸다.

아메리칸 고딕

그랜트 우드 Grant Wood

✣ 1930년, 캔버스에 유채, 시카고 미술관

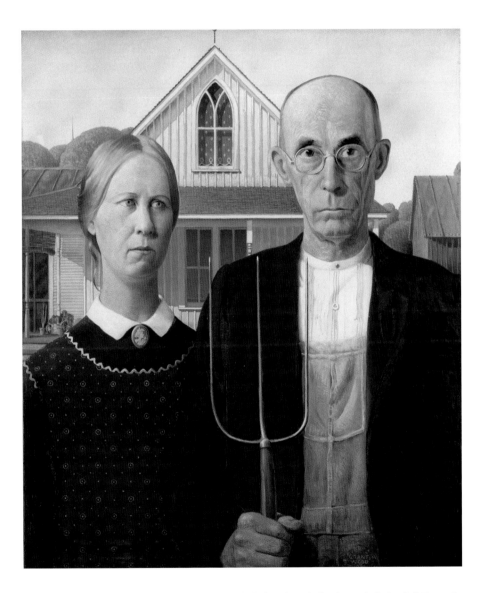

첨탑이 달린 뾰족한 지붕이 고딕 건축물을 연상시킨다. 여동생과 단골 치과의 의사를 모델로 그린 그림이지만 그림만 보면 두 남녀가 부부 사이인지, 부녀 사이인지 알 수 없다. 편치 않은 표정으로 보아 누군가에게 들켜서는 안 되는 불안한 관계 같기도 하다. 이러한 모호함이 이 그림의 가장 큰 매력이기도 하다.

학교에 남다

조지 던롭 레슬리 George Dunlop Leslie

❖ 1876년, 캔버스에 유채, 런던 테이트 미술관

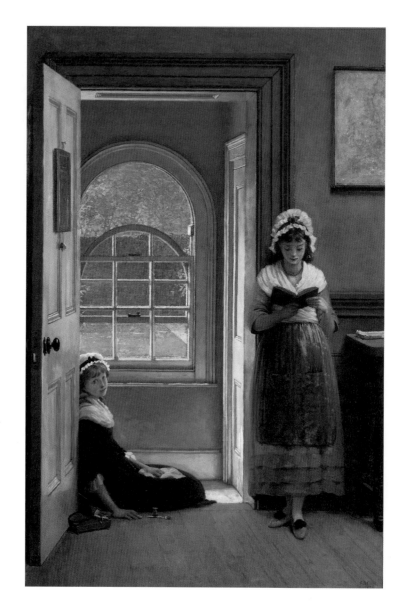

한 소녀가 교실에 서서 책을 읽고 있고, 다른 소녀는 문에 비스듬히 몸을 기댄 채 우리에게 시선을 던진다. 곁에 놓인 반짇고리로 보아 수를 놓고 있던 모양이다. 소녀들이 자발적으로 학교에 남은 것인지, 벌을 받고 있는 것인지는 알 수 없다. 언제나 설렘과 걱정이 공존하는 곳, 학교는 그런 곳이다.

시몬과 이피게네이아

프레더릭 레이턴 Frederic Leighton

✤ 1884년, 캔버스에 유채, 시드니 뉴사우스웨일즈 아트 갤러리

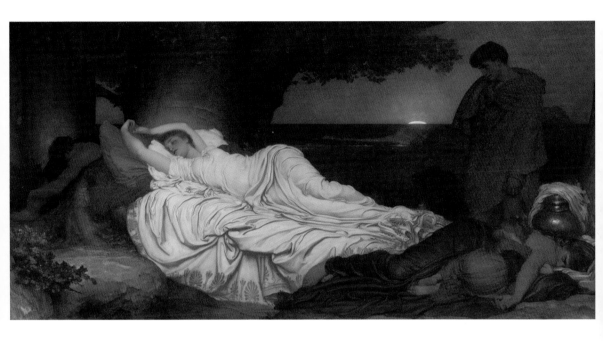

보카치오의 〈데카메론〉 중 닷새째의 이야기이다. 키프로스섬의 부유한 아버지를 둔 시몬은 험한 매너로 악명 높았으나, 어느 날 숲에서 잠든 이피게네이아의 아름다운 모습을 본 뒤, 좋은 청년으로 거듭났다. 말하자면 아름다움이 나쁜 것을 변화시킨다는 내용의 이야기이다.

뉴욕 공립도서관

타비크 프란티셰크 시몬 Tavík František Šimon

❖ 1920년경, 종이에 애쿼틴트, 개인 소장

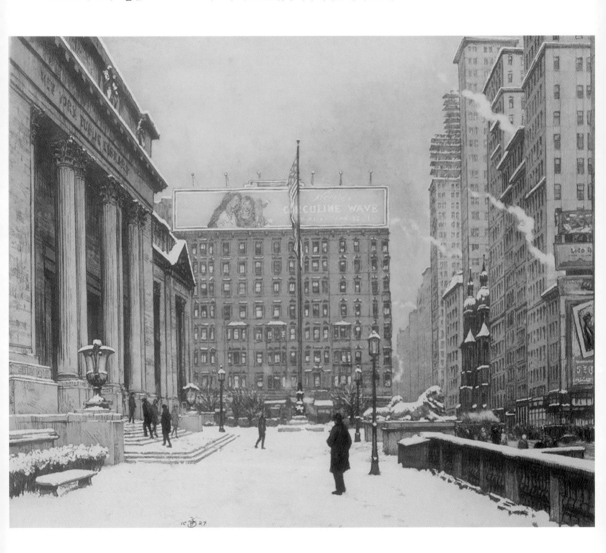

체코 출신의 화가는 마흔 나이에 세계 일주를 시도했다. 대서양을 건너 미국에 이른 뒤, 파나마 운하를 통과해 태평양을 건넜으며 아시아를 통해 다시 유럽으로 돌아갔다. 왼쪽 큰 건물은 맨해튼에 위치한 공립도서관이다. 1920년대의 모습이지만 지금도 크게 변한 것이 없다.

개의 점심 식사

피에르 보나르 Pierre Bonnard

✛ 1910년, 캔버스에 유채, 개인 소장

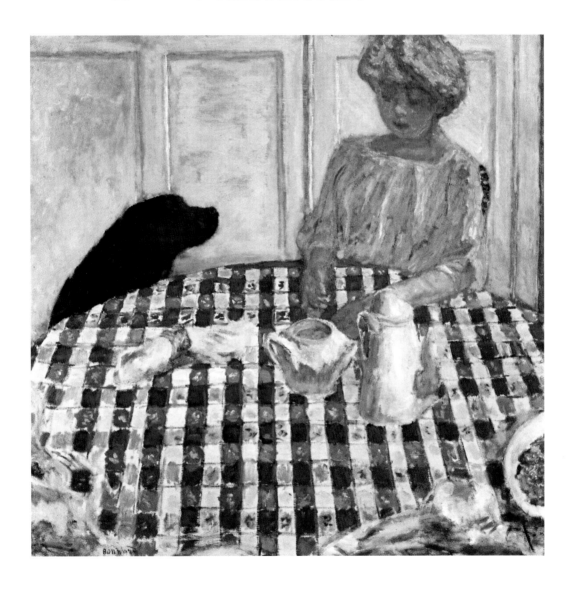

산뜻하고 화려한 색들을 섬세하게 배치하는 화가 보나르는 주로 집 실내 풍경에 아내를 담아 그리곤 했다. 붉은색 체크무늬 식탁보, 햇살을 받아 노랑으로 반짝이는 아내의 머리칼과 옷은 화사한 분위기를 주도한다. 그러나 이 모든 빛과 색을 다 흡수한 애완견의 검은색은 그 무엇보다 강렬하게 시선을 강탈한다.

편지를 읽는 소녀와 실내

빌헬름 함메르쇠이 Vilhelm Hammershøi

✤ 1908년, 캔버스에 유채, 개인 소장

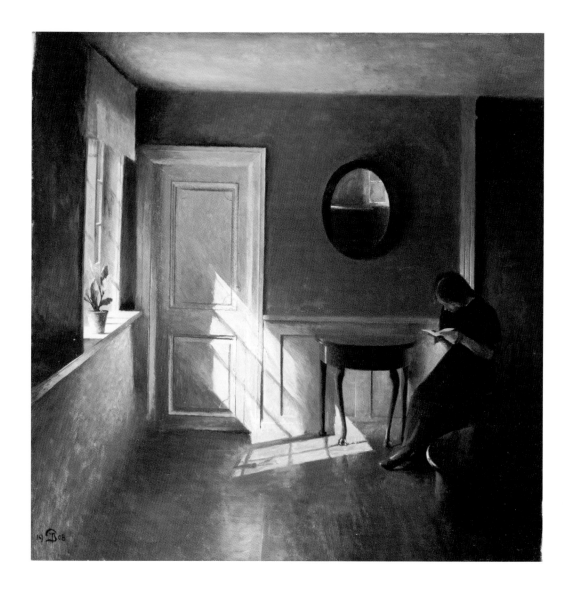

소음들이 씻겨나간 오후, 소녀는 편지를 읽는다. 창을 뚫고 들어온 바랜 햇살이 나른하게 그녀 발치로 다가와 이쪽 좀 보라며 서성이지만, 소녀는 아무런 동요가 없다. 함메르쇠이가 잡아낸 무채색 실내 공간. 고요하고 다정하지만 정도를 넘어서지 않는 빛은 곧 우리가 '덴마크!' 하면 떠올리는 분위기를 닮았다.

아몬드 나무

빈센트 반 고흐 Vincent van Gogh

❖ 1890년, 캔버스에 유채, 암스테르담 반 고흐 미술관

1890년 2월, 고흐의 동생 테오의 첫 아이가 태어났다. 테오는 아이의 이름을 형과 같은 빈센트로 정했다. 고흐는 조카를 위해 마침 사방에서 피어오르기 시작한 하얀 아몬드 꽃을 그리기로 했다. 푸른 하늘에 아몬드 꽃이 가득한, 이 행복한 기운의 계절은 고흐가 세상에서 누린 마지막 봄이었다.

옷 입은 마하 부인

프란시스코 고야 Francisco Goya

❖ 1800~1803년, 캔버스에 유채, 마드리드 프라도 미술관

고야는 침대에 누운 여인을 옷 벗은 모습과 옷 입은 모습으로 2점 그렸다. 그림의 모델은 고야의 연인이었던 알바 공작부인이라는 소문이 있다. 알바 부인은 고야와 사랑에 빠져 기꺼이 그의 모델이 되어 주었는데, 누드일 것이라곤 차마 생각지 못했던 공작이 그림을 보여달라고 요구하자 서둘러 이 작품을 제작했다는 것이다.

작은 월터의 장난감

아우구스트 마케 August Macke

❖ 1912년, 캔버스에 유채, 프랑크푸르트 슈테델 미술관

화가가 2살 난 아들 월터가 가지고 놀던 장난감을 그린 것으로 어린아이들이 좋아하는 화사하고, 대비가 강한 색감이 눈을 사로잡는다. 마케는 일상생활에서 흔히 접할 수 있는 사물을 자주 그렸는데, 짙은 윤곽선과 그 안에 가두어놓은 강렬한 색상들로 인해 낯선 분위기를 연출한다.

버릇없는 아이

장 바티스트 그뢰즈 Jean Baptiste Greuze

❖ 1760년, 캔버스에 유채, 상트페테르부르크 예르미타시 미술관

앳된 얼굴의 여자와 아이가 작은 탁자를 사이에 두고 앉아 있다. 아이는 여인의 눈치를 살핀다. 다 안 먹으면 문밖으로 나갈 생각도 말라는 엄포 때문인 것 같다. 그러나 겁만 먹고 있을 아이가 아니다. 여인이 잠깐 방심한 사이, 아이는 얼른 제 몫의 식사를 강아지에게 몰래 건네준다.

쇠퇴기의 로마인들

토마 쿠튀르 Thomas Couture

❖ 1847년, 캔버스에 유채, 파리 오르세 미술관

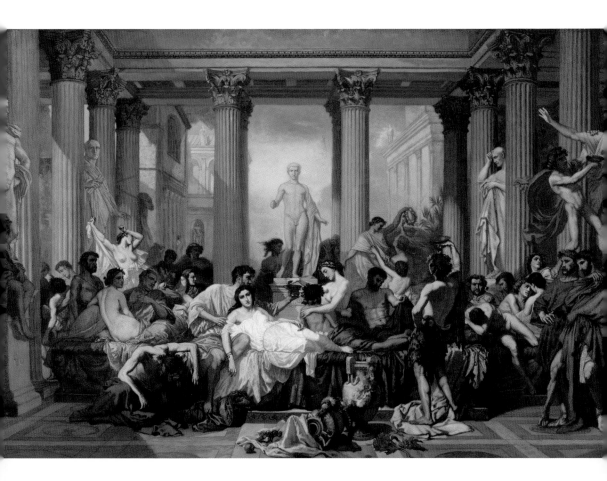

대욕장에 모여 반쯤 벗은 채로 즐기고 있는 로마인들의 모습이다. 오른쪽 귀퉁이에 그려진 두 남자
는 로마를 곧 함락할 게르만족이다. '이러니 로마 제국이 패망했다'라는 제법 교훈적인 이야기를 설
파하기 위해 그려진 역사화이다.

꽃

요한 라우런츠 옌센 Johan Laurentz Jensen

❖ 1835년, 캔버스에 유채, 함부르크 쿤스트할레

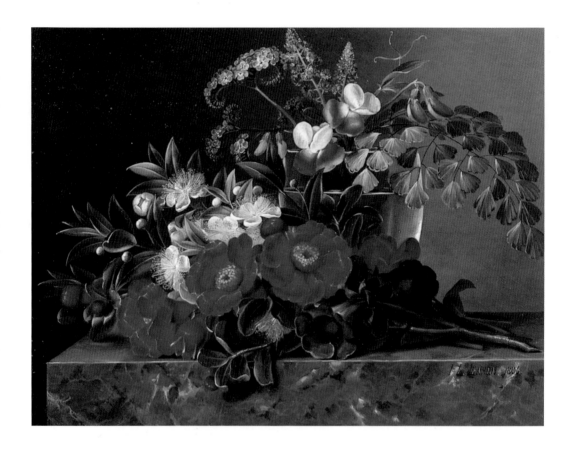

탁자 위의 꽃들은 활짝 핀 모습부터 막 봉오리가 맺힌 모습까지 다양한 자태를 뽐낸다. 식물도감을 보듯 세밀하고 정교하게 그려진 꽃들은 인공적이지만 묘하게 시선을 낚아채는 힘이 있다. 코펜하겐 왕립 미술아카데미 회원이었던 옌센은 왕비를 비롯한 여러 상류층 여성의 사랑을 받아, 그들의 취미를 돕는 미술 교사로도 활동했다.

등불 아래

하리에 바케르 Harriet Backer

❖ 1890년, 캔버스에 유채, 베르겐 코드 미술관

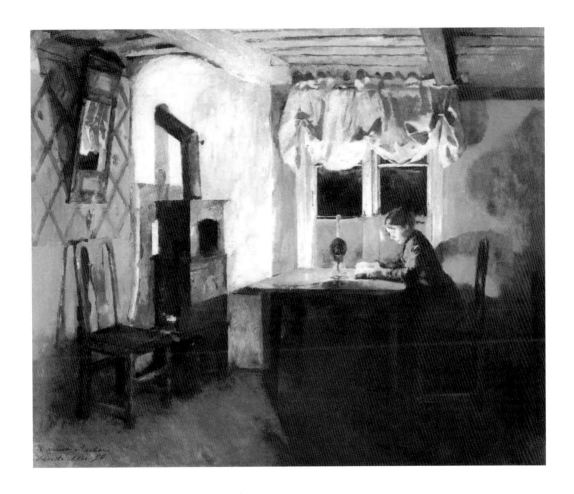

노르웨이의 깊은 밤, 집 안으로 살금살금 들어온 어둠이 작은 등불 하나에 파랗게 질려 호흡을 가다듬는다. 책에 시선을 둔 소녀의 입술에서 흘러나오는 얕은 목소리에 화들짝 놀란 어둠은 그녀의 등 뒤를 서성이다 벽에 스며든다. 실내의 모든 것들이 어둠으로부터 자신을 지켜준 등불에 느린 침묵의 인사를 건넨다.

엥하베 광장에서 노는 아이들

페테르 한센 Peter Hansen

✤ 1907년, 캔버스에 유채, 코펜하겐 스타튼스 미술관

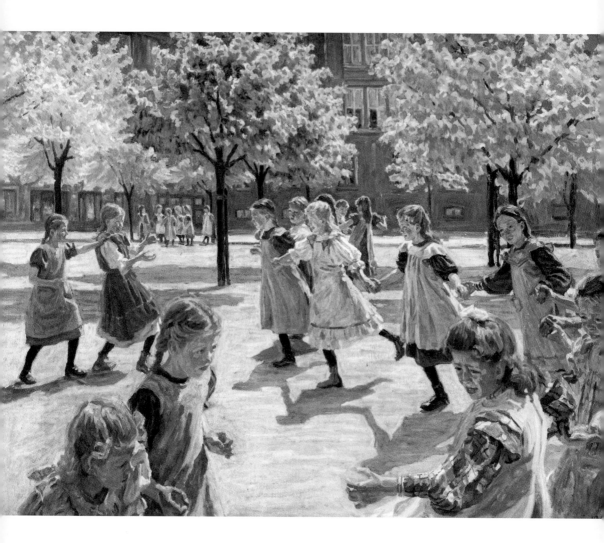

마치 잠깐 정지한 화면처럼, 그림 속 아이들은 금방이라도 다음 동작을 이어갈 듯하다. 한센은 실외의 빛에 노출된 대상들의 모습을 유심히 관찰하여, 눈에 보이는 대로의 색을 찾아내는 프랑스 외광파나 인상주의에 크게 영향을 받았다. 아이들 머리 위로 떨어지는 빛이 이들을 바라보는 그 누군가의 미소를 닮은 듯하다.

212

Tuesday

Eternal Grace 아름다움

대사들

(소) 한스 홀바인 Hans the Younger Holbein

✤ 1533년, 패널에 유채, 런던 내셔널 갤러리

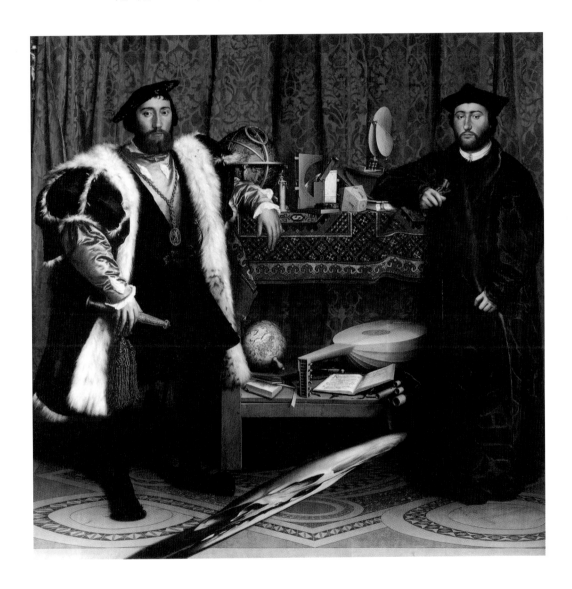

프랑스에서 온 대주교가 런던에 파견 중이던 외교관 친구와의 해후를 기념한 그림으로, 선반에 놓인 과학 기구들과 책자, 악기 등은 학문과 지식을 은유한다. 그림 하단 바닥의 몽둥이 같은 것은 비스듬히 보면 '해골'임을 알 수 있다. 모든 지식, 학문도 결국 죽음에 이른다는 '바니타스'를 뜻한다.

가르다 호숫가 말체시네

구스타프 클림트 Gustav Klimt

✜ 1913년, 캔버스에 유채, 빈 응용미술관

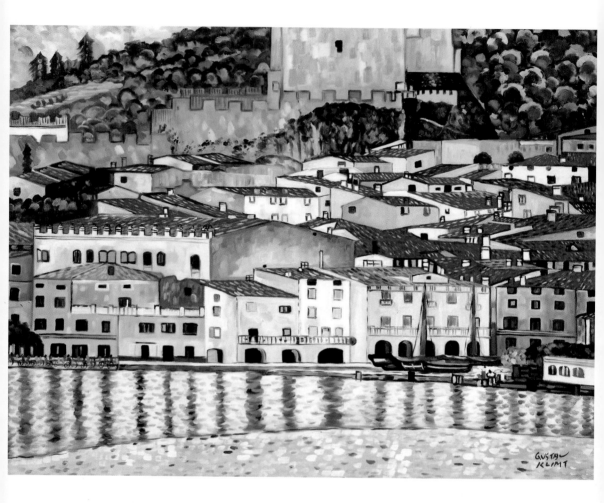

1913년, 클림트는 이탈리아 가르다 호숫가의 말체시네 마을을 찾았다. 그는 늘 하던 대로 호수 정중 앙까지 배를 타고 들어가 호수 쪽에서 바라본 마을의 모습을 그림에 담았다. 마치 레고로 쌓은 듯 알 록달록한 색의 마을 풍광은 예쁜 장식 같은 느낌이다.

후안 데 파레하

디에고 벨라스케스 Diego Velázquez

✤ 1650년, 캔버스에 유채, 뉴욕 메트로폴리탄 미술관

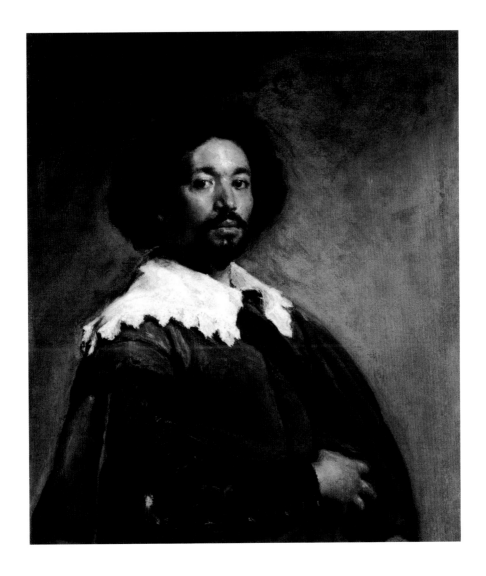

스페인 왕실화가로 펠리페 4세의 총애를 받던 벨라스케스는 왕족뿐만 아니라, 궁정의 시종들이나 광대와 같은 사람들도 그리곤 했다. 어둠 속에서 뚫어질 듯 관객을 보는 남자는 무어족 출신의 노예, 후안 데 파레하이다. 벨라스케스는 그를 눈여겨보았다가 자유민으로 허락, 화가로 성장하도록 도와 주었다.

정찰병 – 적 또는 아군

프레더릭 레밍턴 Frederic Remington

✤ 1900~1905년, 캔버스에 유채, 윌리엄스타운 클라크 미술관

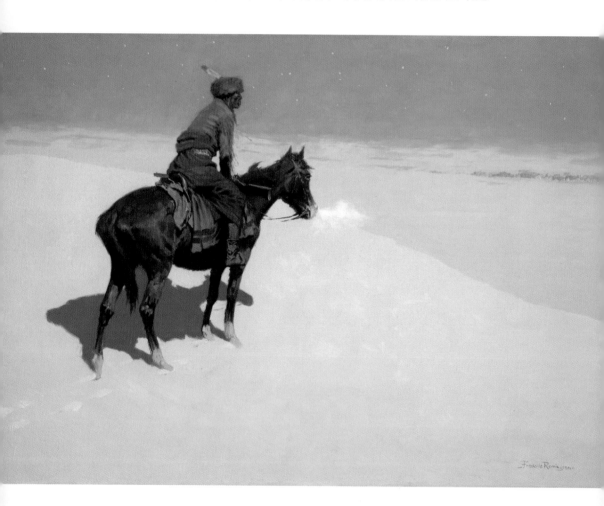

미국 예일 대학에서 미술을 공부한 화가는 서부 여행을 하며 그곳 풍광에 빠져 카우보이나 인디언, 미국기병대 등 서부 영화의 한 장면 같은 그림을 그리곤 했다. 지친 말에, 그 말보다 더 고단해 보이는 인디언이 눈 덮인 들판 끝 사람들의 모습을 발견한 뒤, 생각에 잠겨 있다. 적일까, 아니면 아군일까?

하얀 장미

앙리 팡탱 라투르 Henri Fantin Latour

❖ 1875년, 캔버스에 유채, 요크 아트 갤러리

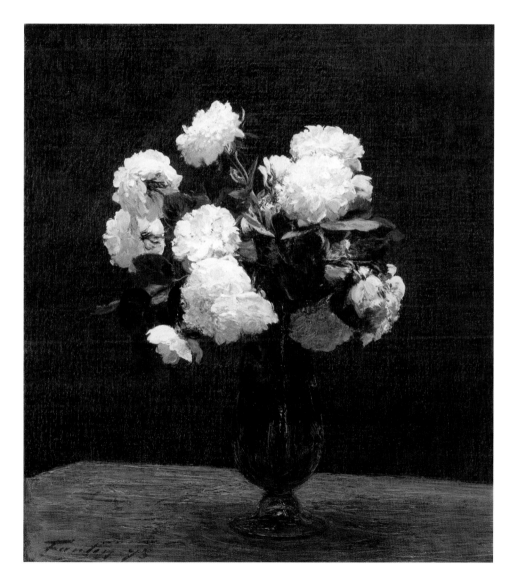

실내 탁자 위 꽃병에 흰 장미 몇 송이가 꽂혀 있다. 붓으로 칠한 자국이 고스란히 남아 있어 이것이 '그림'이라는 사실을 굳이 숨기지 않음에도 불구하고 사진을 능가할 정도의 압도적인 사실감이 눈길을 사로잡는다. 손을 뻗어 만지고 싶을 정도의 이 사실감은 앙리 팡탱 라투르의 그림에서 가장 눈에 띄는 점이기도 하다.

아이의 목욕

메리 커셋 Mary Cassatt

❖ 1893년, 캔버스에 유채, 시카고 미술관

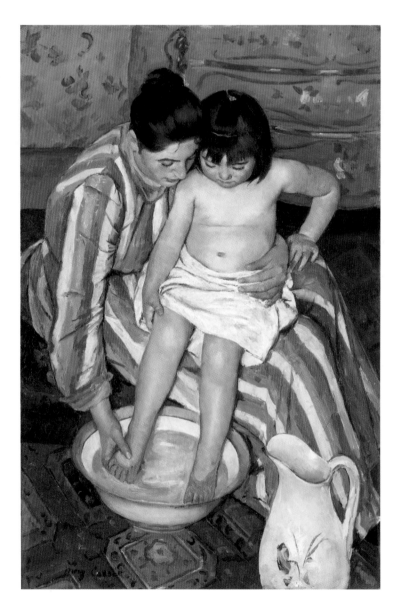

미국 부유한 집안의 딸로 태어나, 어린 시절 유럽 미술관에서 명화들을 접한 뒤 화가의 꿈을 키운 커셋은 주로 어머니와 아이를 주제로 한 그림을 그렸다. 여성 화가들의 그림 주제가 주로 가정 안에 머무는 것은 낯선 모델과의 작업도, 거리를 활보하며 붓을 드는 것도 제약이 있던 시대였기 때문이다.

218
Monday

Bright Energy 에너지

봄날 아침 몽마르트르 거리

카미유 피사로 Camille Pissarro

❖ 1897년, 캔버스에 유채, 개인 소장

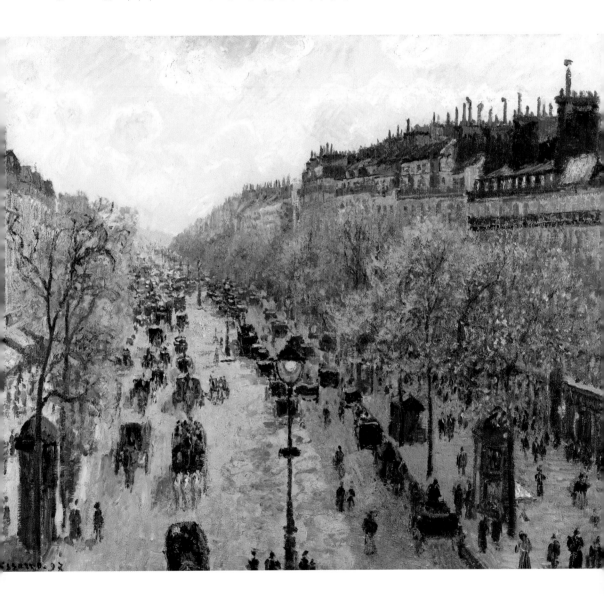

몽마르트르 거리의 모습을 각각 다른 계절, 다른 시간으로 묘사한 14점의 연작 중 하나이다. 피사로는 작업을 위해 이 거리가 내려다보이는 호텔에 방을 잡고, 발코니에 나와 그림을 그렸다. 봄날 아침 빛을 잔뜩 머금은 거리 위로 쏟아져 나온 19세기 파리지앵들에게 달콤하고 경쾌한 프랑스어로 아침 인사를 건네고 싶어진다. 봉주르!

우유를 따르는 여인

요하네스 페르메이르 Johannes Vermeer

✤ 1658년, 캔버스에 유채, 암스테르담 국립미술관

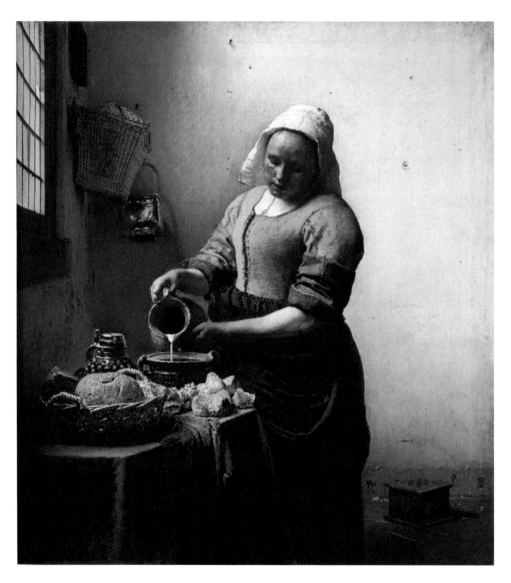

창을 통해 들이치는 빛이 실내를 은은히 밝히는 동안 노란 상의에 푸른 치마를 입은 여인이 하얀 두건을 쓰고, 하얀색 우유를 푸른 탁자보가 드리운 식탁 위 붉은 그릇에 따르고 있다. 페르메이르는 이처럼 파랑, 노랑, 하양과 붉은색 등 단출한 색들로 고요하고 서정적인 실내 풍경을 사실적으로 담아냈다.

봉을 잡고 있는 발레리나

에드가르 드가 Edgar Degas

❖ 1877년, 캔버스에 혼합 매체, 뉴욕 메트로폴리탄 미술관

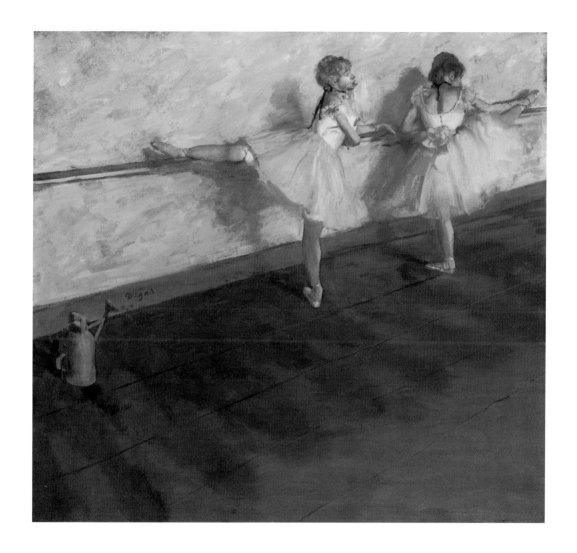

드가는 동시대 무용이나 오페라 공연에 관심이 깊어 무대에서 노래하는 가수의 모습이나, 발레리나
들의 모습을 자주 그리곤 했다. 자신이 사랑하는 곳의 소소한 풍경과 일상을 무심한 시각으로 담아
낸 오늘날의 사진과 같은 그림으로, 그 안의 대상들은 타인의 시선을 아예 의식하지 못하고 있다.

마요르카의 계단식 정원

산티아고 루시뇰 Santiago Rusiñol

✜ 1911년, 캔버스에 유채, 소재 불명

스페인 바르셀로나 출생으로 파리에서 공부한 루시뇰은 주로 정원과 실내외 공간의 적적한 모습을 그리곤 했다. 이 작품은 스페인 동부의 큰 섬, 마요르카를 방문해 그린 풍경화이다. 먼 산 아래로 계단식으로 만든 초록빛 풀밭이 보이고, 그 사이사이, 나무에 핀 꽃이 눈을 부시게 한다.

무도회

장 베로 Jean Béraud

✣ 1878년, 캔버스에 유채, 파리 오르세 미술관

프랑스 혁명 이후 정치적 격변기를 거친 뒤, 안정세를 찾아가던 19세기 말부터 제1차 세계대전이 일어나기 직전까지를 프랑스인들은 '벨 에포크', 즉 '좋은 시대'라고 불렀다. 베로는 그 시기 부유층의 저택에서 벌어지던 사교 모임을 자주 화폭에 담곤 했다. 값진 샹들리에와 우아하지만 권위가 있는 붉은 커튼이 인상적이다.

제비들의 비행

자코모 발라 Giacomo Balla

✣ 1913년, 패널에 구아슈, 오테를로 크뢸러 뮐러 미술관

"뱀처럼 생긴 커다란 튜브를 단 경주용 자동차가 사모트라케 승리의 여신보다 더 아름답다"라고 외치던 이탈리아 미래파는, 과학과 산업의 발전으로 가능해진 속도감 넘치는 새로운 세계에 열광했다. 그 일원인 발라는 창가를 날아다니는 제비의 움직임을 잡아내기 위해 선을 겹치듯 연속적으로 배열하는 방법을 사용했다.

침대

에두아르 뷔야르 Édouard Vuillard

✣ 1891년, 캔버스에 유채, 파리 오르세 미술관

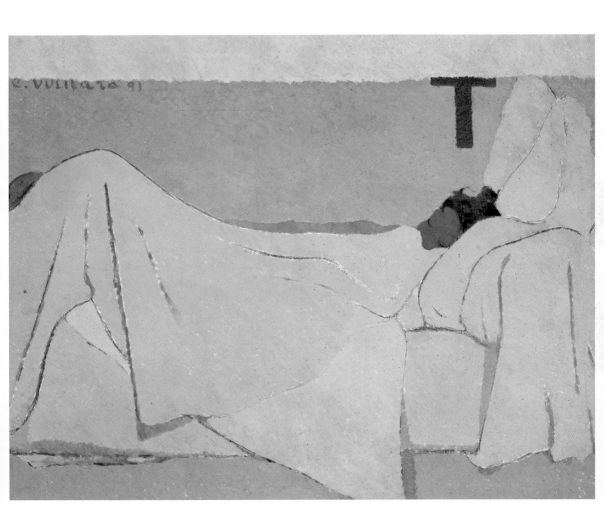

평면적인 그림으로 큰 이야깃거리가 없는, 그저 소박한 일상의 공간을 담아낸 이 작품은 그림책의
일러스트와 같은 느낌을 준다. 과감하게 화려한 색을 화면 가득 펼쳐 보이던 뷔야르는 이 작품에서
만큼은 단출한 무채색과 몇 개의 선만으로 어느 일요일 오후의 늦잠 같은 달달한 휴식을 그려내고
있다.

"우리를 조금 크게 만드는 데
걸리는 시간은 단 하루면 충분하다."

파울 클레 Paul Klee
1879. 12. 18. ~ 1940. 6. 29.

푸른 리기산

윌리엄 터너 Joseph Mallord William Turner

✛ 1842년, 종이에 수채, 런던 테이트 미술관

루체른 호수에서 바라본 이른 아침, 여명의 리기산 모습이다. 영국 최고 권위의 현대미술상을 터너
상이라 부를 정도로 영국인들의 터너에 대한 사랑은 깊다. 특히 이 그림은 경매 시장에서 6백만 파
운드에 낙찰, 해외로 팔려나갈 뻔했으나 영국인들이 단 5주 만에 기금을 모아 영국 정부가 소유할
수 있게 되었다.

여주인과 하녀
피터르 드 호흐 Pieter de Hooch

❖ 1657년, 캔버스에 유채, 상트페테르부르크 에르미타시 미술관

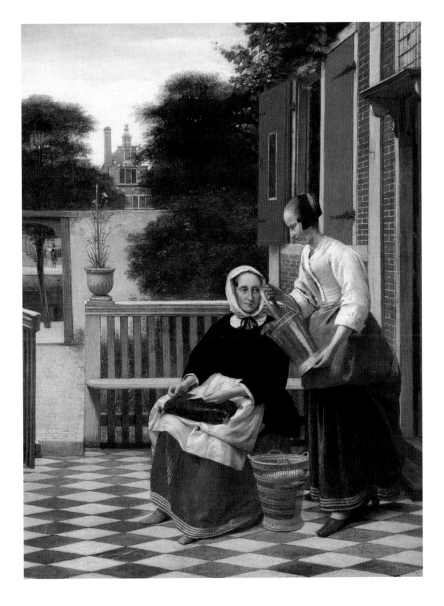

네덜란드인들의 일상을 그린 화가 호흐는 델프트에서 한동안 활동하다 암스테르담으로 이주했다. 아침 일찍 혹은 늦은 오후, 절정을 피한 적당한 빛에 옅은 구름이라도 앉은 듯, 고요하고 차분한 분위기가 일품이다. 멀리 보이는 건물은 '네덜란드' 하면 떠오르는 전형적인 모양새를 하고 있다.

부지발의 레스토랑

모리스 드 블라맹크 Maurice de Vlaminc

❖ 1905년, 캔버스에 유채, 파리 오르세 미술관

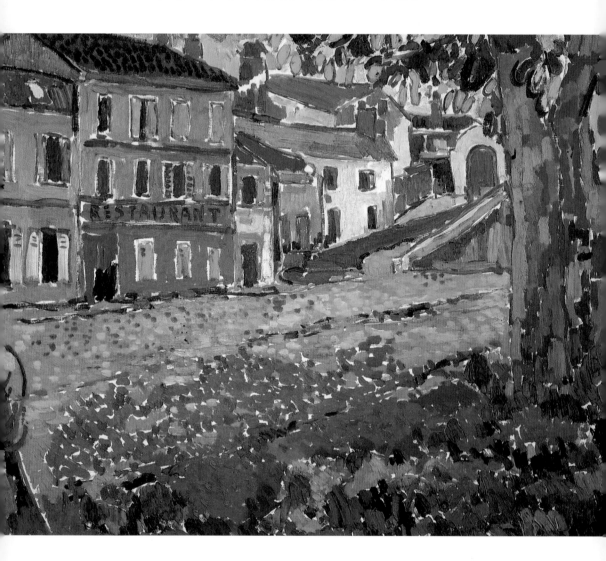

자연을 가장 자연스럽지 않은 색채로 담아낸 블라맹크는 바이올린 연주자이자, 자전거 선수로 생활비를 벌면서 독학으로 미술을 공부했다. 파리 근교 부지발의 레스토랑 인근 풍경을 그린 것으로, 초록과 일부 고동색을 제외한 대부분의 색채는 자연색을 완전히 벗어나 있다. 그의 회화는 색을 통한 격정적인 마음의 표현이었다.

아침 식사 후

엘린 다니엘손 감보기 Elin Danielson Gambogi

❖ 1890년, 캔버스에 유채, 개인 소장

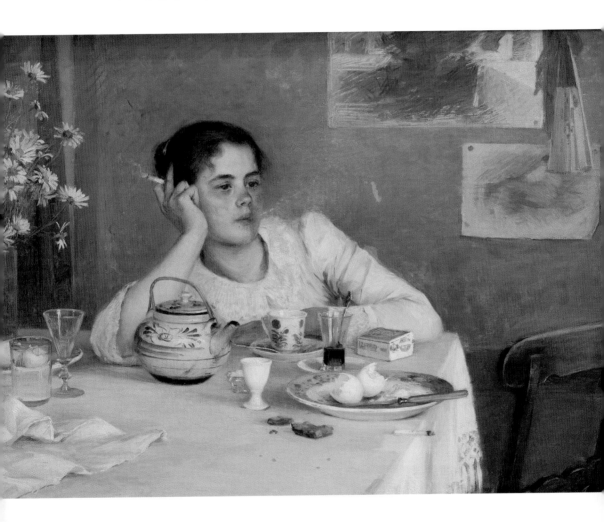

빵과 삶은 달걀과 차까지, 아침 식사를 마친 직후이다. 식탁에 비스듬히 기대앉은 여인의 오른 손가락 사이에 담배가 끼워져 있다. 멍한 표정은 아침 식사 후부터 시작될 늘 똑같은 일상에 대한 권태 탓일까, 아니면 함께 식사하지만 언젠가부터 더 이상 함께가 아닌 가족들에 대한 체념 때문일까.

안토니우스와 파우스티나 신전

랑슬로 테오도르 드 튀르팽 드 크리세 Lancelot-Théodore Turpin de Crissé

✤ 1808년, 캔버스에 유채, 보스턴 미술관

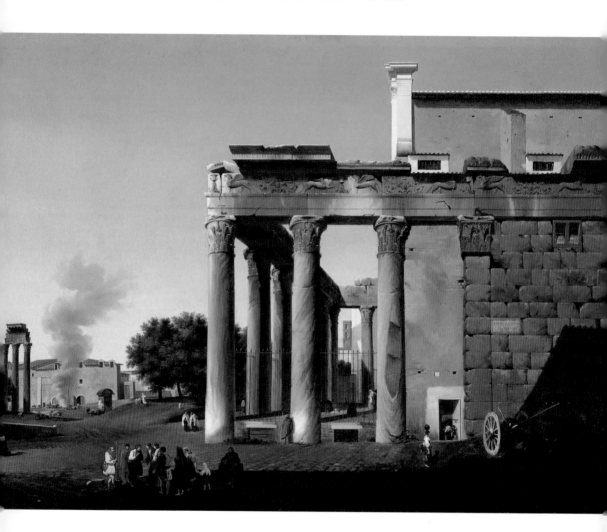

파우스티나 신전은 로마제국의 평화기인 5현제 시절, 안토니우스 황제가 죽은 아내를 위해 2세기경 세운 신전으로 자신도 이곳에서 영면했다. 이 신전은 11세기경부터 교회로 사용되었고, 17세기에 재건축되었다. 화가는 파리 미술아카데미 회원이자 작가였으며 여러 미술 단체의 중책을 역임했다.

230
Saturday

Creative Buzz 영감

정원 길

비어트리스 엠마 파슨스 Beatrice Emma Parsons

연도 불명, 종이에 수채, 소재 불명

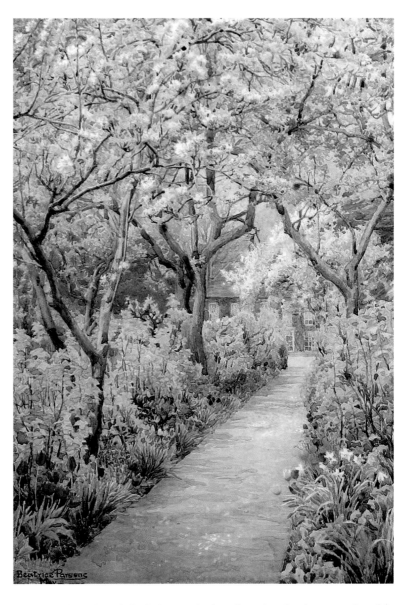

향기를 뿜어대는 꽃들 덕분에 물감이 번지듯 봄이 마음에 스며든다. 파슨스는 아름다운 꽃이 만발한 정원 풍경을 수채화로 그렸던 화가이다. 그녀의 그림은 발표 즉시 엽서에 실렸고, 영국 메리 여왕을 비롯한 귀족들은 앞다투어 그녀의 그림을 사들이곤 했다.

마담 퐁파두르

프랑수아 부셰 François Boucher

✣ 1756년, 캔버스에 유채, 뮌헨 알테 피나코테크

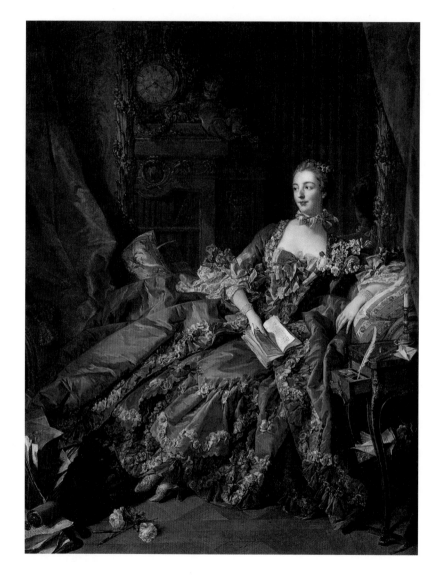

퐁파두르는 루이 15세의 애첩으로 프랑스 궁정의 사치스럽고, 향락적인 분위기에 걸맞은 옷과 장신구, 그리고 태도와 음식 문화까지 모든 유행을 선도했다. 그러나 정작 그녀는 인간 이성의 승리를 믿는 계몽주의자들과 어울렸고, 출간되자마자 금서로 지정될 백과사전 출판에 막대한 후원을 아끼지 않았다.

헬리오가발루스의 장미

로런스 알마 타데마 Lawrence Alma Tadema

✥ 1888년, 캔버스에 유채, 개인 소장

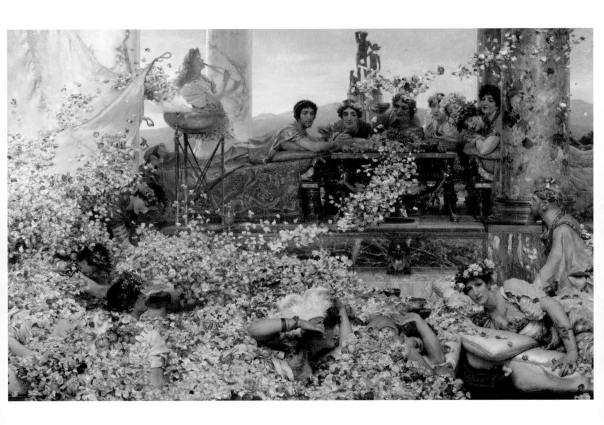

자신이 광적으로 좋아하는 제비꽃잎을 앞이 안 보일 정도로 쌓아 그 안에서 사람들이 죽어나가는 모습을 보며 파티를 즐겼다는 로마 황제, 헬리오가발루스의 이야기를 담은 것이다. 화가는 제비꽃보다 더 치명적인 느낌을 주기 위해 장미꽃을 사용했다. 그림 오른쪽 남자는 화가 자신으로 황제가 즐기는 모습을 비난의 눈으로 보고 있다.

어린 소녀가 있는 실내

앙리 마티스 Henri Matisse

❖ 1905~1906년, 캔버스에 유채, 뉴욕 현대미술관

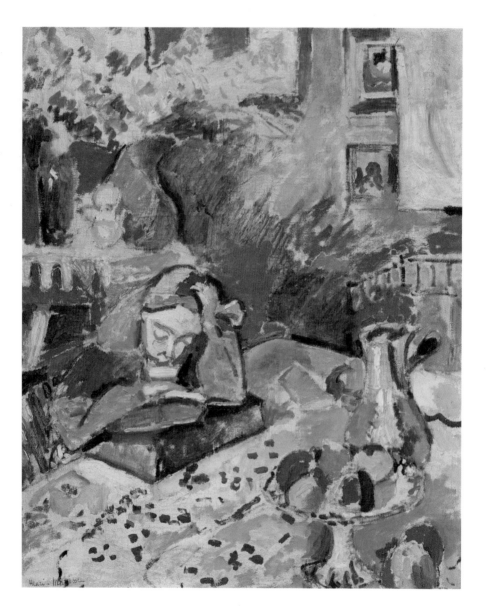

소녀가 식탁에 앉아 책을 읽고 있다. 식탁에 놓인 과일과 음료수, 꽃과 그 향기가 온갖 색으로 빛나면서 소녀의 등을 두드리지만 그 무엇도 그녀의 독서를 방해하지 못한다. 소녀는 마티스가 결혼하기 전에 사귀었던 모델과의 사이에 태어난 딸로, 종종 아버지를 위해 모델이 되어주었다.

프리다와 디에고 리베라

프리다 칼로 Frida Kahlo

❖ 1931년, 캔버스에 유채, 샌프란시스코 현대미술관

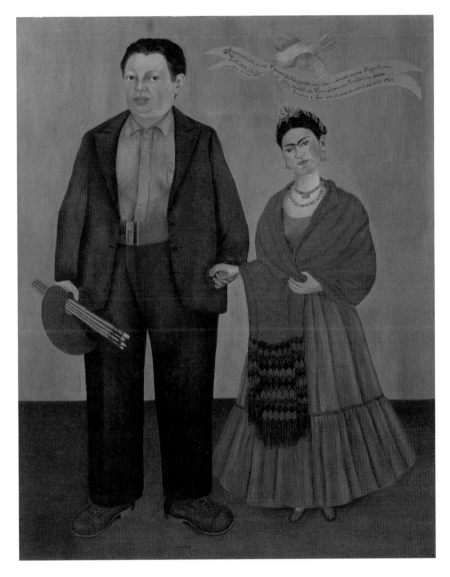

교통사고로 불편해진 몸을 이끌고 사회주의 운동에 참여하던 칼로는 당시 멕시코 화단을 이끌던 리베라와 만나 사랑에 빠진다. 그림은 1931년 4월, 결혼을 기념하여 그린 것이다. 리베라보다 그녀 자신을 훨씬 작게 그렸지만, 수박색 원피스와 붉은색 망토를 통해 그 열정의 농도가 만만치 않음을 보여준다.

아침 식사 시간

한나 파울리 Hanna Hirsch Pauli

✣ 1887년, 캔버스에 유채, 스톡홀름 국립미술관

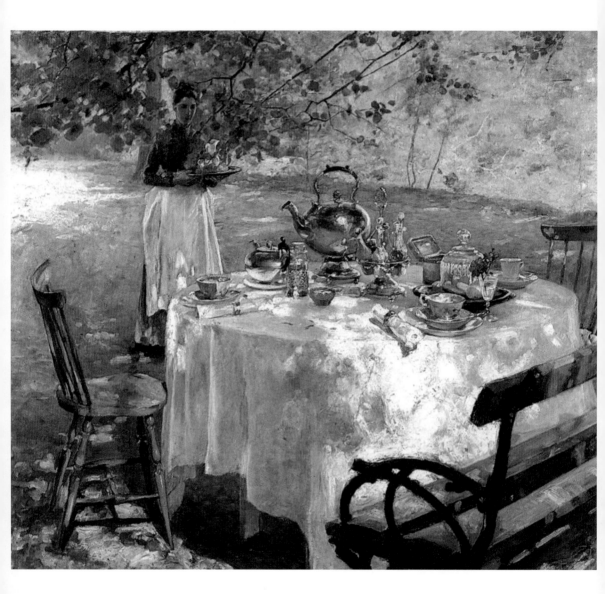

눈부신 아침 햇살이 초록 잎 틈을 빠져나와 식탁 위에 떨어진다. 은 식기와 하얀 식탁보가 아침 봄볕과 힘을 겨루는 동안 텅 빈 의자는 곧 자리에 앉을 주인들을 기다리며 바람에 몸을 말린다. 그림은 1889년 파리 세계 박람회에 이어, 1893년의 시카고 세계 박람회에서도 전시되었다. 그림에 서명된 한나 히르슈의 '히르슈'는 그녀의 결혼 전의 성이다.

모라 시장
안데르스 소른 Anders Zorn

❖ 1892년, 캔버스에 유채, 개인 소장

스웨덴의 국민 화가로 칭송받는 소른은 스웨덴의 국왕 오스카 2세를 비롯하여, 클리블랜드, 태프트, 루스벨트까지 미국 대통령 3명의 초상화를 그리는 등 유명인들을 그림에 담았지만, 이 그림처럼 고향의 흥미로운 일화를 그리기도 했다. 장날 모처럼 나온 부부가 "딱 한 잔만!" 하고 시작한 것이 과음으로 이어진 듯하다.

흰 라일락

에두아르 마네 Édouard Manet

✣ 1882년, 캔버스에 유채, 베를린 내셔널 갤러리

19세기 전통 화단에서 가장 격렬한 비난을 받았던 마네는 매독으로 건강이 악화되면서부터 작은 크기의 정물화 작업에 몰두했다. 일상의 사소한 것들에 관한 관심이 컸던 19세기 화가답게, 그는 정물화로는 자주 그려지지 않던 라일락을 작은 물병에 가득 담아 그렸다. 투명한 물병에 통과되는 빛과 검은 배경의 대조가 시선을 낚아챈다.

봄꽃을 그리는 아이들

비고 요한센 Viggo Johansen

✤ 1894년, 캔버스에 유채, 스카겐 미술관

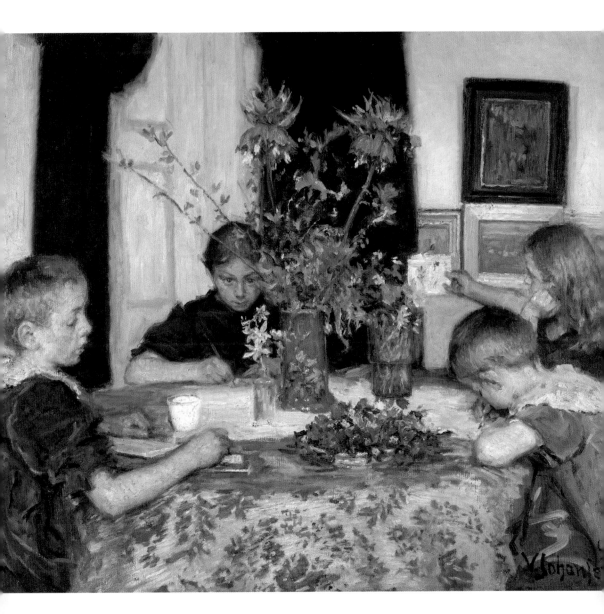

요한센은 코펜하겐의 미술아카데미 부설 학교를 중퇴했으나, 머지않아 그곳 교장에까지 올랐다. 그는 종종 자기 가족들이 어울리는 장면들을 스케치하듯 빠른 붓질로 기록하곤 했다. 진지하게 꽃을 그리는 아이들 맞은편에서 환한 미소와 함께 그 모습을 캔버스에 옮기고 있는 화가가 보이는 듯하다.

양산을 쓴 여인

아리스티드 마욜 Aristide Maillol

✤ 1895년, 캔버스에 유채, 파리 오르세 미술관

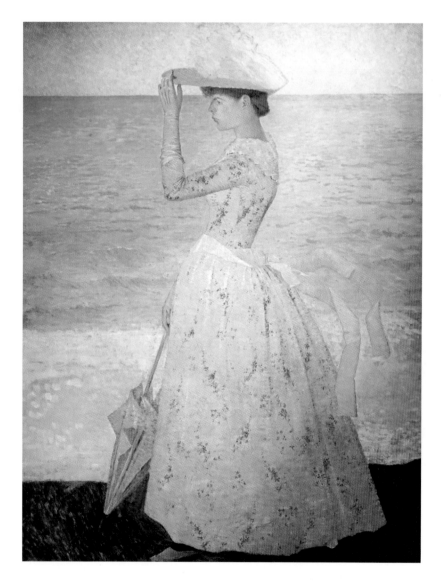

해변의 봄볕이 부드럽지만은 않은지 여인은 모자챙을 내려 부신 눈을 달랜다. 어여쁜 무늬가 은은하게 그려진 분홍빛 드레스가 봄바람에 살랑이고 허리를 묶었던 리본이 수줍음을 잊고 춤을 춘다. 이 눈부신 햇살을 보고, 느끼고, 담고, 그릴 줄 알았던 화가 마욜은 오래지 않아 눈에 이상이 생기는 바람에 조각가로 전업한다.

마르세유의 항구
폴 시냐크 Paul Signac

❖ 1907년, 캔버스에 유채, 상트페테르부르크 예르미타시 미술관

시냐크는 프랑스는 물론, 이탈리아와 네덜란드, 터키까지 여러 나라의 항구를 섭렵하는 항해 취미를
이어나갔다. 그는 정박하는 항구의 풍광을 스케치로 담아오곤 했다. 고운 색들을 팔레트에서 섞지
않고 색점으로 이어나간 덕분에 그가 그린 여러 항구의 모습들은 실제보다 더 화사하고 경쾌하다.

네 명의 소녀

아우구스트 마케 August Macke

✤ 1912~1913년, 캔버스에 유채, 뒤셀도르프 쿤스트팔라스트 미술관

파랑과 하양, 그리고 빨강과 노랑, 초록의 알록달록한 색과 단순한 선으로 그려진 4명의 소녀들. 아마도 학교를 마친 뒤 나무 그늘에 모여 느긋하게 휴식 같은 수다를 떠는 모양이다. 때로 길을 걷다, 문득 목격하게 되는 누군가의 평범한 일상이 액자 속 그림이 되어 위안을 주는 풍경이 되기도 한다.

요람

베르트 모리조 Berthe Morisot

❖ 1872년, 캔버스에 유채, 파리 오르세 미술관

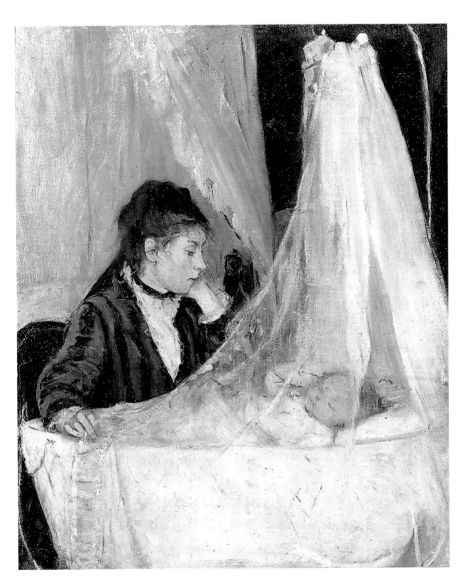

베르트 모리조는 19세기 아카데믹한 미술에 반기를 든 진보적인 미술가들의 첫 전시회에 여성으로서는 유일하게 참석했다. 그림의 주인공은 화가의 언니 에드마 모리조로, 요람 속에서 잠든 자신의 아이를 물끄러미 보고 있다. 그녀 또한 실력이 출중한 화가였지만, 결혼과 동시에 예술가로서의 삶을 포기해야 했다.

아르장퇴유의 다리

귀스타브 카유보트 Gustave Caillebotte

✛ 1885년, 캔버스에 유채, 개인 소장

1870년, 프랑스의 완벽한 패배로 끝난 프로이센과의 전쟁 직후 아르장퇴유에 세워진 철골 구조의 다리이다. 카유보트는 이곳으로 이사해 살면서 근대화라는 이름하에 숲이 파괴되고, 시커먼 굴뚝 연기를 뿜어대는 공장이 들어서는 변화의 모습을 담담하게 그림으로 기록했다.

예술품 감정

에토레 시모네티 Ettore Simonetti

연도 불명, 종이에 잉크와 수채, 개인 소장

19세기 말에서 20세기 초, 이탈리아에서 주로 활동한 시모네티는 수채화를 이용해 동방의 이국적인 풍광을 그리는 오리엔탈리즘, 즉 동방 취향의 화가였다. 서구인들에게 동방은 주로 이슬람 국가들로 설정되곤 하는데, 우월감에 사로잡힌 서구인들의 눈에 더러 왜곡된 채 그려져서 많은 논쟁을 야기하곤 한다.

포즈를 취한 후

스벤 리샤르드 베르그 Sven Richard Bergh

✢ 1884년, 캔버스에 유채, 말뫼 미술관

타인의 시선을 무시한 채 부동의 자세로 자신의 몸을 드러내는 모델 일은 엄청난 노동일 수밖에 없다. 정해진 시간이 끝났나 보다. 모델이 묵묵히 옷을 입는다. 그동안 화가로 보이는 한 남자가 바이올린을 연주한다. 감미로운 연주에 잔뜩 긴장했던 그녀가 여유를 되찾는다. 일은 끝났다. 이제 집에 간다.

마퀴이롤의 샘

앙리 마르탱 Henri Martin

❖ 1930년, 캔버스에 유채, 개인 소장

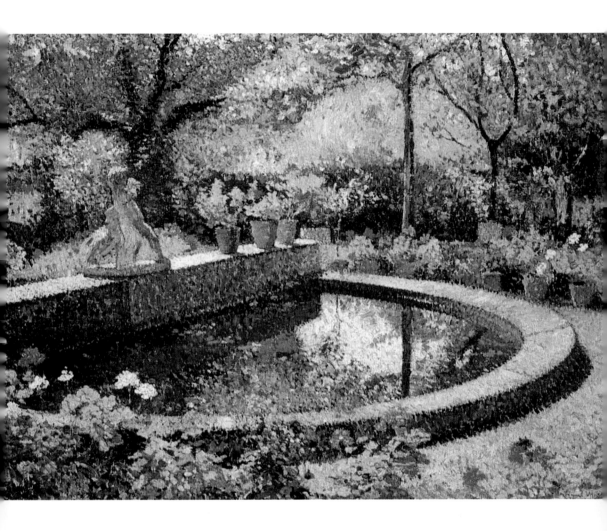

점묘파 화가들의 '점'보다는 크고, 인상파 화가들의 '선'보다는 짧게 찍은 색채들이 옹기종기 모여 마퀴이롤의 샘을 일렁이게 한다. 나무, 이파리, 꽃, 분수대에 담긴 물이 쨍하게 내리쬐는 빛에 놀라 짧은 탄식을 내뱉으며 점과 색채 사이에서 전율한다. 마르탱은 조용한 마퀴이롤로 내려와 살면서 눈부시도록 아름답고 화사한 풍광을 그리곤 했다.

247
Tuesday

Eternal Grace 아름다움

봄

산드로 보티첼리 Sandro Botticelli

❖ 1482년, 패널에 템페라, 피렌체 우피치 미술관

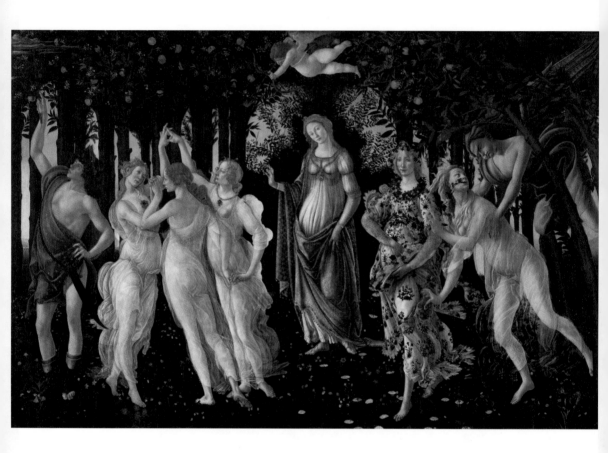

그림 오른쪽, 서풍의 신 제피로스가 꽃의 요정 클로리스를 안자 화려한 꽃무늬 옷을 입은 봄의 여신 프리마베라로 재탄생한다. 그림 정중앙에는 미와 사랑의 여신 아프로디테가 서 있다. 삼미신은 속살이 보이는 얇은 천으로 몸을 가린 채 봄을 찬양하고 왼쪽 헤르메스가 겨울 먹구름을 휘휘 저어 물리친다.

248

Wednesday

Aura of confidence 자신감

토기 화병 속의 꽃다발

(대) 얀 브뤼헐 Jan Brueghel the Elder

✣ 1599~1607년, 캔버스에 유채, 빈 미술사 박물관

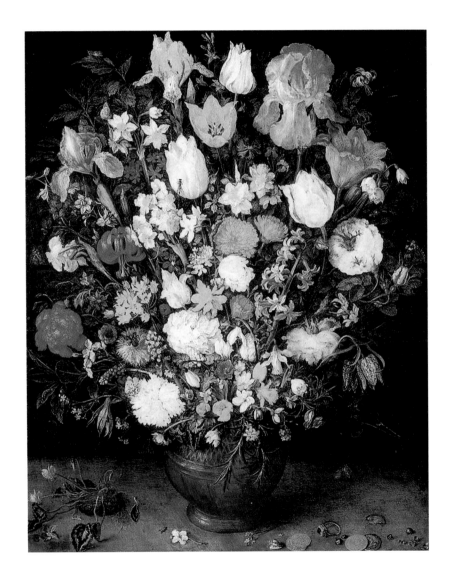

정물화는 스스로 움직이지 못하는 일상 사물을 그린 것으로 고대 로마시대의 벽화에도 등장한다. 검소한 신교국가 네덜란드에서는 팔기 좋고, 사기에도 좋은 작은 크기의 정물화가 유행했다. 얀 브뤼헐은 특히 꽃 정물화로 유명했는데, 이 그림 속에는 140여 종의 다양한 꽃이 있다.

275

249
Thursday

Rest from Everything 휴식

뤽상부르 정원에서

존 싱어 사전트 John Singer Sargent

✤ 1879년, 캔버스에 유채, 필라델피아 미술관

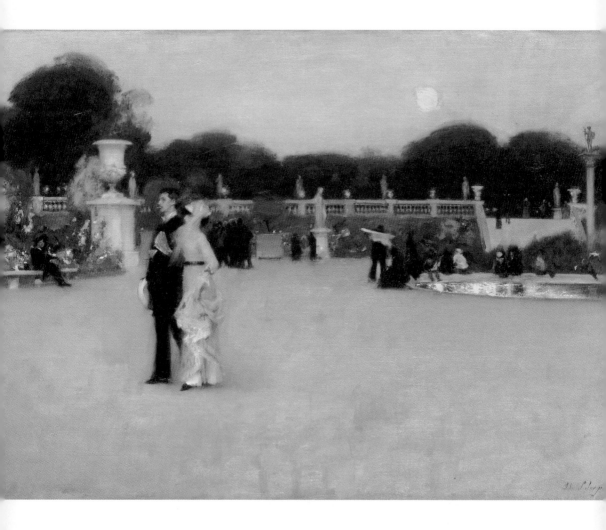

앙리 4세는 결혼을 위해 이탈리아를 떠나온 아내의 향수병을 달래려고 뤽상부르에 토스카나풍으로
궁과 정원을 지었다. 이후 이곳은 파리 코뮌 정권에 의해 거의 폐허가 되었다가, 프랑스 제3공화국
시절 재건되는데, 그에 발맞추어 이 작품이 제작되었다. 달이 뜨는 저녁, 모임을 살짝 빠져나온 듯,
남녀가 여유롭게 공원이 된 궁터를 거닌다.

파리 알렉산더 3세 다리

장 뒤피 Jean Dufy

❖ 1963년, 캔버스에 유채, 개인 소장

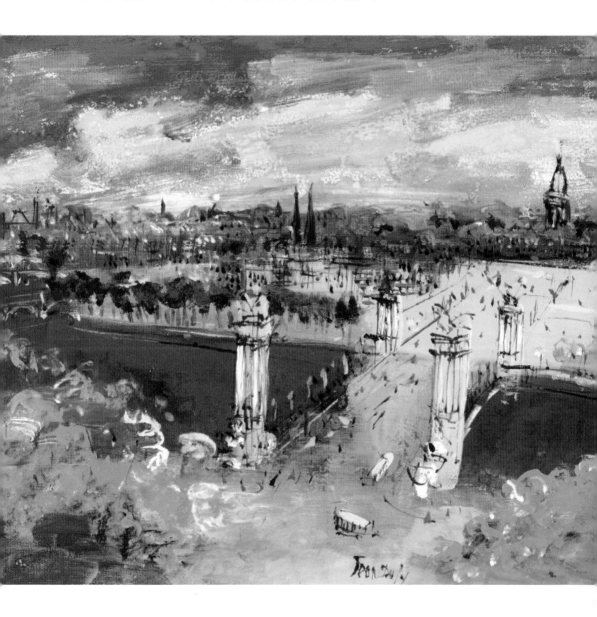

노을이 하늘을 뒤덮고, 거리에는 하나둘 불이 켜진다. 파리에서 가장 아름답다는 알렉상드르 3세교의 아르누보 스타일의 램프도 환해졌다. 이 다리 건너 북쪽으로는 1900년, 만국박람회를 위해 지은그랑 팔레가 프티 팔레를 마주하고 있다. 남쪽으로는 나폴레옹의 무덤이 있는 앵발리드에 이른다.

모란

알폰스 무하 Aphonse Mucha

❖ 1897년, 종이에 잉크와 수채, 에든버러 스코틀랜드 내셔널 갤러리

장식 미술가인 무하는 식물 등 자연 속에서 가져온 형태를 자유롭고 활달한 곡선으로 단순화시켜 반복하는 아르누보 스타일을 추구했다. 그는 장식 미술을 순수 미술의 수준으로 끌어올렸을 뿐 아니라, 상류층이 전유하는 미술의 영역을 대중들이 쉽게 접하는 일상의 물건들에 접목시키고자 했다.

봄날 아침의 튀일리 정원

카미유 피사로 Camille Pissarro

✣ 1899년, 캔버스에 유채, 뉴욕 메트로폴리탄 미술관

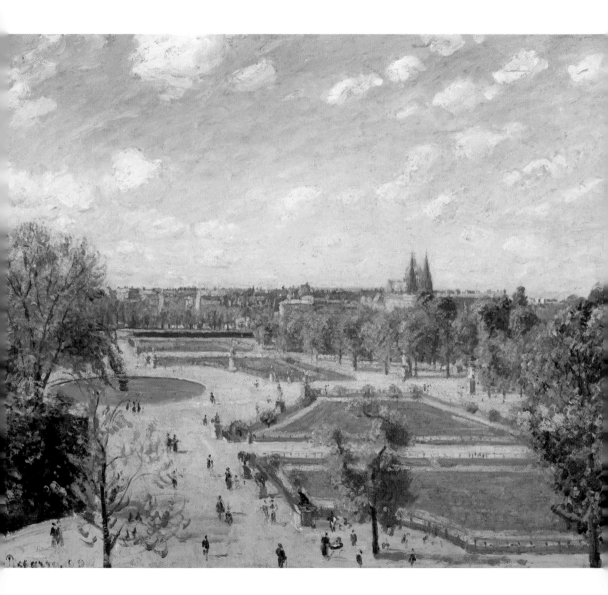

튀일리궁은 앙리 2세와 결혼한 피렌체 출신의 카트린드 메디치가 이탈리아식으로 지은 것으로 1789년 프랑스 혁명을 겪으면서, 또 1871년 파리 코뮌 때 크게 훼손되었다. 피사로가 활동하던 당시 궁의 정원은 막 보수, 개방되어 파리지앵들이 뤽상부르 공원만큼이나 편하게 찾는 공원이 되었다.

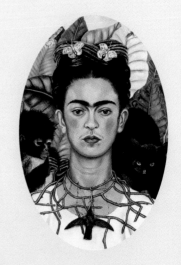

"나는 아픈 것이 아니라 부서진 것이다.
하지만 내가 그림을 그릴 수 있는 한,
살아 있음이 행복하다."

프리다 칼로 Frida Kahlo
1907. 7. 6. ~ 1954. 7. 13.

건초 더미, 눈과 해의 효과
클로드 모네 Claude Monet

❖ 1891년, 캔버스에 유채, 뉴욕 메트로폴리탄 미술관

어느 날 산책길에 건초 더미의 소박한 모습에 마음을 뺏긴 모네는, 그들이 날씨나 계절에 따라 그 색을 달리한다는 사실을 발견하고 연작으로 그려냈다. 건초더미는 머리에 하얀 눈을 뒤집어쓰고 서서 자신을 향하는 태양 빛에 푸른색 노래를 그림자로 토해낸다.

아름의 카페 테라스

빈센트 반 고흐 Vincent van Gogh

❖ 1888년, 캔버스에 유채, 오테를로 크뢸러 뮐러 미술관

파리를 떠나 남프랑스, 아를에서 한동안 머물던 고흐가 단골 카페의 모습을 그렸다. 그는 여동생에게 이 그림과 관련하여 "검은색을 전혀 사용하지 않고 아름다운 파란색과 보라색, 초록색만을 사용했어. 광장은 밝은 노란색으로 그렸단다. 특히 밤하늘에 별을 찍어 넣는 순간이 정말 즐거웠어"라고 편지를 썼다.

세네치오

파울 클레 Paul Klee

✣ 1922년, 캔버스에 유채, 바젤 미술관

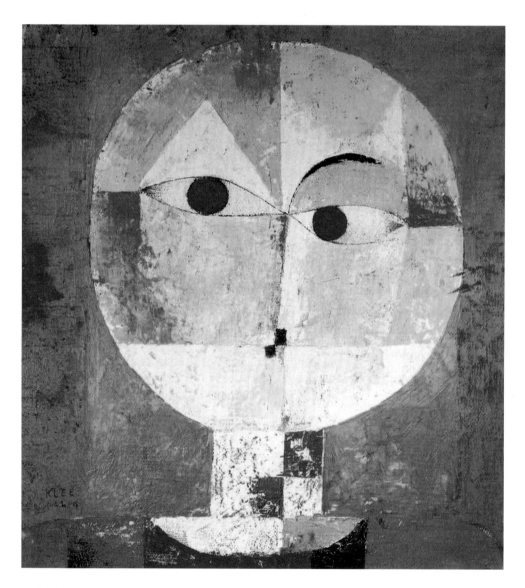

부드러운 털이 달린 식물, 세네치오는 수염 난 클레의 별명이기도 하다. 따라서 이 그림은 클레의 자화상이라 할 수 있다. 그러나 그림은 그의 외모보다는 원과 타원형, 네모와 세모, 곡선과 직선 등의 형태와 오렌지색, 노란색, 빨간색 등의 어우러짐에 더 집중, 아이처럼 천진한 마음으로 바라보게 만든다.

저녁의 구애

프리스 쉬베리 Fritz Syberg

❖ 1889~1891년, 캔버스에 유채, 스톡홀름 국립미술관

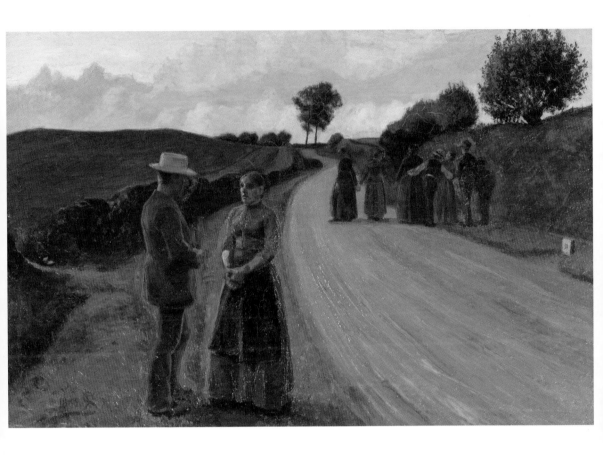

아마도 남자는 하루 일을 끝내고 집으로 가는 길이었을지도 모른다. 약속은 하지 않았지만, 은근히 기대했던 그녀의 모습이 보이자 숨이 차오르도록 달렸을 것이다. 용기 내어 그녀에게 고백의 말을 건넨다. 그녀 뒤로 나 있는 긴 길의 끝이 과연 희극일지, 비극일지는 아무도 모를 일이다.

257
Friday

Exiciting Day 설렘

몰로로 돌아오는 부친토로
카날레토 Canaletto

✤ 1745년, 캔버스에 유채, 필라델피아 미술관

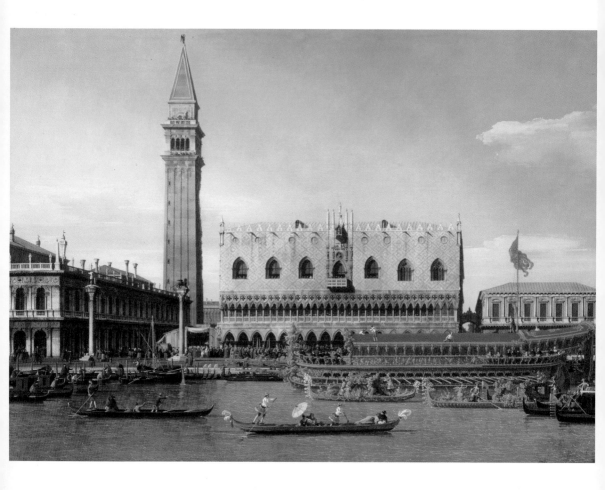

그림 오른쪽, 주황색 깃발을 단 황금색의 긴 배가 부친토로이다. 그리스도 승천 기념일 날, 국가 지도자인 도제(doge)는 부친토로를 타고 남쪽 리도섬으로 나가 금반지를 바닷속으로 던지는 의식을 치렀다. 이는 베네치아가 바다와 결혼했음을 선포하는 것이다. 행사 후 도제를 태운 부친토로는 출발지였던 몰로로 다시 돌아온다.

초록색 찬장이 있는 정물

앙리 마티스 Henri Matisse

✣ 1929년, 캔버스에 유채, 파리 퐁피두센터

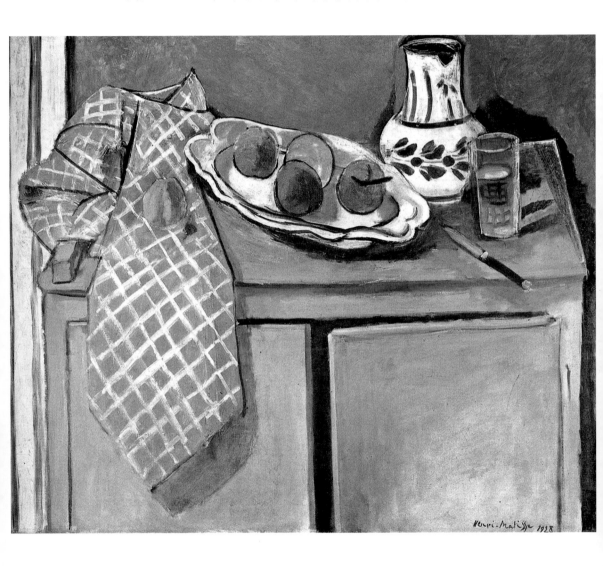

짙은 파란색 벽. 이미 파랑에 깊게 물든 찬장. 옅은 파랑 체크무늬의 식탁보. 그림자마저 파랗게 담고 있는 과일 쟁반. 오직 그 파랑을 돋보이게 하기 위해서나 존재하는 붉은 과일 몇 알. 그리고 이 상쾌한 광경을 푸른 가슴으로 보고 있는 우리. 그림 맞은편에서 우리를 바라보고 있을 푸른 마티스.

259

수련

클로드 모네 Claude Monet

✤ 1907년, 캔버스에 유채, 생테티엔 현대미술관

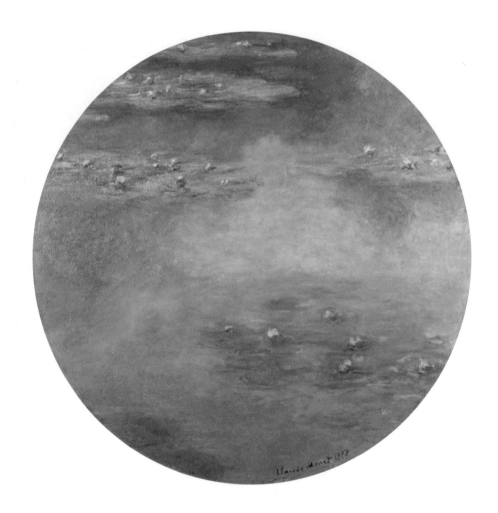

모네는 그림으로 큰 성공을 거두자 지베르니의 집과 땅을 구입해 본격적으로 연못까지 갖춘 정원을 가꾸었다. 그는 연못 위로 일본식 다리를 지었고, 여러 종류의 수련을 심었다. 새벽이면 누구보다 일찍 일어나 출근하듯 연못을 찾아 그 풍광을 그림에 담곤 했다. 둥근 테두리 덕분인지, 망원 카메라로 확대해서 본 알록달록한 팔레트 같다.

델프트의 집 안마당

피터르 드 호흐 Pieter de Hooch

❖ 1658년, 캔버스에 유채, 런던 내셔널 갤러리

네덜란드 로테르담에서 태어난 화가는 페르메이르의 고향, 델프트로 이주해 그림을 그렸다. 그와 페르메이르는 같은 도시를 기반으로 했다는 점뿐만 아니라, 그림의 분위기도 서로 닮아 있다. 이들은 주로 중산층 가정, 부드러운 빛이 들이치는 실내 모습, 사람들의 일상, 조용하고 차분한 느낌의 동네 풍경을 화폭에 담아내곤 했다.

오필리아

존 에버렛 밀레이 John Everett Millais

✤ 1851~1852년, 캔버스에 유채, 런던 테이트 미술관

세익스피어의 〈햄릿〉 속 한 장면을 그린 것으로 오필리아는 연인 햄릿이 자신의 아버지를 원수로 착각해 살해하자 스스로 강에 빠져 목숨을 끊는다. 화가는 오필리아의 비극적 슬픔을 그리기 위해 모델에게 화려한 옷을 입히고 물을 채운 욕조에 눕게 한 뒤 특유의 꼼꼼한 관찰과 묘사로 이 그림을 완성해냈다.

262
Wednesday

Aura of confidence 자신감

무지개

니콜라이 두보프스코이 Nikolay Dubovskoy

❖ 1892년, 캔버스에 유채, 노보체르카스크 돈 카자크 역사박물관

파란 침묵의 바다 위로 무지개가 모습을 드러낸다. 노 젓던 소년이 놀라 몸을 일으킨다. 물결에 일렁이는 파랑이 그의 상쾌한 비명을 다 삼켜버렸다. 습기를 잔뜩 머금은 구름이 심술을 멈추고 무지개에 영혼을 떨군 소년을 바라본다. 희망은 있다고 생각하는 순간, 바로 그 지점에서 태어나는 거대한 신탁이다.

휴식 시간

윌리엄 메리트 체이스 William Merritt Chase

❖ 1894년, 캔버스에 유채, 포트워스 아몬 카터 미술관

미국 파슨스디자인스쿨의 전신인 체이스스쿨을 설립한 화가는 프랑스 인상파 화가, 모네의 영향을 많이 받았다. 그는 실내 작업실에서 상상과 지식으로 풍경을 그리는 전통 방법에서 완전히 벗어나, 실제로 자연에 나가 빛을 면밀히 관찰한 뒤 그에 따라 달라지는 색을 포착해 그림으로 옮겨내는 외광파 화가였다.

물랭루주: 라 굴뤼

앙리 드 툴루즈 로트레크 Henri de Toulouse Lautrec

✤ 1891년, 석판화, 인디애나폴리스 미술관

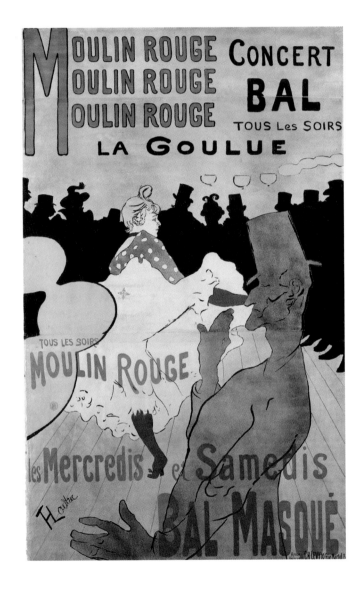

로트레크는 석판화를 이용해 파리 유흥가의 극장식 카바레나 카페 등의 광고 포스터를 제작했다. 이 포스터는 1891년 당시 파리에서 가장 인기 있던 댄스홀, 물랭루주의 의뢰를 받아 제작한 것이다. 로트레크가 제작한 포스터는 글자를 바꿔 내용을 달리할 수 있었고, 같은 그림이라도 색을 달리할 수 있어 광고에 더욱 효과적이었다.

여섯 번째 결혼기념일의 자화상

파울라 모더존 베커 Paula Modersohn Becker

❖ 1906년, 패널에 템페라와 유채, 브레멘 파울라 모더존 베커 미술관

파울라 모더존 베커는 30세가 되던 날 남편과 이혼한 뒤 파리로 떠났다. 그리고 혼자서 여섯 번째 결혼기념일을 위해 임신한 모습을 상상해 자화상을 그렸다. 임신을 축복으로 찬양하면서도 막상 임신한 여성의 배를 드러내는 일은 터부시하는 모순의 시대에 그녀가 던진 야유가 통쾌하다.

266
Sunday

Time for Comfort 위안

창가에서

아돌프 멘첼 Adolph Menzel

✤ 1845년, 캔버스에 유채, 베를린 내셔널 갤러리

무심코 열어놓은 창을 통해 바람이 성큼 들어설 때, 소심하게 머뭇거리던 빛이 재빨리 그의 꼬리를 잇는다. 등을 돌린 두 의자 사이에 고양이처럼 길게 몸을 늘어뜨린 빛이 흔들리는 커튼을 물끄러미 바라보다 슬며시 몸을 살랑인다.

아침, 요정들의 춤

장 바티스트 카미유 코로 Jean Baptiste Camille Corot

✤ 1850년, 캔버스에 유채, 파리 오르세 미술관

역사화나 초상화에 비해, 살롱전에서 훨씬 격이 낮은 주제로 취급받던 풍경화에 매료된 코로는 자연을 꼼꼼히 관찰하여, 시간과 날씨에 따라 변화하는 숲과 들의 분위기를 그림으로 기록했다. 이 그림 속 자연은 아직 촉촉한 아침 대기의 느낌이 물씬 풍긴다.

백합의 성모

윌리엄 부그로 William Adolphe Bouguereau

❖ 1899년, 캔버스에 유채, 개인 소장

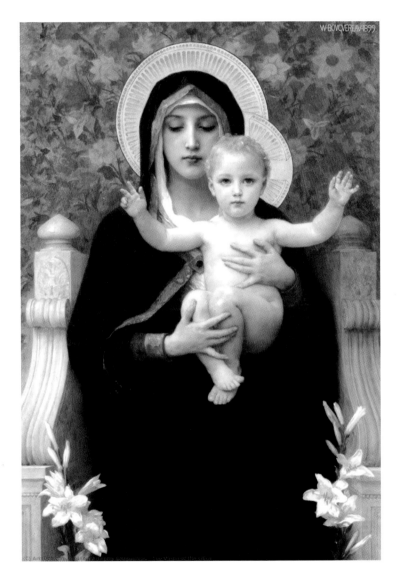

성인과 신, 영웅들을 완벽하게 아름다운 존재로 이상화해 그리는 부그로는 19세기 모던한 화가들 사이에서 아카데믹한, 따라서 진부하고 고루한 화가로 치부되기도 했다. 아름다운 예수는 두 팔을 활짝 펼치며 세상에 은총을 내리고, 겸손한 마리아는 시선을 아래로 한 채 그를 들어 안고 있다. 백합은 전통적으로 성모의 순결을 의미한다.

카네이션, 릴리, 릴리, 로즈

존 싱어 사전트 John Singer Sargent

✢ 1885~1886년, 캔버스에 유채, 런던 테이트 미술관

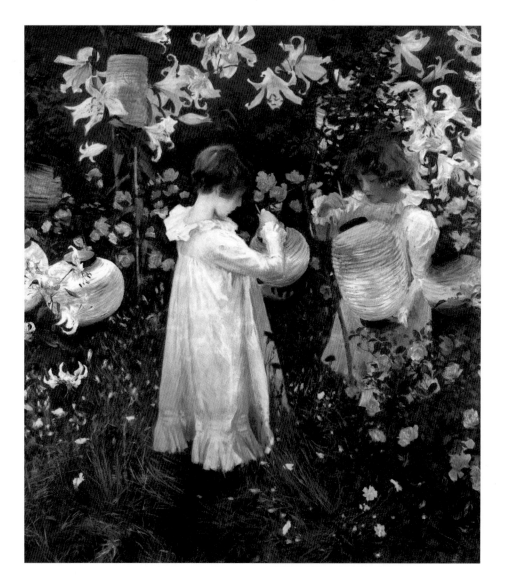

사전트는 휴양차 머물던 코츠월드에서 우연히 친구네 아이들이 등을 켜는 장면을 보고 이 그림을 그리기 시작했다. 저녁에서 밤사이, 10분 안에 빛이 바뀌는 통에 여름 내내 같은 시간대에 같은 장소를 찾아 그리다 결국 미완성으로 남긴 채 런던으로 떠나야 했지만, 집념에 찬 그는 2년 후 다시 그곳을 찾아 기어이 작품을 완성해냈다.

초콜릿 소녀

장 에티엔 리오타르 Jean Étienne Liotard

❖ 1744년, 양피지에 파스텔, 드레스덴 고전 회화관

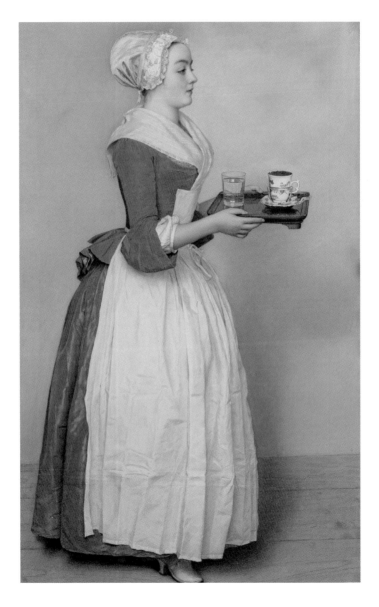

18세기, 초콜릿은 원기를 회복하게 하고, 심지어 최음 효과까지 있다 해서 부유층 사이에서 큰 인기를 끌었다. 여인이 든 쟁반에는 물과 초콜릿 차가 놓여 있는데, 초콜릿 차를 마신 뒤, 텁텁함을 없애기 위해 물로 입가심하는 것이 일반적이었기 때문이다. 은은한 색조로 그려져 차분하고 정적이다.

라벨로 해안

페데르 묀스테드 Peder Mørk Mønsted

✣ 1926년, 캔버스에 유채, 개인 소장

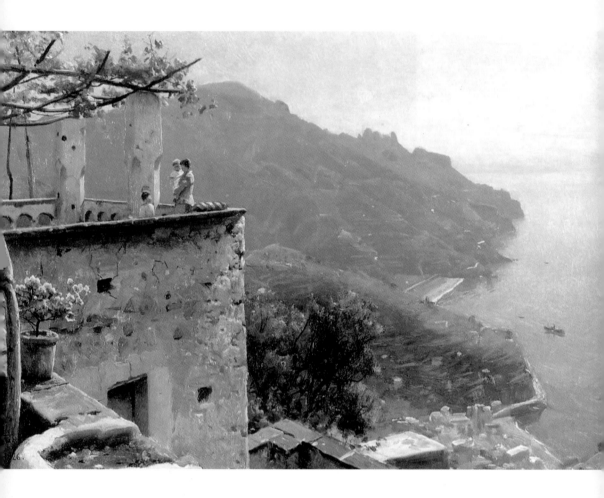

덴마크 출신의 묀스테드는 미술아카데미에서 공부한 이래, 유럽 각 지역을 여행하며 풍경화를 그렸다. 엽서가 된 잘 찍힌 사진처럼, 그의 그림은 실제 그 장소를 가본 사람이건 아니건, 설레게 만든다. 라벨로는 이탈리아의 유명 드라이브 코스인 아말피 해안도로를 내려다볼 수 있는 높은 곳에 위치한다.

미델하르니스 길

메인데르트 호베마 Meindert Hobbema

✤ 1689년, 캔버스에 유채, 런던 내셔널 갤러리

네덜란드 남부의 작은 섬에 위치한 미델하르니스 마을의 풍경이다. 중앙에 뻗은 길은 우리 시야에서 멀어질수록 일정 너비만큼씩 줄어들어 소실점에서 사라진다. 왼쪽 저 뒤로 마을이 보인다. 우뚝 솟은 첨탑이 19세기에 철거된 것을 제외하고는 지금까지 이 풍경은 바뀌지 않았다.

아델레 블로흐-바우어의 초상
구스타프 클림트 Gustav Klimt

✤ 1907년, 캔버스에 유채, 뉴욕 노이에 갤러리

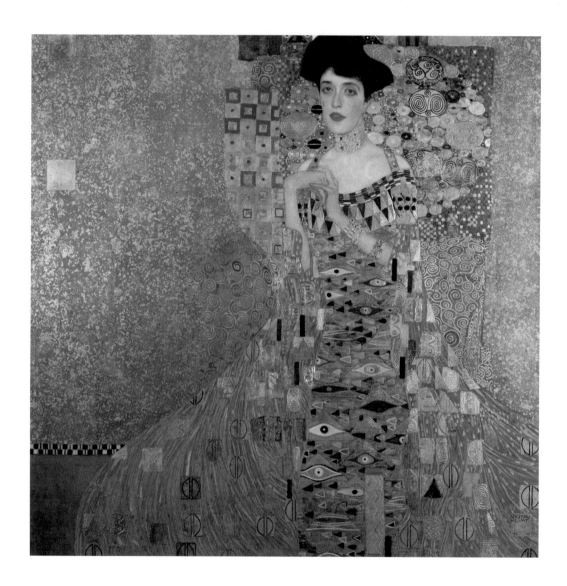

설탕 제조업과 금융업으로 성공한 빈의 거부, 페르디난트 블로흐-바우어가 의뢰한 아내 아델레의 초상화이다. 얼굴과 손, 어깨는 사진처럼 사실적이지만, 나머지는 중세의 황금빛 모자이크를 보는 듯하다. 화려하고 장식적이며, 신비로운 이 그림은 2006년 에스티 로더 화장품 창업자의 아들, 로널드 로더가 무려 1억 3,500만 달러에 사들여 현재 그가 뉴욕에 세운 노이에 갤러리에 소장되어 있다.

니베르네의 경작
로사 보뇌르 Rosa Bonheur

✤ 1849년, 캔버스에 유채, 파리 오르세 미술관

동물을 전문으로 그렸던 보뇌르는 도축장과 가축우리를 뛰어다니기 좋은 바지 차림으로 다니기 위해 '이성 복장 착용 허가'까지 받아냈다. 바지는 험한 곳을 들락거리기에도 좋았지만, 자신에게 집적이는 사람이 없게 만들어주기도 했다. 그녀는 결혼을 마다하고 어린 시절 친구와 동성애 관계를 유지했다.

아를의 침실

빈센트 반 고흐 Vincent van Gogh

✣ 1889년, 캔버스에 유채, 시카고 미술관

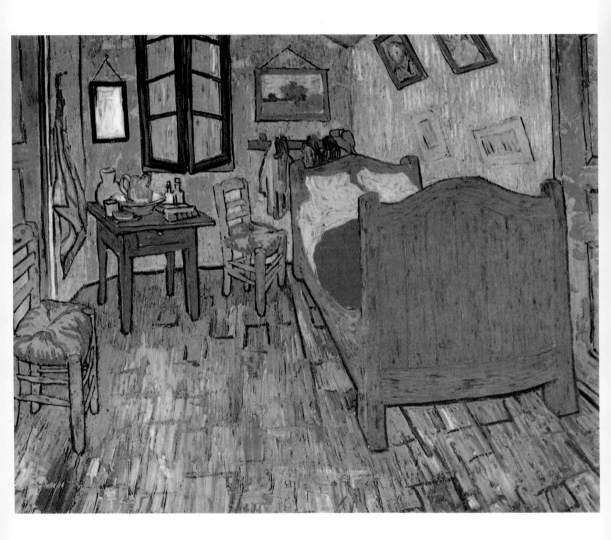

아를로 삶의 터전을 옮긴 고흐는 마침내 그곳에 자신의 거처를 마련했다. 그는 방을 그린 뒤 동생에게 편지를 썼다. "소박한 내 침실이야. 모든 것이 색채에 의존하고 있지. 벽은 엷은 보라, 바닥은 붉은 네모꼴, 침대와 의자의 나무 부분은 노랗고, 상큼한 이불과 베개는 아주 밝은 연두색이 도는 레몬빛이야…"

장미 정원 속 별채, 제르베루아
앙리 르 시다네르 Henri Le Sidaner

❖ 1931년, 패널에 유채, 개인 소장

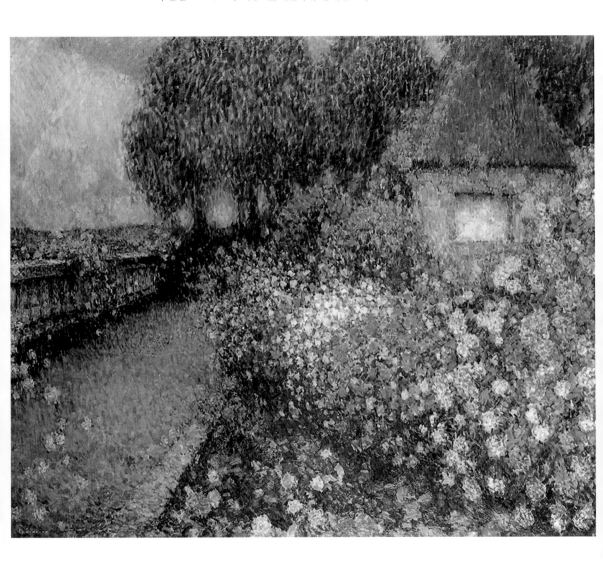

모네가 지베르니에 아름다운 정원을 만들었듯, 시다네르는 프랑스 북부의 마을 제르베루아에 정원을 만들었다. 모네가 그 정원에 한가득 꽃을 심고 연못을 만들어, 시간과 대기에 따라 달라지는 빛과 색을 보이는 대로 그려냈다면 시다네르는 정원을 바라보는 자신의 마음속 미세한 떨림, 그 동요들을 잡아냈다.

가장 좋아하는 목걸이

해럴드 하비 **Harold Harvey**

✤ 1937년, 캔버스에 유채, 개인 소장

의자에 널린 옷가지로 보아 입고 나갈 옷을 고르느라 한바탕 부산스러웠던 듯하다. 마침내 분홍치마
에 까만 재킷이 결정되었다. 실내는 환하고 밝다. 자신이 평소 아끼던, 가장 좋아하는 목걸이를 꺼내
든 그녀의 설레는 마음이 앞서나가, 집 밖을 서성이는 바람의 팔짱을 낀다.

불로뉴 숲의 자전거 별장

장 베로 Jean Béraud

✣ 1900년, 패널에 유채, 파리 카르나발레 박물관

전형적인 파리지앵인 장 베로는 '댄디'라 하여, '세련된 옷차림새를 한, 지적 우월감이 충만한 멋쟁이들'이 아름다운 파리의 거리를 거니는 장면을 그리곤 했다. 불로뉴 숲은 뉴욕의 센트럴파크처럼 파리의 허파라 할 수 있는 곳으로 부유한 사람들이 모여 사는 16구에 위치한다.

어디로

모리스 루이스 Morris Louis

✛ 1960년, 캔버스에 아크릴수지, 워싱턴 스미스소니언 미술관

루이스는 모더니즘 평론가 그린버그의 "회화는 평면 위의 물감"이라는 말에 가장 걸맞은 화가였다. 그는 캔버스에 초벌칠을 하지 않고 물감을 캔버스에 슬쩍 떨어뜨린 뒤 흘러내리게 하여 자연스레 스며들게 했다. 다채로운 색이 긴 막대처럼 모인 모습은 어떤 사물도 묘사하고 있지 않다. 오로지 평면 캔버스에 존재하는 물감일 뿐이다.

280
Sunday

Time for Comfort 위안

| 해변을 따라 산책
호아킨 소로야 Joaquín Sorolla

✣ 1909년, 캔버스에 유채, 마드리드 소로야 미술관

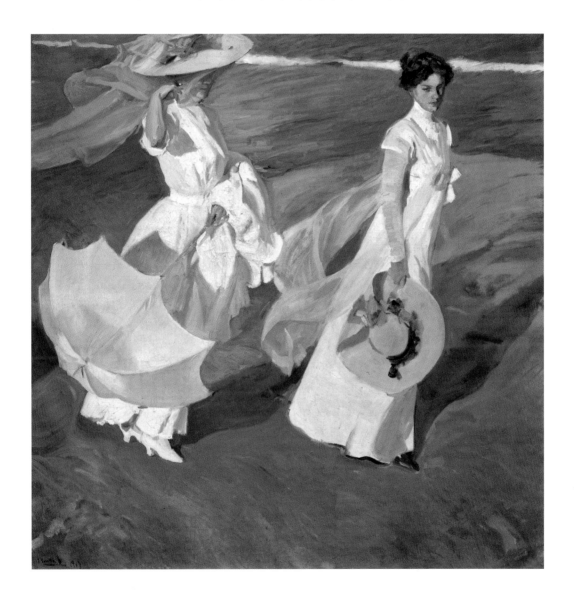

스페인 발렌시아에서 태어난 소로야는 2세의 어린 나이에 전염병으로 부모를 여읜 뒤 친척 집에서 성장했다. 자신과 동생을 키워준 이모부가 금속 공예가였기에 그림에 쉽게 접근할 수 있었다. 그는 고향 발렌시아의 눈부신 태양과 그 태양 빛 아래 일어나는 일상의 일들을 그림으로 담아냈다.

"가장 어두운 밤도 결국엔 끝날 것이다.
그리고 태양은 떠오를 것이다."

빈센트 반 고흐 Vincent van Gogh
1853. 3. 30. ~ 1890. 7. 29.

인상, 해돋이
클로드 모네 Claude Monet

❖ 1872년, 캔버스에 유채, 파리 마르모탕 미술관

해돋이 순간에 물 위에 반사되는 붉은 태양 빛을 화폭에 빠르게 담아낸 작품으로, 출품 이후 혹평에 휩싸였다. 그럼에도 모네는 사물에 생명을 불어넣는 '빛'의 이미지를 포착해내는 작업을 이어갔다. '인상주의'라는 용어는 바로 이 그림의 제목 '인상'에서 비롯된 것이다.

봄

장 프랑수아 밀레 Jean François Millet

✤ 1868~1873년, 캔버스에 유채, 파리 오르세 미술관

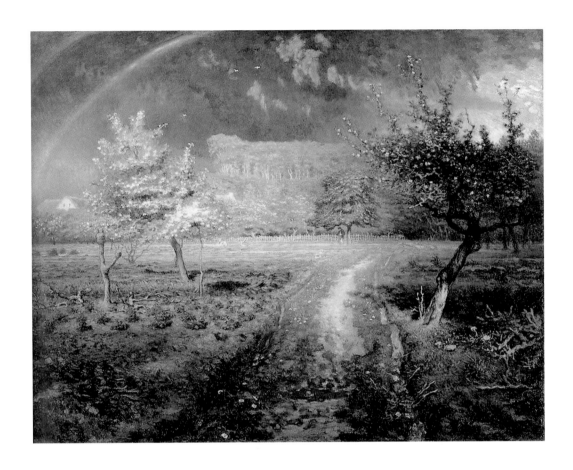

봄비가 벼락처럼 한바탕 쏟아졌다. 아직 물기를 잔뜩 머금은 먹구름 사이로 무지개가 모습을 드러낸다. 흙길이 끝나는 즈음 보이는 나무 아래, 비를 피하고 있던 농부가 다시 길을 재촉해야 할지 더 기다려야 할지 망설인다. 밀레가 후원자 하트만의 주문을 받고 그린 〈사계〉 연작 중 하나이다.

모자를 쓴 여인

앙리 마티스 Henri Matisse

❖ 1905년, 캔버스에 유채, 샌프란시스코 현대미술관

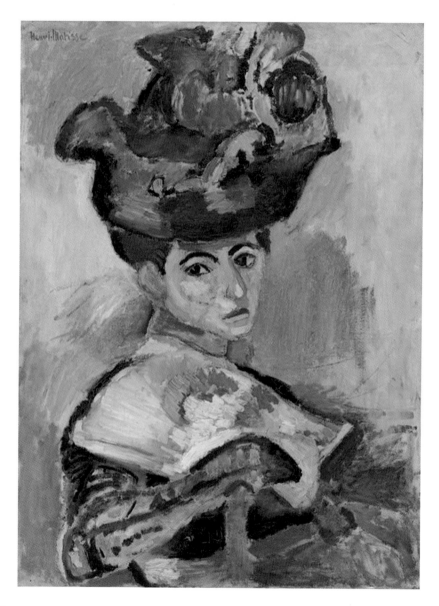

'가을전'이라는 뜻의 '살롱 도톤'에 마티스가 1905년 출품한 작품이다. 그의 말에 따르면, 그는 '아내'를 그린 것이 아니라 그저 '그림'을 그렸다. 빨강 옆에 초록과 노랑이 있을 때, 파랑 옆에 빨강과 분홍이 있을 때 등 색이 어우러져 만들어내는 조화와 대립을 그렸을 뿐이다.

284

Thursday

Rest from Everything 휴식

나에게 더 묻지 말아요

로런스 알마 타데마 Lawrence Alma Tadema

❖ 1906년, 캔버스에 유채, 개인 소장

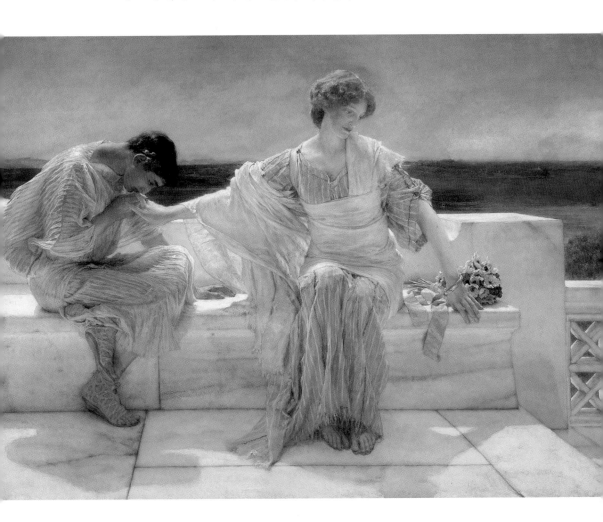

화가는 벨기에, 안트베르펜 왕립미술학교에서 공부했다. 영국으로 귀화한 그는 자신의 이름이 전시회 카탈로그 목록, 제일 앞줄에 놓일 수 있도록 성을 'A'로 시작하는 '알마 타데마'로 바꾸었다. 제목과 그림 속 상황을 연결해 상상의 나래를 펼치는 일이 흥미롭다.

곤돌라를 타고

요한 율리우스 엑스네르 Johan Julius Exner

❖ 1857년, 캔버스에 유채, 개인 소장

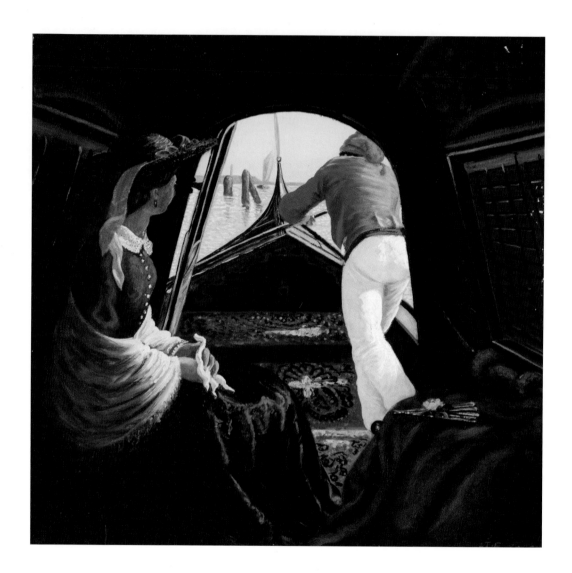

베네치아를 찾은 관광객들이라면 한 번쯤은 타고 싶어 하는 곤돌라는 뱃사공이 직접 노를 저어 정해진 곳까지 이동한다. 뾰족한 뱃머리와 날렵한 몸에 화려한 색채의 옷을 입은 곤돌라는 자주 그림에 등장하지만, 이처럼 내부에서 밖을 향하는 시선으로 그려진 것은 흔치 않다.

세인트아이브스, 콘월

벤 니컬슨 Ben Nicholson

✤ 1943~1945년, 캔버스에 수묘 및 유채, 런던 테이트 미술관

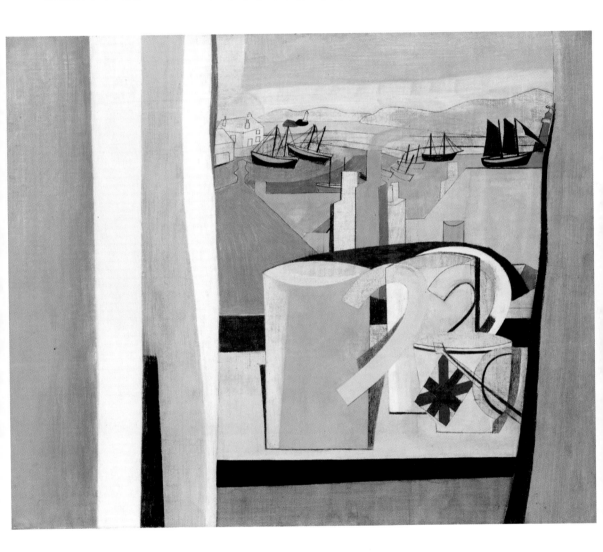

1928년, 친구이자 동료 화가인 크리스토퍼 우드와 함께 영국 콘월의 세인트아이브스를 찾은 화가가 커튼이 쳐진 창밖 풍경을 단순한 형태로 그린 그림이다. 원근감은 과장되었고 입체감을 완전히 상실했지만, 그림 속 선과 색, 면 들이 어우러지면서 정갈한 도시의 세련된 아름다움을 단정하게 표현했다.

클라이드에서 선적

존 앳킨슨 그림쇼 John Atkinson Grimshaw

✜ 1881년, 패널에 유채, 마드리드 티센 보르네미사 미술관

'달빛 화가'라는 별명이 붙은 영국 출신의 화가로 달빛, 가스등, 안개 등이 함께하는 밤 풍경을 서정적으로 묘사한다. 산업혁명 이후, 공장과 여러 운송 수단이 들어서면서 오염, 악취, 스모그의 후유증을 앓게된 도시이지만 그가 안개와 가스등 불빛으로 포장한 이곳은 묘한 고독감으로 우리를 유혹한다.

첫 외출

오귀스트 르누아르 Pierre Auguste Renoir

✣ 1596년, 캔버스에 유채, 피렌체 우피치 미술관

프랑스에서는 여자아이가 성인이 되면 꽃을 선물하고 함께 나들이하는 '첫 외출'이라는 풍습이 있다. 아마 부모님은 이 아이의 첫 외출지로 극장을 택한 듯하다. 그림 왼쪽으로 관람객들의 모습이 보인다. 짙은 청색 옷에 푸른 모자를 쓴 소녀의 손에는 성인이 된 것을 축하하는 꽃다발이 들려 있다.

젊은 디오니소스

카라바조 Caravaggio

❖ 1596년, 캔버스에 유채, 피렌체 우피치 미술관

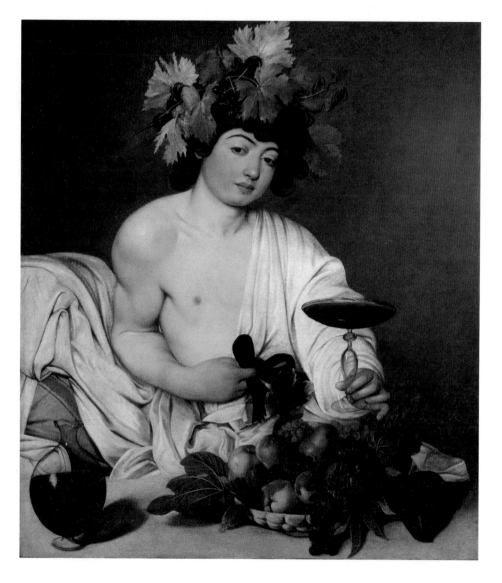

강렬하게 빛과 어둠을 대비시켜 그림에 연극적인 느낌을 불어넣는 카라바조의 디오니소스 신이다. 술의 신답게 그는 한 손에 와인 잔을 치켜들고 있다. 성스러운 존재, 즉 마리아나 예수 등을 그릴 때도 남루한 행색으로 그리는 과감한 사실주의로 유명한 카라바조는 젊은 디오니소스 신의 손톱 때까지 그려 넣어 신과 우리 사이의 거리감을 없앴다.

여인과 유니콘
작자 미상

❖ 15세기, 태피스트리, 파리 클뤼니 중세박물관

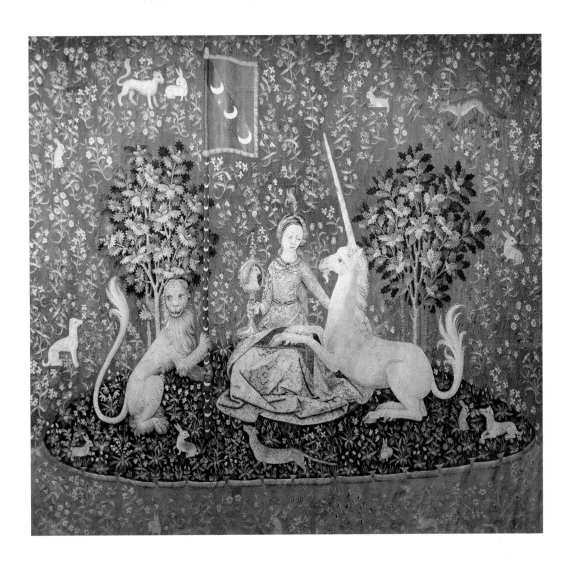

인간의 오감과 욕망을 주제로 한 6개 태피스트리 연작 중 하나이다. 이 연작은 모두 작은 식물과 동물의 문양이 빼곡한 붉은 천에 인물들과 유니콘, 즉 일각수와 사자 등을 등장시킨다. 사나운 동물이지만 처녀 앞에서는 얌전해진다는 유니콘과 사자 등이 등장하는 이 작품은 '시각'과 관련한 것이다. 사자는 화면 밖 어딘가를 응시하고, 여인은 일각수에게 시선을 둔다. 일각수는 그 여인이 들고 있는 거울 속 자신의 모습을 보고 있다.

무지개: 오스터파이와 필센

윌리엄 터너 Joseph Mallord William Turner

✤ 1817년, 종이 위에 연필과 수채화와 안료, 스탠퍼드 캔터 아트센터

라인강 위로 펼쳐진 드넓은 하늘, 일곱 색의 무지개가 뜬다. 짙은 파랑이 하늘과 강의 일부를 점령하는 동안 초록을 비롯한 여러 색이 얽히며 그림을 다양하게 수놓는다. 터너는 천으로 캔버스에 묻은 물감들을 닦아내듯 문질러 무지개를 표현했다. 심상치 않은 하늘의 기운으로 보아 바람이 세찬 듯, 강가 작은 배의 돛이 팽팽하게 부풀어 올랐다.

채소 시장

빅토르 가브리엘 질베르 Victor Gabriel Gilbert

❖ 1878년, 캔버스에 유채, 소재 불명

질베르는 파리 시민들이 수시로 드나드는 시장의 모습을 자주 담았다. 채소 더미를 가득 쌓아놓고 호객하는 상인들과 질 좋은 제품을 싸게 구입하려는 사람들이 기웃대는 시장에는 활기가 넘친다. 질베르는 가난 때문에 정식으로 그림을 배운 적이 거의 없지만 훗날 레지옹 도뇌르 훈장까지 받은 입지전적 화가이다.

경주를 위해

존 프레더릭 페토 John Frederick Peto

✣ 1895년, 캔버스에 유채, 워싱턴 내셔널 갤러리

무명의 페토는 미국 뉴저지의 휴양지, 아일랜드 하이츠에서 아내와 함께 하숙집을 운영하면서 간간히 관광객들을 대상으로 한 그림을 그렸다. 너무 진짜 같아서 '눈을 속이는', 즉 '트롱프뢰유' 그림으로 한동안 그저 손재주만 뽐내는 화가라 하찮게 여겨지곤 했지만 트롱프뢰유에 대한 관심이 깊어지면서 재조명되었다.

아침 식사, 새들

가브리엘 뮌터 Gabriele Münter

❖ 1934년, 패널에 유채, 뉴욕 국립 여성예술가 미술관

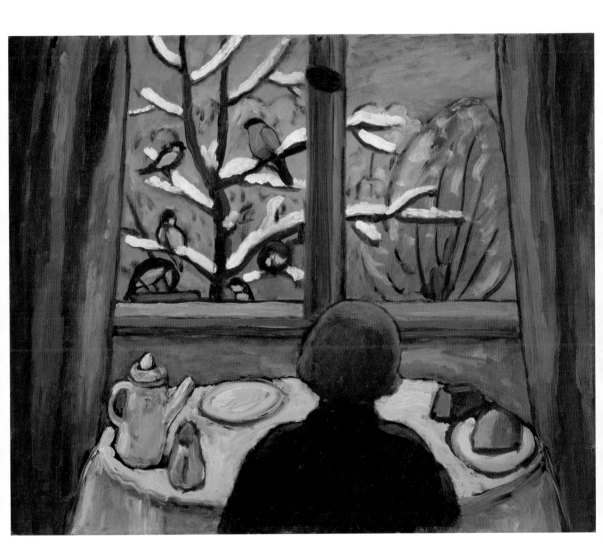

뮌터는 여성이 공식적으로 미술아카데미에 입학할 수 없던 시절, 칸딘스키가 세운 학교에 가까스로 들어가 체계적인 미술 교육을 받을 수 있었다. 창을 향해 등을 돌린 여인은 스승이었고, 연인이 되었다가, 그녀를 버리고 다른 여자를 택한 칸딘스키에 대한 애증으로 몸살을 앓던 화가 자신의 자화상인지도 모른다.

퐁텐블로의 일몰
발데마르 쇤하이더 묄러 Valdemar Schønheyder Møller

✤ 1900년, 캔버스에 유채, 코펜하겐 스타튼스 미술관

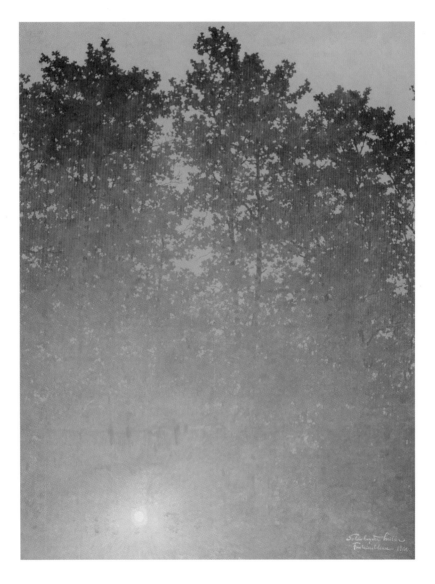

덴마크 출신의 화가, 묄러는 막 발명된 사진기에 매료되어 자신의 회화에 응용하곤 했다. 그는 어촌 마을 스카겐으로 가 그곳에서 화가들과 함께 빛과 색을 연구했고 대자연의 아름다움을 화폭으로 옮기곤 했다. 특히 이 그림에서와 같이 나무 사이로 내리쬐는 그야말로 눈을 할퀼 것 같은 빛 그림으로 유명하다.

꽃을 든 소녀

아나 앙케르 Anna Ancher

✣ 1885년, 종이에 파스텔, 스카겐 미술관

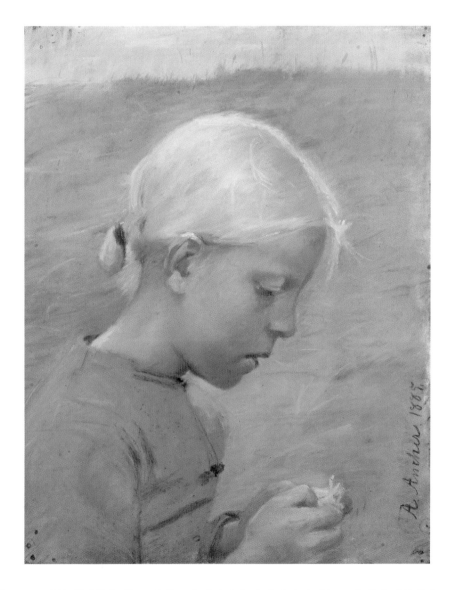

스카겐으로 모여든 화가들은 주로 앙케르의 아버지가 운영하던 브뢰눔스 호텔에 머물렀다. 그 덕분에 그녀는 미술과 자연스레 친해질 수 있었다. 코펜하겐, 파리 등에서 공부했고 화가 미카엘 앙케르와 결혼한 뒤에도 그림을 그렸다. 빛에 반짝이는 소녀의 금발 머리칼이 배경이 되는 연초록빛과 상큼하게 어우러져 설렘을 더한다.

푸른 소매의 남자

티치아노 베첼리오 Tiziano Vecellio

❖ 1510년경, 캔버스에 유채, 런던 내셔널 갤러리

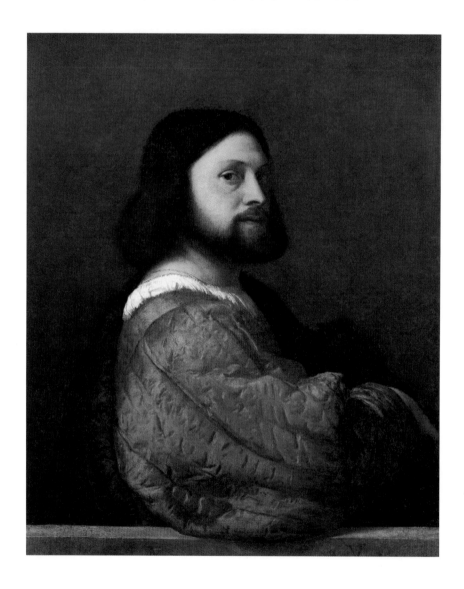

남자는 고개를 비스듬히 돌려 그림 밖 우리를 향해 시선을 던진다. 사물의 질감을 표현하는 데 그 누구도 따를 자가 없었던 티치아노의 예리한 붓끝이 입고 있는 푸른 옷의 소재와 촉감, 그 두께를 충분히 가늠하도록 만든다. 누구를 모델로 한 그림인지 의견이 분분하나 화가 자신의 자화상으로 추정하는 이도 있다.

칠면조 잡기

애나 메리 로버트슨 모지스 Anna Mary Robertson Moses

✤ 1940년, 패널에 유채, 소재 불명

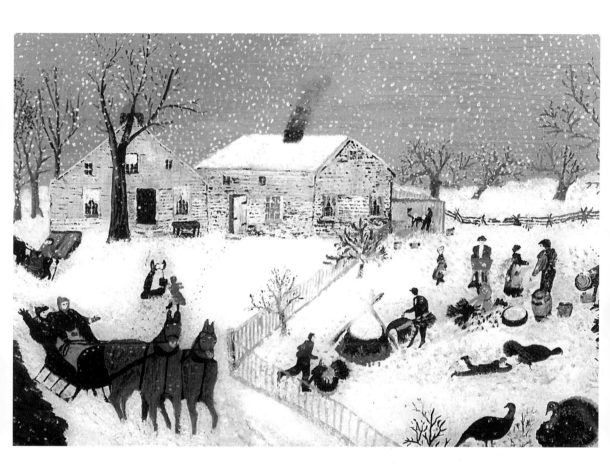

울타리 안, 칠면조는 사력을 다해 달린다. 덩달아 분주해진 사람들의 커진 발자국 소리가 비명 소리에 섞이면서 나뭇가지에서 잠을 자던 눈이 후드득 떨어진다. 그러나 그 자리는 그칠 줄 모르고 내리는 눈으로 다시 채워진다. 추수 감사절이 11월 4번째 목요일인 것을 감안하면 겨울이 유난히 빨리 오는 미국 중북부 지방 어디쯤일까 싶다.

생폴드레옹의 야간 행렬

페르디낭 뒤 퓌고도 Ferdinand du Puigaudeau

✢ 1897년, 캔버스에 유채, 소재 불명

퓌고도는 프랑스 퐁타벤 지역에서 실험적인 작업을 주도하던 고갱의 열렬한 추종자가 되었다. 한때 그를 따라 남태평양행을 결심까지 했지만 군 복무로 좌절되었고, 제대 후 퐁타벤의 자연과 축제 장면 등을 주로 그렸다. 늦은 밤의 행렬 장면으로 화려하면서도 신비롭고, 강렬하면서도 몽환적인 분위기가 시선을 사로잡는다.

착시: 모래시계, 면도기, 가위가 있는 문자판

코르넬리스 헤이스브레흐트 Cornelius Norbertus Gijsbrechts

❖ 1664년, 캔버스에 유채, 겐트 미술관

고대 그리스 화가, 파라시오스와 제욱시스는 누가 더 '진짜 같은' 그림을 그리는지 겨루었다. 제욱시스는 포도를 그렸는데, 커튼을 걷자 새들이 날아와 쫄 정도였다. 제욱시스는 파라시오스에게 "이제 자네 그림의 커튼을 걷게나!"라고 했으나, 그 커튼은 그림이었다. 이 그림 역시 진짜 커튼이라고 착각할 정도의 대단한 트롱프뢰유(눈속임) 그림이다.

작별

하리에 바케르 Harriet Backer

✤ 1878년, 캔버스에 유채, 오슬로 국립미술관

노르웨이 상류층 출신의 바케르는 여성이라는 이유로 정규 미술을 받을 수 없어 개인 수업으로 그림 공부를 했다. 자신의 꿈을 위해서 가족들의 만류를 뿌리치고 기어이 작별의 인사를 하는 여성의 모습을 담은 그림은 어쩐지 화가 자신의 모습과 겹치는 듯하다. 실제로 이 작품은 아버지가 돌아가셨다는 비보를 받고서도 집으로 돌아가지 않고 완성한 것이다.

화가의 방 창가에서

마르티누스 뢰르비에 Martinus Rørbye

❖ 1825년, 캔버스에 유채, 코펜하겐 스타튼스 미술관

그림은 화가가 유년기부터 21세까지 지내던 방을 배경으로 한다. 안락하고, 친숙한 방이 있음에도 불구하고 저 멀리 더 넓은 바깥세상은 끊임없이 그를 유혹한다. 창 앞의 식물은 여린 잎에서부터 커다란 꽃을 만개하는 시기까지를 담고 있어, 이제 부모로부터 벗어나 대성하게 될 자신에 대한 기대를 표현한다.

포로로 잡힌 안드로마케

프레더릭 레이턴 Frederic Leighton

❖ 1886~1888년, 캔버스에 유채, 맨체스터 미술관

트로이 전쟁의 영웅인 헥토르의 아내, 안드로마케는 남편을 비롯, 오빠와 자식까지 모두 아킬레우스의 손에 잃었고, 급기야 그리스로 끌려가서 아킬레우스의 아들 네오프톨레모스의 노예가 되어 그의 아이까지 낳는 처지에 이른다. 그림은 그녀가 끌려가는 장면으로 검은색 옷차림이 상복을 연상시킨다.

등산가

엔스 페르디난드 빌룸센 Jens Ferdinand Willumsen

✤ 1912년, 캔버스에 유채, 코펜하겐 스타튼스 미술관

파리 살롱전에도 자주 얼굴을 내밀던 덴마크 출신의 화가 빌룸센은 도자기 제작, 조각, 건축 등 모든 분야에서 뛰어났다. 정상에 올라 웅대한 알프스의 모습을 내려다본다는 것은 곧 자연을 정복하는 인간의 위대함을 의미한다. 빌룸센이 특별한 것은 그 인간을 '남성'이 아닌, '여성'으로 두었다는 점이다.

석양

펠릭스 발로통 Félix Vallotton

✤ 1913년, 캔버스에 유채, 개인 소장

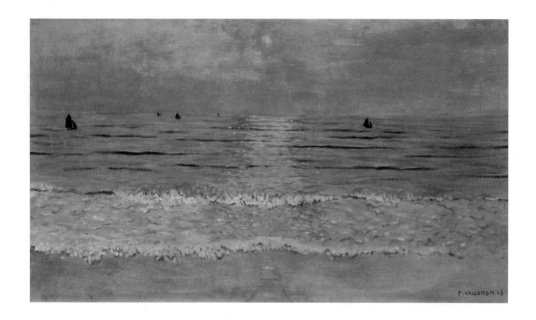

치열한 경쟁 끝에 파리 아카데미 부설 미술학교 입학에 성공했지만, 어울리던 벗들과 사설 미술학교에 남았을 정도로 자유로운 정신의 소유자였던 발로통은 파격적인 그림으로 유명하다. 수평선이 화면을 가르는 단조로운 구성의 그림이지만 녹색과 주황 등 보색을 강렬하게 대비시켜, 시선뿐 아니라 심정까지 단숨에 사로잡아버리는 묘한 매력이 있다.

로마 캄파냐의 괴테

요한 하인리히 빌헬름 티슈바인 Johann Heinrich Wilhelm Tischbein

❖ 1786년, 캔버스에 유채, 프랑크푸르트 슈테델 미술관

티슈바인이 괴테와 함께 여행하면서 그린 초상화 중 하나이다. 당시 유럽인들은 고대 로마 제국을 이상적인 사회로 믿었고, 고대 로마의 흔적을 찾는 여행이 대유행이었다. 그림 속 괴테는 위대한 지식인의 이상적인 모습으로, 고대 로마 유적지가 멀리 보이는 곳에 앉아 사색에 잠겨 있다.

307

Saturday

Creative Buzz 영감

사냥감과 과일, 채소가 있는 정물화

후안 산체스 코탄 Juan Sánchez Cotán

✤ 1602년, 캔버스에 유채, 마드리드 프라도 미술관

정물화는 16~17세기 네덜란드를 중심으로 크게 발전했는데, 스페인에서도 크게 유행했다. 특히 '보데곤'이라 하여 식기나 요리 재료들을 그린 그림은 특별히 큰 인기를 끌었다. 무심코 그려진 정물화 같지만 사과는 '원죄'를 의미하며, 레몬은 독을 제거하는 효능으로 인해 '죄의 정화'로 읽기도 한다.

황혼 무렵의 강가

알베르트 코이프 Aelbert Cuyp

❖ 1650년, 패널에 유채, 상트페테르부르크 에르미타시 미술관

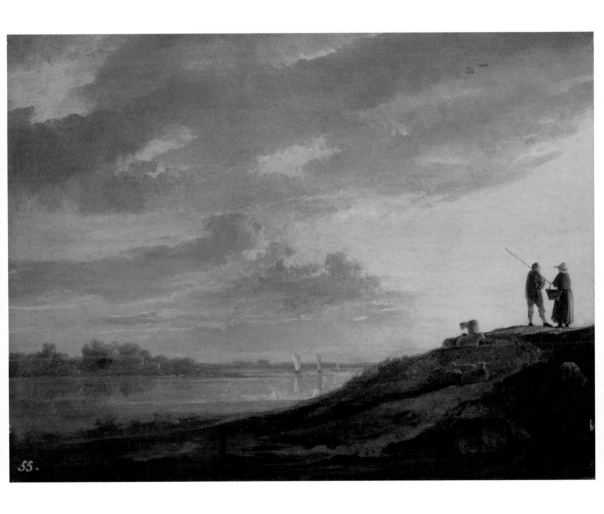

코이프는 빛의 변화와 그에 맞추어 달라지는 대기를 섬세하게 잡아내는 데 뛰어났다. 황혼이 짙어오는 시간, 긴 작대기를 어깨에 얹은 목동은 해 지는 쪽을 향해 섰다. 그의 곁에는 아내인 듯한 한 여인이 서 있다. 등이 시릴 수도 있는 일몰의 시간이 이처럼 따사로운 것은 함께할 누군가가 있기 때문이다.

"당신이 상상할 수 있는
모든 것은
현실이 된다."

파블로 피카소 Pablo Picasso
1881. 10. 25. ~ 1973. 4. 8.

마르케사 카사티의 초상화

조반니 볼디니 Giovanni Boldini

✛ 1914년경, 캔버스에 유채, 로마 국립 현대 미술관

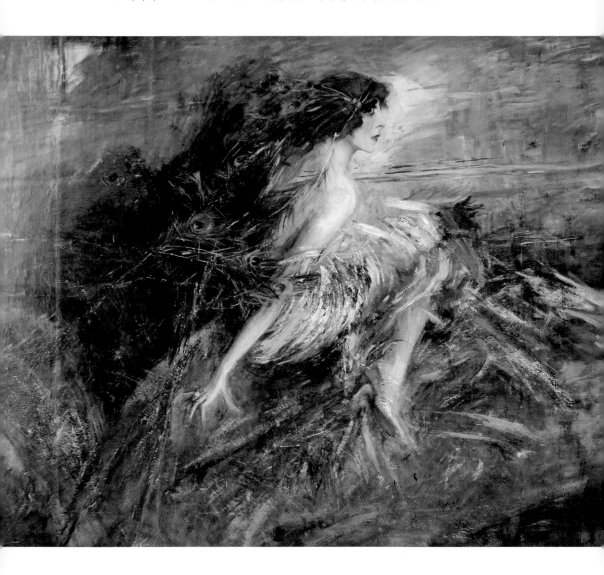

볼디니는 특히 고위층 여성들의 초상화로 유명하다. 그는 물감을 묻힌 붓을 캔버스 표면에 강하게 누른 뒤 긁어내듯 휘둘러 투박한 실루엣을 만드는 독특한 기법을 구사했다. 마르케사 카사티는 이탈리아 버전 패리스 힐튼으로, 가죽끈으로 묶은 두 마리 치타를 데리고 다니며 각종 기행을 일삼았던 재벌가 딸이다. 화가는 그녀의 등 뒤로 공작의 깃털을 그려 넣어 신화 속 헤라를 떠올리게 한다.

아버지와 아들
파올로 베로네제 Paolo Veronese

✢ 1551~1552년, 캔버스에 유채, 피렌체 우피치 미술관

모성애가 넘치는 모자의 그림은 많지만, 부자를 그린 그림은 생각보다 많지 않다. 공적 영역에서 활동하는 아버지들을 말랑말랑한 감정에 가두는 것이 익숙하지 않았던 까닭이다. 이 그림은 그런 편견을 깬, 서양미술사에서 가장 사랑스러운 부자 그림이라 할 수 있다. 아들과 손을 잡기 위해 한쪽 장갑을 벗은 아버지의 따뜻한 눈빛이 사랑스럽다.

샤넬의 초상

마리 로랑생 Marie Laurencin

❖ 1923년, 캔버스에 유채, 파리 오랑주리 미술관

미술 사조에 꼭 등장할 만한 화가이지만, 시인 아폴리네르의 연인이었다는 점만 부각되곤 하는 로랑생은 파스텔을 연상시키는 독특한 색상으로 우아하면서도 꿈같은 분위기를 연출하는 데 탁월했다. 샤넬은 우울해 보이는 자신의 모습에 수정을 요구했지만, 로랑생은 그럴 생각이 전혀 없었고, 그로 인해 이 그림은 화가가 평생 소장했다.

312
Thursday

Rest from Everything 휴식

마을의 약혼자

장 바티스트 그뢰즈 Jean Baptiste Greuze

✣ 1761년, 캔버스에 유채, 파리 루브르 박물관

결혼을 약속하는 장면으로 마을 사람과 구청 직원, 신랑 신부, 가족 등 총 12명이 등장, 각기 다른 자세와 표정으로 한 편의 드라마를 완성한다. 신부 어깨를 감싼 여동생과 오른쪽, 아빠의 등 뒤에 선언니는 자매의 결혼에 부러움을 감추지 못한다. 왼쪽 의자의 엄마는 결혼하는 딸과의 이별이 아쉬운 듯 신부의 손을 잡고 있다.

바다 안개 위 방랑자

카스파르 다비트 프리드리히 Caspar David Friedrich

✤ 1817~1818년, 캔버스에 유채, 함부르크 쿤스트할레

폭풍우가 몰아치는 바닷가에서 엄청난 위력의 파도를 보면 두려움을 느끼게 된다. 거대함과 강력한 힘으로 인간을 압도하지만, 이상하게도 매혹적이어서 그 앞을 벗어나지 못하게 하는 그 아름다움은 숭고하기까지 하다. 프리드리히는 이처럼 위대한 자연과 작은 인간을 대립시키는 풍경으로 감상자에게 성찰을 유도하는 그림을 그렸다.

즉흥 5를 위한 습작

바실리 칸딘스키 Wassily Kandinsky

❖ 1910년, 펄프 보드에 유채, 미니애폴리스 미술관

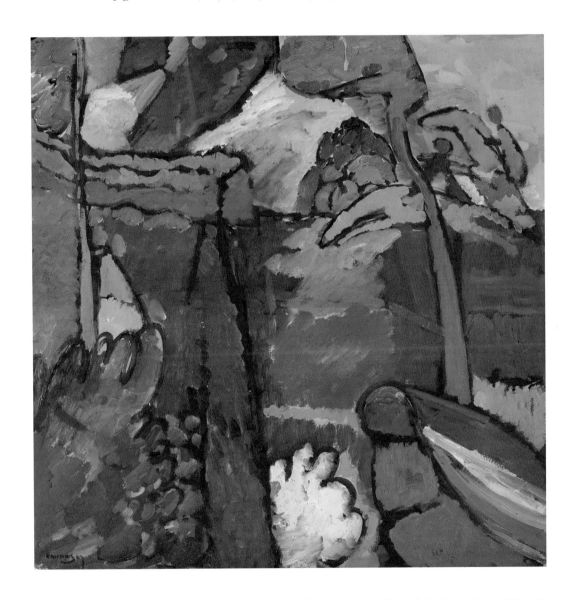

1910년의 어느 날, 산책에서 돌아온 칸딘스키는 자신이 거꾸로 세워둔 캔버스를 보며 그 아름다움에 크게 감동했다. 무엇을 그렸는지 알 수 없고, 알 사이도 없이 그저 그림 전체를 가득 메운 황홀한 색들에 마음을 빼앗긴 것이다. 칸딘스키가 내용보다는 오로지 선과 색에만 집중하는 추상에 전념하게 된 이유이다.

| 슬픔은 끝이 없고

월터 랭글리 Walter Langley

✤ 1894년, 캔버스에 유채, 버밍엄 박물관 및 미술관

랭글리는 영국 콘월의 뉴린이라는 어촌 마을에 머물면서 그곳 사람들의 삶을 그려 크게 호평받았다.
한 젊은 여인이 고개를 푹 숙인 채 슬픔에 잠겨 있다. 노파는 그런 그녀의 등을 어루만지며 위로의
말을 건네지만, 지금은 어떤 것도 그 울음을 멈추게 하지는 못할 것을 잘 알고 있는 듯하다.

눈 내린 몽마르트르의 사크레쾨르 대성당과 생피에르 교회

모리스 위트릴로 Maurice Utrillo

❖ 1940년, 종이에 구아슈, 개인 소장

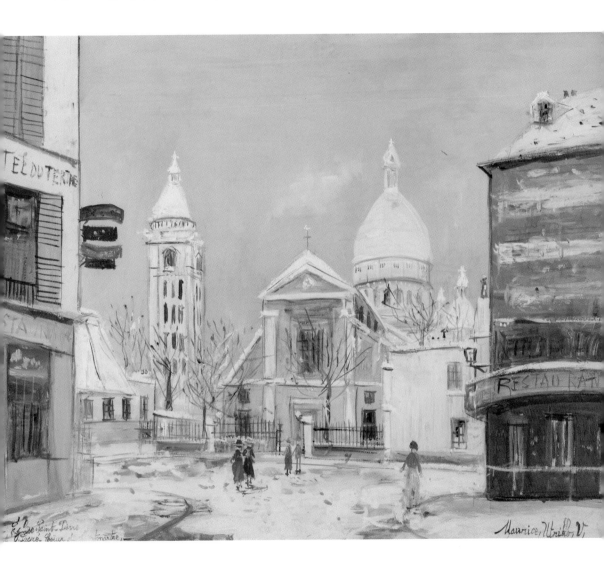

19세기, 당시 파리에서 가장 높은 지역인 몽마르트르에서, 역시 가장 높은 곳에 위치한 사크레쾨르 대성당은 오늘날까지도 수많은 관광객들이 몰려 몸살을 앓는다. 눈이 소복하게 내린 어느 겨울날의 대성당과 거리는 위트릴로만이 그려낼 수 있는 짙고 농밀한 하얀색으로 빛난다. 이 하양은 회색 하늘과 대비되어 더욱 맑은 기운을 뿜어낸다.

존 브라운의 마지막 순간

토머스 호벤든 Thomas Hovenden

❖ 1884년, 캔버스에 유채, 샌프란시스코 현대미술관

결박당한 채 계단을 내려오는 남자는 존 브라운. 그는 노예 제도 폐지를 주장했고, 정부 무기고를 습격하여 흑인 노예들의 봉기를 주도하려 한 죄로 체포된 영웅이다. 이 그림을 그린 호벤든은 기차가 오는 것도 모르고 철길 위에서 놀던 한 소녀를 구하려고 뛰어들었다가 사망했다. 영웅이 영웅을 그렸던 셈이다.

슈미즈를 입은 여성

앙드레 드랭 André Derain

✤ 1906년, 캔버스에 유채, 코펜하겐 스타튼스 미술관

대담하게 그어댄 몇 번의 선으로 옷을 입은 둥 마는 둥 한 여인의 모습이 완성되었다. 즉흥적으로 그린 것 같지만, 치밀하게 계산된 색 구성으로 대비와 조화를 이끌어낸다. 드랭은 대상의 외관이 아니라 그림을 통해 느낄 수 있는 어떤 울림들, 즉 내면을 건드리는 그 무엇인가를 찾아 그리고자 하는 표현주의 계열의 화가이다.

319

Thursday

Rest from Everything 휴식

이젤이 있는 실내

빌헬름 함메르쇠이 Vilhelm Hammershøi

❖ 1912년, 캔버스에 유채, 로스앤젤레스 폴 게티 미술관

사각 프레임 속 사각의 문과 이젤, 액자, 그리고 그 지루한 반복을 깨는 사선의 빛들은 그림의 분위기를 깔끔하게 만든다. 함메르쇠이의 미니멀리즘은 형태뿐 아니라 색채에서도 이어진다. 검은색, 회색, 흰색의 무채색만 남은 공간은 그 안에 갇힌 침묵의 밀도를 한껏 높여놓는다. 그림의 배경은 화가가 죽을 때까지 머물렀던 코펜하겐의 아파트이다.

320
Friday

Exiciting Day 설렘

| 폐허가 된 성과 교회가 있는 풍경
야코프 판 라위스달 Jacob van Ruisdael

❖ 1665년경, 캔버스에 유채, 런던 내셔널 갤러리

라위스달은 진가를 알아주는 이가 없어 평생 가난하게 살다 쓸쓸하게 생을 마감했지만, 그가 남긴 풍경화는 네덜란드인들의 조국에 대한 애정을 두텁게 만들었다. 그림의 3분의 2를 차지하는 하늘, 낮은 지평선, 풍차 등 그의 시선과 붓에 잡힌 풍경은 우리가 '네덜란드' 하면 떠올리는 이미지의 전형이 되었다.

321
Saturday

Creative Buzz 영감

용사들의 고향
찰스 데무스 Charles Demuth

✤ 1931년, 파이버보드에 흑연과 유채, 시카고 미술관

〈용사들의 고향〉이라는 제목은 미국인이라면 단번에 알아차리는 국가의 가사 중 제일 마지막 소절
에서 따온 것이다. 그러나 특별하게 제목이 그림을, 그림이 제목을 암시하지 않는다. 화가 자신이 살
던 펜실베이니아 주 랭커스터의 건축물을 그린 그림으로, 3차원의 대상을 여러 면으로 잘라낸 뒤 다
시 평범하게 붙이듯 그려냈다.

322

Time for Comfort 위안

| 중국식 등을 든 브르타뉴 소녀들

페르디낭 뒤 퓌고도 Ferdinand du Puigaudeau

❖ 1896년, 캔버스에 유채, 개인 소장

등을 든 소녀들이 멀리서부터 아치 아래를 통과해 그림 앞으로 걸어 나온다. 신비로운 색, 빛과 그림자의 묘한 조화로 인해 그림 속 공간이 현실이 아닌, 꿈속의 어디쯤으로 보인다. 강렬한 원색과 또렷한 윤곽선은 그림을 중세 교회의 스테인드글라스처럼 보이게 하는데 프랑스 북서부, 브르타뉴의 퐁타벤에서 함께 활동하던 친구, 고갱의 화풍과 닮아 있다.

이 세상에서 누가 제일 예쁘지

프랭크 패튼 Frank Paton

✤ 1880년, 캔버스에 유채, 개인 소장

영국 출신의 패튼은 반려동물을 사랑하는 주인들로부터 주문받은 동물 초상화를 그려 큰 명성을 얻었다. 심지어 빅토리아 여왕까지 그의 단골 고객이었으며, 그 덕분에 오랫동안 영국 왕립 아카데미 전시에 작품을 발표하곤 했다. 특히 그는 동물들의 모습에 즐겁고 재치 있는 제목을 붙여 더한 사랑을 받았다.

천문학자

요하네스 페르메이르 Johannes Vermeer

❖ 1668년, 캔버스에 유채, 파리 루브르 박물관

이 작품을 완성하던 시기, 프랑스에는 파리천문대가 만들어졌고, 뉴턴이 반사 망원경의 성능을 획기적으로 향상시키는 등 과학의 발전이 두드러졌다. 페르메이르 그림의 주인공은 대부분 여자라는 점에서 남성 천문학자를 그린 이 작품은 특별하다. 학자 등 뒤, 벽에 걸린 그림은 아기 모세의 발견 장면으로, 과학의 발견과 새로운 시대의 시작을 상징한다.

성 엘리조

페트루스 크리스투스 Petrus Christus

✤ 1449년, 패널에 유채, 뉴욕 메트로폴리탄 미술관

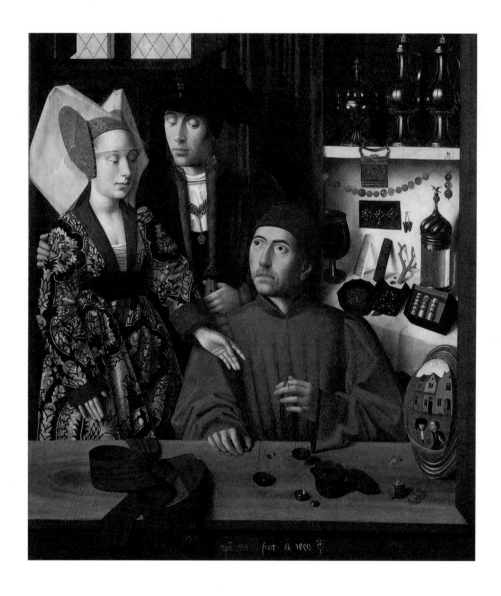

성 엘리조는 귀금속 세공사 조합의 수호성인이다. 성인은 지금 막 결혼한 부부가 내민 반지의 무게를 달고 있다. 오른쪽 끝, 탁자 위의 볼록 거울에는 브뤼주의 골목길과 이 가게로 들어서는 두 남녀가 보인다. 신부가 입은 옷의 섬세한 문양, 전시된 귀금속들의 반짝이는 모습까지 화가의 손끝이 얼마나 세밀한지 혀를 내두를 정도이다.

저녁 바다의 하모니

알퐁스 오스베르 Alphonse Osbert

❖ 1930년, 패널에 유채, 파리 오르세 미술관

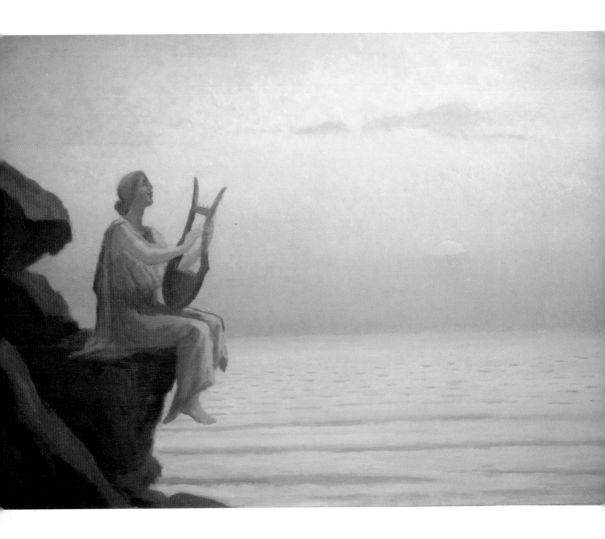

오스베르는 피뷔 드 사반느의 영향을 받으면서 환상적이고 비현실적인, 꿈속 같은 분위기를 그리는 상징주의에 빠져들었다. 그림 속 여인은 남성만 교육받던 시절, 여성들에게 시를 가르쳤던 고대 그리스의 시인 사포를 떠올리게 한다. 여성들끼리의 삶을 추구하던 그녀는 '레스보스섬' 출신으로, 이 섬의 이름을 따 '레즈비언'이라는 단어가 만들어졌다.

고대 로마 풍경이 있는 화랑

조반니 파올로 판니니 Giovanni Paolo Pannini

✣ 1758년, 캔버스에 유채, 파리 루브르 박물관

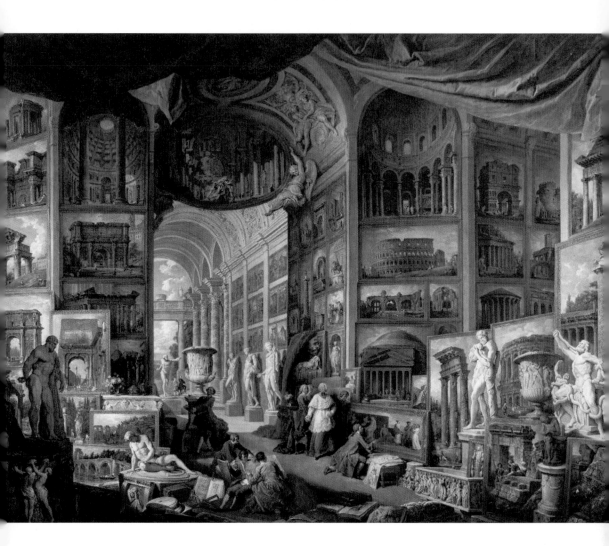

로마에서 무대 배경 화가로 일하던 판니니는 18세기 중반, 폼페이와 헤르쿨라네움 등 고대 유적 발굴 시기에 유행한 고대 로마에 대한 관심에 합류, 그 유적과 유물을 그려 큰 명성을 얻었다. 고대 로마 건축물에서 흔히 보이는 아치와 기둥들이 늘어선 상상의 화랑 내부를 배경으로, 고대 유적지의 모습을 담은 그림이 빼곡하다.

겨울의 다보스
에른스트 루트비히 키르히너 Ernst Ludwig Kirchner

✣ 1921년, 캔버스에 유채, 바젤 미술관

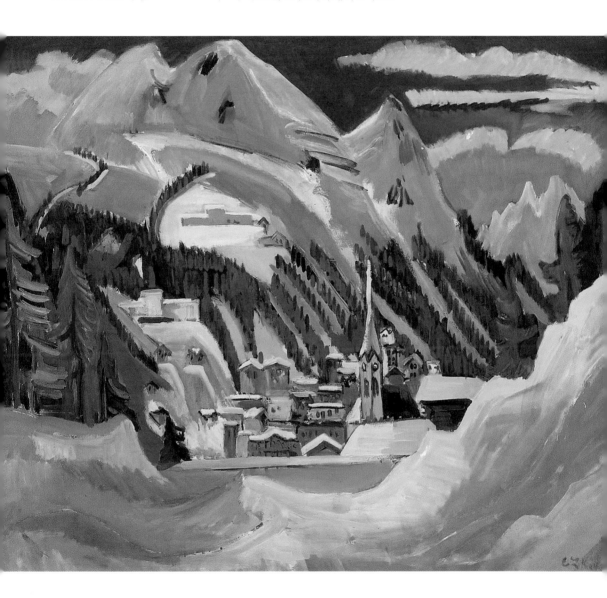

키르히너는 진보적인 미술을 주장하는 다리파를 결성, 주로 베를린에서 활동했다. 그러나 제1차 세계대전에 강제로 징집되어 참전, 운전병으로 활동했지만 신경쇠약 증세를 겪다가 제대한 뒤, 스위스 다보스 근방으로 이주했다. 그림은 눈 덮인 알프스의 모습을 단순한 형태와 색으로 표현한 것으로 평면성과 화려한 장식성이 두드러진다.

| 겨울 축제

보리스 쿠스토디예프 Boris Kustodiev

❖ 1919년, 캔버스에 유채, 개인 소장

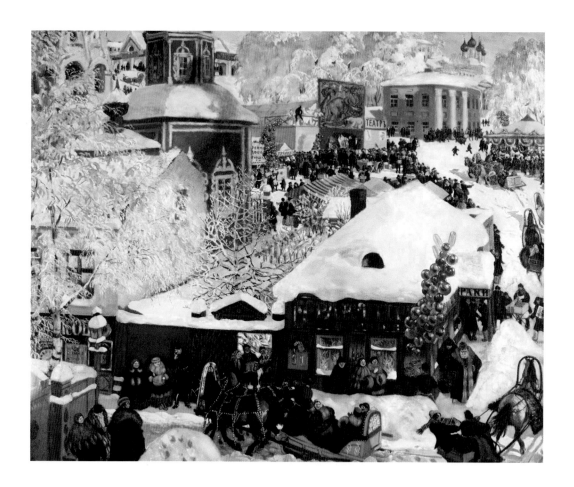

쿠스토디예프는 러시아의 사계를 가장 러시아답게 그리곤 했다. 그는 자칫 무채색으로 칙칙해질 수 있는 겨울 풍경에 민속 인형 마트료시카나 모스크바의 성 바실리 교회를 연상시키는 파랗고, 빨갛고, 노란 원색들을 더해 활기를 불어넣었다. 그의 그림은 러시아 사람들의 일상을 따뜻한 눈으로 바라보게끔 유도한다.

이상한 나라의 앨리스

조지 던롭 레슬리 George Dunlop Leslie

❖ 1879년, 캔버스에 유채, 브라이튼 박물관 및 미술관

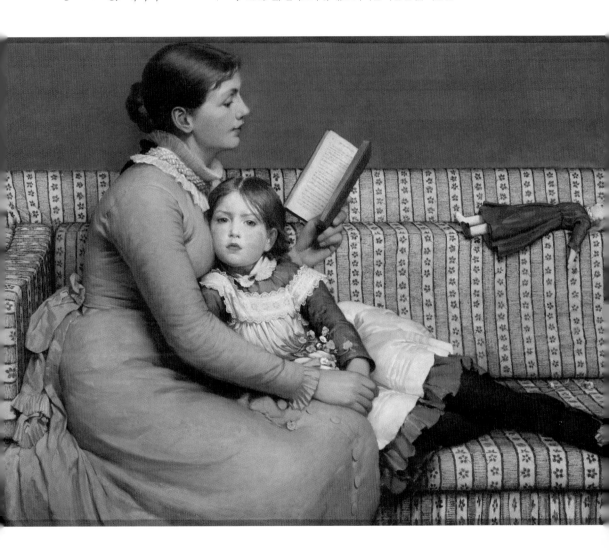

작가로도 활동하던 영국 화가 레슬리는 자신이 공부하던 로열 아카데미의 초기 역사를 기록하거나 아이들을 주제로 한 그림을 다수 제작했다. 그림 속 어머니가 아이에게 읽어주는 책은《이상한 나라의 앨리스》이다. 아이는 화가의 실제 딸을 모델로 한 것으로 딸의 이름 역시 앨리스이다.

청각

브뤼헐 & 루벤스 Jan Brueghel I & Peter Paul Rubens

✤ 1618년, 캔버스에 유채, 마드리드 프라도 미술관

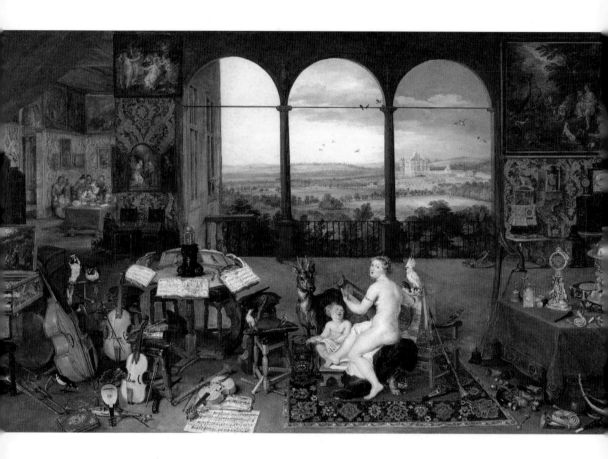

(대) 얀 브뤼헐은 아들과 같은 이름을 써서 '대' 자를 붙여 표시한다. 그는 인간의 오감을 주제로 하는 그림을 루벤스와 함께 공동 작업했다. 정물화에 능숙했던 (대) 얀 브뤼헐이 사물들을 그렸고, 인체 묘사 등은 루벤스가 맡았다. 이 그림은 '청각'에 관한 것으로 그를 의인화한 여인 주변의 모든 것이 '듣는 것'과 관련된 사물이다.

두 명의 남자와 술을 마시는 여인

피터르 드 호흐 Pieter de Hooch

❖ 1658년, 캔버스에 유채, 런던 내셔널 갤러리

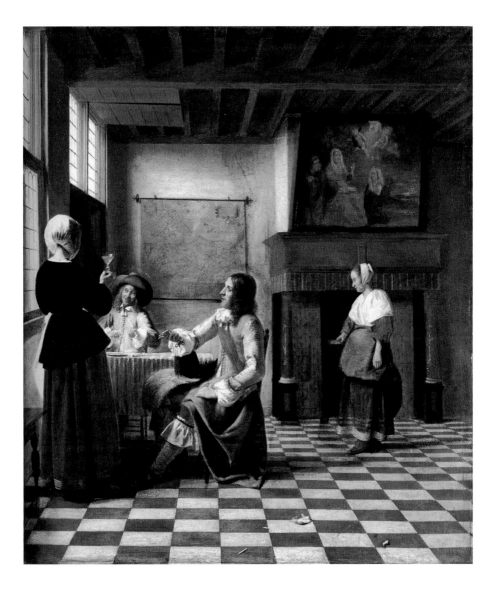

페르메이르의 그림처럼 호흐의 그림도 주로 왼쪽 창을 통해 들어오는 빛을 그렸다. 식탁 뒤로 보이는 지도는 이 답답한 가정을 뛰쳐나가 버리고픈 여인의 욕구를 대변한다. 그러나 오른쪽 상단에 그려진 그림은 성모의 교육을 주제로 한 것으로, 가정에서 해야 할 역할을 상기시켜 욕망의 질주를 막아선다.

밤의 스트랜드 가

크리스토퍼 네빈슨 Christopher Richard Wynne Nevinson

✤ 1937년, 패널에 유채, 브래드포드 미술관

런던의 유명 미술학교인 슬레이드 출신의 네빈슨은 제1차 세계대전 당시 공식 전쟁 화가로 임명되어 서부 전선의 전투 장면을 기록으로 남기곤 했다. 이후 그는 뉴욕이나 파리 등 대도시 풍경을 비롯해, 자연의 모습을 담기도 했다. 그림은 붉은 2층 버스에서 짐작할 수 있듯, 런던의 비 내리는 밤 풍경을 담은 것이다.

은밀한 입맞춤

장 오노레 프라고나르 Jean Honoré Fragonard

❖ 1780년, 캔버스에 유채, 상트페테르부르크 예르미타시 미술관

은빛 드레스를 곱게 차려입은 아리따운 여성의 입술에 한 남자의 입술이 찾아든다. 오른쪽 문 뒤, 모여서 카드놀이를 하는 이들에게 혹시라도 들킬까 봐 잔뜩 긴장한 여인의 모습이 사랑스럽다. 입고 있는 은빛 옷, 손에 잡혀 맥없이 끌려오는 스카프, 바닥 카펫까지, 이들의 질감이 고스란히 전해질 듯하다.

보클뤼즈의 하늘

니콜라 드 스탈 Nicolas de Staël

✤ 1953년, 캔버스에 유채, 개인 소장

365개의 슬펐거나 기뻤던, 행복했거나 고통스러웠던, 즐거웠거나 아팠던 그 모든 사연들도 지나고 나서 보면 그저 큰 붓으로 획획 휘둘러 만든 몇 줄의 물감 자국과도 같을지 모른다. 좋았던 일, 나빴던 일, 모두 니콜라 드 스탈의 저 두터운 그림처럼 말려버리고, 새 붓에 새 물감으로 다시 촉촉하게, 그렇게 새해를 시작할 일이다.

336
Sunday

Time for Comfort 위안

스케이터들

에밀 클라우스 Emile Claus

✤ 1891년, 캔버스에 유채, 겐트 미술관

벨기에의 화가, 클라우스는 평범한 사람들의 소소한 삶을 아름다운 빛으로 표현해냈다. 추위에 강은 꽁꽁 얼어붙었고, 땅은 눈으로 덮여 있다. 놀던 아이들은 대부분 집으로 돌아갔지만, 몇몇은 기어이 남아 발이 얼어붙도록 서성인다. 해 질 녘, 주홍빛 노을이 겨울 강 위에 마지막 입김을 토해낸다.

By 예후다 펜

"우리 인생에서
삶과 예술에 의미를 주는
단 한 가지 색은
바로 사랑의 색이다."

마르크 샤갈 Marc Chagall
1887. 7. 7. ~ 1985. 3. 28

나폴리 항구의 저녁
오귀스트 르누아르 Pierre Auguste Renoir

✤ 1881년, 캔버스에 유채, 매사추세츠 클라크 미술관

르누아르가 이탈리아를 여행하며 그린 그림으로 나폴리 항구의 저녁을 배경으로 했다. 분홍빛 노을이 바다로 떨어지자 한가하던 보트들이 귀갓길을 서두르느라 분주해진다. 거리에는 당나귀들이 짐을 잔뜩 실은 수레를 끌어당긴다. 일과를 벗어난 사람들의 발걸음은 공기처럼 가벼워졌다. 이 모든 활기가 또 다른 한 주의 활기가 되기를.

시모네타 베스푸치(젊은 여인의 초상)

산드로 보티첼리 Sandro Botticelli

❖ 1480~1485년, 패널에 템페라, 프랑크푸르트 슈테델 미술관

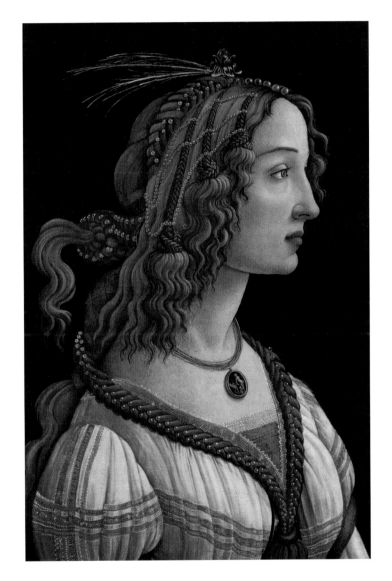

그림의 주인공은 제네바 출신 귀족으로 마르코 베스푸치와 결혼했다. 이탈리아 최고의 미녀로 소문이 자자해, 여러 화가가 그녀를 그림으로 담고 싶어 했다. 보티첼리는 그녀를 깊게 짝사랑했지만, 당시 피렌체의 최고 실세 가문의 귀공자, 줄리아노 메디치의 숨겨진 애인이어서 그 마음을 드러낼 수 없었다는 소문이 있다.

시칠리아 풍경

니콜라 드 스탈 Nicolas de Staël

✤ 1953년, 캔버스에 유채, 개인 소장

세부 묘사를 생략하고 대상을 큰 형태로 단순화한 뒤 붓이 지나간 자국을 대담하게 노출해 넓게 칠한 그림으로, 명암이나 원근감이 거의 느껴지지 않는다. 사연 많은 세상이라 납작하게 꾹꾹 눌러 마음 저 밑바닥에 가두어놓아도 새어나오는 다양한 감정들은 노랑, 초록, 빨강으로 남겨졌다. 때론 좋아서, 때론 힘들어서 결코 지루하지 못한 우리 삶 같다.

베퇴유 가는 길, 눈의 효과

클로드 모네 Claude Monet

✤ 1879년, 캔버스에 유채, 플로리다 세인트피터즈버그 미술관

경제적으로 궁핍해진 모네가 아내 카미유와 두 아이, 파산으로 오갈 곳 없어진 후원자의 아내 알리스와 그의 여섯 아이까지 함께 베퇴유에서의 삶을 시작했다. 그 어려움 속에서, 그래도 그림으로 일어서겠노라 다짐한 모네가 매섭게 차가운 날씨에 언 손을 호호 불어가며 그린 고요한 베퇴유의 겨울 풍경이다.

타히티의 여인들

폴 고갱 Paul Gauguin

❖ 1891년, 캔버스에 유채, 파리 오르세 미술관

자신을 알아주지 않는 파리 미술계를 떠나 고갱이 정착한 곳은 남태평양의 타히티였다. 당시 타히티
는 문명의 때가 묻지 않은 원시의 섬으로 고갱에게 새로운 영감의 원천이 되었다. 왼쪽 소녀는 타히
티 고유의 복장 차림이지만, 오른쪽 소녀는 서구의 분홍 옷을 입고 있다. 이 소녀는 고갱의 어린 연
인이었다.

물고기 마법

파울 클레 Paul Klee

❖ 1925년, 패널 위 캔버스에 유채와 수채, 필라델피아 미술관

바탕에 물감을 여러 겹으로 바른 뒤, 긁어내는 형식으로 그린 그림이다. 물고기, 사람, 꽃, 시계부터 알 듯 말 듯한 도형들까지 그려진 그림은 어항 속이나 땅 같기도 하고 어두운 하늘 같기도 하다. 중앙에는 사각의 얇은 천까지 붙어 있어 더욱 신비로운 분위기가 연출된다. 툭 건드리기만 하면 화들짝 깨어나는 꿈속, 꿈결 같은 물고기들의 노랫소리가 들린다.

화장대 앞의 샤롯데 코린트

로비스 코린트 Lovis Corinth

✤ 1911년, 캔버스에 유채, 함부르크 쿤스트할레

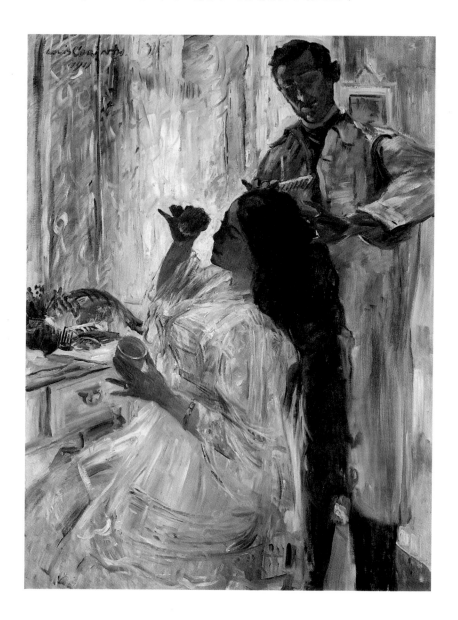

로비스와 샤롯데는 로비스가 세운 여성회화학교에서 스승과 제자로 만나 22살의 나이 차이에도 사랑에 빠졌고 결혼했다. 그림은 로비스가 아내의 머리를 단장하는 모습이다. 여러 겹으로 거칠게 그어댄 붓질로 속살이 살짝 비치는 아내의 하얀 드레스와 그에 비친 햇살이 농밀하게 기록되었다.

344
Monday

Bright Energy 에너지

| 서리 내린 밭에 불을 지피는 젊은 농부
카미유 피사로 Camille Pissarro

❖ 1888년, 캔버스에 유채, 포츠담 바르베리니 미술관

추운 겨울 아침, 서리가 내린 밭에서 어린 농부가 불을 지핀다. 옆에 선 키 큰 소녀가 긴 나무줄기를 들고 있다. 아마도 불길을 틀 생각인 듯하다. 점을 찍듯 색을 넣은 그림은 추운 아침의 안개와 지피고 있는 불에서 나온 연기로 뒤덮여 있다.

야간 순찰
렘브란트 판 레인 Rembrandt Harmenszoon van Rijn

✛ 1642년, 캔버스에 유채, 암스테르담 국립미술관

암스테르담 민병대원들이 자신들의 청사에 걸 목적으로 주문한 단체 초상화로, 오랫동안 난로 그을음에 시달려 시커멓게 변색되었다. 그을음을 막겠다고 니스를 덧칠했지만 세월이 가면서 더 시커멓게 변해버렸다. 18세기에 이 그림을 다시 발견한 이들이 이를 밤의 모습으로 착각, 밤 풍경화로 기록했다.

펠릭스 페네옹의 초상

폴 시냐크 Paul Signac

❖ 1890년, 캔버스에 유채, 뉴욕 현대미술관

서로 다른 색을 팔레트에서 섞지 않고, 점으로 빼곡하게 칠해 보는 이의 눈 속에서 서로 섞이게 하는
점묘법은 쇠라와 시냐크에 의해 시작되었다. 색을 직접 섞어 뭉개지 않는 점묘법은 채도를 떨어뜨리
지 않아 더욱 화사하고 밝은 느낌을 유지할 수 있다. 그림 속 남자는 시냐크의 예술을 온전히 이해해
주던 평론가, 펠릭스 페네옹이다.

347

Thursday

Rest from Everything 휴식

발다르노의 저녁

매튜 리들리 코르베 Matthew Ridley Corbet

❖ 1901년, 캔버스에 유채, 런던 테이트 미술관

코르베는 왕립 미술아카데미에서 정확한 데생과 아름답고 견고한 구도, 높은 완성도의 고전적인 그림을 배웠다. 그 뒤로 이탈리아로 유학, 가로가 긴 파노라마식 그림을 그리던 조반니 코스타를 사사했다. 마당의 난간에 기대서서 일몰을 바라보는 남자는 등을 돌린 채여서 감상자에게 묘한 일체감을 선사한다.

겨울의 사랑

조지 웨슬리 벨로스 George Wesley Bellows

✣ 1914년, 캔버스에 유채, 시카고 미술관

미국, 그중에서 주로 뉴욕의 모습을 화폭에 담곤 한 벨로스가 1914년 2월, 눈보라의 습격에 완전히 마비된 그 도시의 분위기를 그림으로 기록했다. 엄청난 소동이 벌어졌을 막막한 재해였지만, 눈은 언제나 '그럼에도 불구하고' 막연한 흥분을 유도, 다 잘될 거라는 희망을 품게 한다.

시골 소녀의 머리
빌헬름 라이블 Wilhelm Leibl

❖ 1880년, 패널에 유채, 빈 벨베데레 국립미술관

독일 바이에른의 시골 마을에서 살던 라이블은 기독교 성자나 신, 혹은 위대한 영웅들만 그림의 주인공으로 삼던 아카데믹한 화풍을 벗어던지고 평범한 사람들의 일상을 가감 없이 그려냈다. 뻣뻣한 감촉의 옷을 입은 소녀는 신화 속 여신처럼 뛰어난 외모로 이상화되지 않아 더욱 친근하게 느껴진다.

지나가는 폭풍우

제임스 티소 James Tissot

❖ 1876년, 캔버스에 유채, 프레더릭턴 비버브룩 미술관

창밖에 한 남자가 서성인다. 여자는 그를 쳐다보기 싫어 몸을 돌린 듯하다. 밖은 폭풍 바로 직후이다. 격렬한 싸움이 막 끝났다는 뜻이다. 이쯤 하고 멈추지 않으면 왔다가 사라지는 폭풍처럼, 바람처럼, 사랑도 날아가 버릴 판이다.

진주 귀고리를 한 소녀

요하네스 페르메이르 Johannes Vermeer

❖ 1665년, 캔버스에 유채, 헤이그 마우리츠하위스 미술관

까만 바탕, 하얀색 옷깃. 노랑과 파랑의 옷과 두건. 그리고 붉은 입술. 단출한 색상으로 그려낸 소녀의 모습은 적막하고 신비롭다. 귀에 달린 진주는 그녀의 눈망울을 닮아 있어 곧 고운 눈물로 흐를 듯하다. 특정한 누군가를 그린다기보다는 화가의 상상을 더해 제작하는 이런 유의 초상화를 '트로니'라고 부른다.

별이 빛나는 밤

빈센트 반 고흐 Vincent van Gogh

❖ 1889년, 캔버스에 유채, 뉴욕 현대미술관

고갱과의 불화와 결별 이후 귀를 자르는 소동 끝에 입원한 생레미의 정신 요양원에서 그린 작품이다. 거대한 사이프러스 나무가 불길한 춤을 추는 밤, 그리운 이들의 눈동자처럼 밤하늘에 새겨진 달과 별이 소리 없는 비명을 지르며 소용돌이친다.

353

노란 드레스를 입고 있는 여자

막스 쿠르츠바일 Max Kurzweil

✛ 1899년, 캔버스에 유채, 빈 박물관

쿠르츠바일은 전통적인 미술에 반기를 든 미술가들의 모임 '빈 분리파'의 일원으로 클림트 등과 함께 활동했다. 여인은 화가의 아내, 마르타를 모델로 한 것으로 아르누보 스타일의 초록 소파에 샛노란 치마를 활짝 펼친 채 앉아 있다. 어디 하나 거리낌 없는 당당한 자세이지만 표정에서 섬세한 슬픔이 전해지는 듯하다.

성가족

바르톨로메 에스테반 무리요 Bartolomé Esteban Murillo

❖ 1650년, 캔버스에 유채, 마드리드 프라도 미술관

스페인의 빈민가에서 고아로 성장한 무리요는 화목한 가정을 주로 그렸다. 이 그림 또한 단란한 가족 초상화로 볼 수 있지만, 한편으로는 스페인이 강력한 가톨릭 국가였던 만큼, 뛰어난 바느질 솜씨의 마리아와 목공 작업을 하다 잠시 아이와 놀아주는 요셉, 손에 잡힌 새처럼 인류를 위해 희생양이 될 어린 예수가 함께하는 성가족의 그림으로도 볼 수 있다.

바벨탑

(대) 피터르 브뤼헐 Pieter Bruegel the Elder

✤ 1563년, 패널에 유채, 빈 미술사 박물관

바벨탑을 지어 감히 신에게까지 닿으려 하는 인간들의 교만을 보다 못한 신은 그들의 언어를 모두 다르게 만들었다. 인간들은 결국 서로 말이 통하지 않아 탑을 짓다 말고 뿔뿔이 흩어지게 되었다. 화가는 로마의 콜로세움을 기본으로, 자신의 상상을 얹어 바벨탑의 모습을 고안해냈다.

콩코드 광장

장 뒤피 Jean Dufy

❖ 1953~1955년, 캔버스에 유채, 개인 소장

흘리듯 빠르게 선을 그어 단순하게 대상의 특징을 잡은 뒤 밝은 톤의 색으로 얇게 칠해 캔버스의 바탕이 투명하게 비칠 듯하다. 프랑스 르아브르 출생으로, 형 라울 뒤피도 비슷한 화풍을 이어나갔다. 옷감이나 도자기 디자인 등을 하던 그는 몽마르트르에 정착하여 주로 파리 시내의 모습을 밝고 경쾌하게 그려냈다.

겨울 해 질 녘

러벌 버지 해리슨 Lovell Birge Harrison

✤ 1910년, 캔버스에 유채, 개인 소장

미국 출신으로 프랑스 미술아카데미 부설 미술학교에서 공부한 그는 미국인으로서는 처음으로 미술가들의 꿈이던 파리 살롱전에 입선하는 영광을 안았다. 눈 덮인 지붕은 석양의 마지막 온기를 가까스로 받아내지만 곧 밤이 올 것이고, 소복한 눈에 덮인 강가의 길은 얼음 안에 갖힌 물살의 칭얼거림을 달래며 선잠을 자게 될 것이다.

눈 내리는 루브시엔

알프레드 시슬레 Alfred Sisley

❖ 1878년, 캔버스에 유채, 파리 오르세 미술관

눈 내린 루브시엔의 골목길, 먼 길을 떠났던 이들은 다시 그 길을 따라 돌아올 것이고, 하얀 눈길 위로 찍힌 발자국도 곧 아지랑이가 되어 피어오를 것이다. 태양의 기지개 소리에 나뭇가지가 눈들을 털어내면, 웅크리고 있던 싹이 희망으로 돋아날 것이다. 아무것도 바뀐 것 같지 않아도, 이미 너무 바뀐 새해 첫날.

검은색과 금색의 야상곡
제임스 애벗 맥닐 휘슬러 James Abbott McNeill Whistler

✤ 1875년, 캔버스에 유채, 워싱턴 필립스 컬렉션

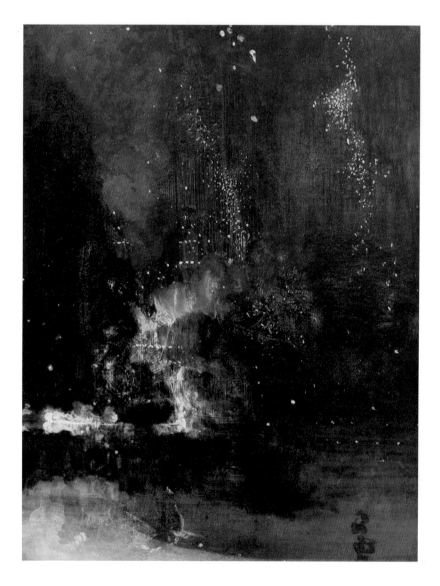

어두운 밤하늘을 치고 올라왔다 금가루가 되어 강으로 떨어지는 불꽃의 모습이다. 휘슬러는 불꽃놀이 자체의 아름다움보다는 검은색과 금색의 조화, 형태와 색채 사이의 긴장을 화면에 펼쳐놓고자 했다. 이 작품에 악평을 늘어놓은 평론가 러스킨을 상대로 휘슬러는 소송을 제기했고, 결국 승소했지만 겨우 1원 남짓한 배상금을 받아냈다.

초록 재킷을 입은 여인

아우구스트 마케 August Macke

❖ 1913년, 캔버스에 유채, 쾰른 루트비히 미술관

마케는 색이 대상을 정확하게 표현하기 위해서만 존재한다고 여기지 않았다. 파랑이 하늘을 제대로 표현하기 위해서, 빨강이 딸기를 정확히 말하기 위해서만이 아니라 차갑게 식은 마음이나 타오르는 열정을 이야기하기 위해서도 쓰일 수 있다고 본 것이다. 두 쌍의 남녀 사이에서 초록 재킷의 여인이 살짝 고개를 숙이고 있다. 그녀와 같은 색 옷을 입은 나무들이 펼렁인다, 속절없이.

트루빌 바닷가의 사람들

외젠 부댕 Eugène Boudin

❖ 1869년, 캔버스에 유채, 마드리드 티센 보르네미사 미술관

바다나 하늘은 풍경 화가들에게 가장 매혹적인 주제였다. 모네로 하여금 풍경 화가로 발돋움하는 계기를 마련해준 화가 부댕은 특히 하늘을 아름답게 그리기로 유명했다. 그는 자신이 머물고 활동하던 프랑스 북부, 노르망디의 트루빌에서 시간과 날씨에 따라 변화하는 바다와 하늘의 분위기를 관찰해 그리곤 했다.

362
Friday

Exiciting Day 설렘

겨울밤 산에서

하랄 솔베르그 Harald Sohlberg

❖ 1914년, 캔버스에 유채, 오슬로 국립미술관

우연히 스키를 타러 갔다가, 론다네산의 아름다움에 흠뻑 빠진 화가 솔베르그는 집으로 돌아가는 열차 안에서부터 산의 모습을 열심히 스케치했다. 그 이후 몇 번이나 산을 다시 찾아 자신이 느꼈던 벅찬 감동을 어떻게 표현할지를 연구했고, 15년이 지난 후에야 마침내 이 그림을 완성할 수 있었다.

20년 후의 독신자들

로베르토 마타 Roberto Matta

✛ 1943년, 캔버스에 유채, 필라델피아 미술관

꿈, 무의식, 우연을 그리는 초현실주의 화가 마타의 작품답게 그림 속 모든 것이 뒤죽박죽이어서, 제목이 그림을, 그림이 제목을 설명해주지 못한다. 마치 꿈이 현실을 반영하고, 현실이 어떤 꿈을 유도해내기는 하지만, 그 꿈과 현실이 정확히 일치하지 않는 것처럼 말이다. 흔히 '미술'하면 떠올릴 수 있는 것들의 대부분을 파괴한 파격적인 미술가, 마르셀 뒤샹을 존경한 마타는 뒤샹이 1915년부터 1923년까지 제작하다 미완성으로 남긴, 일명 〈큰유리〉라고도 불리는, 〈심지어, 그녀의 독신자들에 의해 발가벗겨진 신부〉라는 설치 작품을 오마주하여 이 작품을 완성했다.

364
Sunday

Time for Comfort 위안

스왈로스
에두아르 마네 Édouard Manet

❖ 1873년, 캔버스에 유채, 개인 소장

스왈로스는 '제비'를 뜻한다. 봄이 온다는 뜻이다. 그러나 '삼키다'라는 뜻도 있어 모든 걸 다 삼키는 폭풍을 암시하기도 한다. 심상치 않은 하늘을 피해 낮게 몸을 숙인 제비가 두 여인에게 서두르는 게 좋겠다는 소식을 전한다. 멀리 풍차는 심각하게 돌아가고, 풀들은 마네의 재빠른 붓질에 힘입어 빠른 물살처럼 출렁인다.

까치가 있는 풍경

클로드 모네 Claude Monet

✣ 1869년, 캔버스에 유채, 파리 오르세 미술관

눈이 그쳤다. 뽀드득 소리와 함께 찾아온 환한 아침 햇살이 하얗게 쌓인 눈 위에 그림자가 갖가지 색으로 춤을 춘다. 시린 발을 동동 구르며, 언 손에 입김을 불어넣으며 그린 이 그림은 파리 살롱전에 출품되었지만 안타깝게도 낙선한다. 사진처럼 단정하게 마무리된 그림을 기대하던 심사위원은 붓이 지나간 자리가 그대로 느껴지는 모네의 대담함에 아직은 마음을 열 준비가 되어 있지 않았다.

"그림에게는 나름의 삶이 있다.
나는 단지 그림이 삶을 살아갈 수 있도록
노력하는 것뿐이다."

잭슨 폴록Jackson Pollock
1912. 1. 28. ~ 1956. 8. 11.

〈365일 모든 순간의 미술〉 인덱스

✤ 인덱스는 페이지가 아닌 001일부터 365일까지의 날짜의 숫자로 표기했습니다

작품명

작가명

나라 / 미술관

365일 모든 순간의 미술

초판 1쇄 발행 2022년 2월 28일
초판 4쇄 발행 2022년 5월 17일

지은이 김영숙
펴낸이 이경희

펴낸곳 빅피시
출판등록 2021년 4월 6일 제2021-000115호
주소 서울시 마포구 월드컵북로 402, KGIT 16층 1601-1호

ⓒ 김영숙, 2022
값 22,000원
ISBN 979-11-91825-29-9 (03600)

• 인쇄·제작 및 유통상의 파본 도서는 구입하신 서점에서 바꿔드립니다.
• 이 책의 전부 또는 일부 내용을 재사용하려면 반드시 사전에 저작권자와 빅피시의 서면 동의를 받아야 합니다.
• 빅피시는 여러분의 소중한 원고를 기다립니다. bigfish@thebigfish.kr